방구석 그래픽 노블

방구석 그래픽 노블

박세현 지음

피노키오

설국열차

빙벽

사랑은 혈투

자두치킨

파란색은 따뜻하다

푸른 알약

염소의 맛

미래의 아랍인

차례

틀림이 아닌 다름의
공존을 인정하다

〈워털루와 트라팔가르〉, 올리비에 탈레크

이야기 속으로

영국과 프랑스의 앙숙관계는 일본과 우리나라의 그것만큼이나 오래 되고 심각하다. 이 두 나라는 이미 중세시대에 양모와 포도주 생산지 쟁탈 문제로 1337년부터 1453년까지 거의 100년을 넘게 싸운 전력을 갖고 있다. 이 당시 주도권은 프랑스에게 돌아갔다. 그로부터 400년 가까이 흐른 1800년대에 영국과 프랑스의 후세들은 워털루와 트라팔가르 전투를 치르게 된다. 트라팔가르 전투에서 프랑스와 스페인 연합국은 영국 넬슨 제독의 목숨과 쓰디�쓴 패배를 맞바꿔야 했고, 워털루 전투에서 나폴레옹은 영국과 프로이센 연합국에게 참패하고 만다.

프랑스 만화가 올리비에 탈레크의 작품 〈워털루 & 트라팔가르〉는 제목만 봐서는 프랑스와 영국의 워털루와 트라팔가르 전투를 그린 전

방구석 그래픽노블

쟁만화로 생각되기 쉽다. 하지만 이 만화에는 잔인한 전투장면은 단 한 컷도 나오지 않는다.

이 만화의 이야기는 표지에서 시작된다. 파란색 군복을 입은 병사(이하 파란색 병사)와 오렌지색 군복을 입은 병사(이하 오렌지색 병사)가 망원경으로 책 밖의 독자를 응시하고 있다. 파란색 병사와 오렌지색 병사가 서로를 감시하고 있음을 암시하지만, 독자의 시선을 집중시키고자 하는 작가의 의도가 다분히 보인다. 오렌지색 병사가 초소에 도착하자 준비운동을 한다. 그리곤 망원경으로 어딘가를 응시하며 꼼꼼하게 메모를 한다. 바로 건너편 파란색 병사의 초소다. 파란색 병사도 어김없이 반대편을 망원경으로 노려보고 있다. 둘 사이를 가로막는 것은 눈높이만큼의 담장과, 담장과 담장을 가로지르는 풀밭뿐이다. 오렌지색 병사의 담장 가까이에는 오렌지색 풀잎이, 파란색 병사의 담장 가까이에는 파란색 풀잎이 자란다. 그 사이에 흰색 풀잎들이 있다. 비가 내리면 파란색 병사는 파란색 우산을, 오렌지색 병사는 오렌지색 우산을 쓰고 경계한다. 두 사람의 경계임무는 이상무다.

하지만 영원한 평화는 없다. 오렌지색 병사가 귀여워하는 오렌지색 달팽이가 파란색 병사에게 먹히는 사건을 계기로 둘 사이에 서서히 균열이 생기기 시작한다. 눈이 내려도 꽃피는 봄이 와도 여전히 경계는 삼엄하다. 반대편 라디오에서 흘러나오는 작은 소리에는 더 큰 라디오

▲ 달팽이 사건으로 두 병사 사이의 평화에 균열이 생긴다. ⓒ미메시스

소리로, 더 큰 라디오 소리에는 큰북 작은북 마이크 소리로 대응사격한다. 그때 하늘을 가로지르는 파란색 새가 오렌지색 병사의 담장 위에 앉는다. 그 파란색 새가 놓고 간 알에서 새끼 새가 태어난다. 결국 이 새끼 새로 인해 두 병사는 난생 처음 서로에게 총을 겨누면서 만나기에 이른다. 일촉즉발의 순간, 우여곡절 끝에 둘은 극적인 화해를 하게 된다. 하늘 위에서 내려다 본 그들의 모습에 극적인 반전이 있다.

　이 만화는 오렌지색 병사와 파란색 병사의 경계임무에 얽힌 사건에 빗대어 서로 간의 대립과 충돌, 그리고 화해를 다루고 있다. 여기서 오렌지

▼ 두 병사는 서로 총을 겨누고 싸울 기세다. ⓒ미메시스

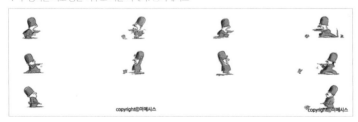

방구석 그래픽노블

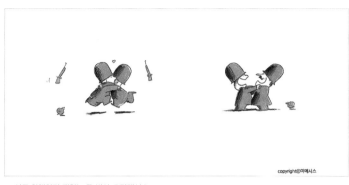

▲ 서로 화해하며 껴안는 두 병사 ⓒ미메시스

색과 파란색이 상징하는 이미지는 우리에게 의미심장하게 다가온다. 지금의 우리나라가 처한 현실과 너무 비슷하기에 더욱 그러하다. 사실 오렌지색 병사와 파란색 병사는 서로 틀린 게 아니라 다른 존재다. '틀리다'와 '다르다'의 차이는 글자 그대로 엄연히 '틀린 것'이 아니라 '다른 것'이다. 여기서 정말 아이러니한 것은 서로 다른 두 병사의 행동 하나하나가 너무나 서로를 빼 닮았다는 점이다.

　작가는 우리에게 다름 속에 숨겨진 닮음을 새까맣게 잊고 있음을 아니, 애써 부정하고 있음을 은근히 지적하고 있다. 서로가 서로를 경계 짓고, 상대방이 다른 상대방보다 우월하다고 논하지만, 결국 우리 모두는 한정된 공간 속에 갇힌 한통속에 지나지 않는 존재임을 비꼰다. 영원한 평화가 없듯 영원한 적도 없다. 독불장군은 살아남을 수 없다. 의지하기에 그리고 함께하기에 외롭지도 않다. 오히려 함께하기에 나의 존재와 가치가 빛나는 법이다.

이 만화의 재미는 바로 이것!

우선 이 만화에는 글이 없다. 오직 그림뿐. 아! 둘 있다. 겨울 감기에 걸린 오렌지색 병사의 재채기 소리와 큰북 작은북이 울리는 북소리. 만화

에 대사가 없음에도 그림이 주는 은유와 상징, 그리고 색 이미지는 글을 압도한다. 사실 만화의 힘은 글과 그림의 조합이다. 하지만 무거운 주제를 반감시켜주는 간결한 연출과 동화 같은 캐릭터, 내용과 대치되는 코믹한 장면연출 덕분에 이 만화의 재미는 더욱 풍부해진다.

다음은 색이다. 이 만화에 등장하는 색은 오렌지색, 파란색, 검은색이 전부다. 특히 오렌지색과 파란색은 처음에는 서로 대치상태를 이루고 있다. 군복의 색은 물론, 풀잎들의 색에서도 두 영역의 경계는 확연히 구분되어 서로는 감히 범접할 수 없다. 그런데 두 병사의 화해에 복선이 되는 캐릭터가 등장한다. 바로 파란색 새가 낳은 알에서 태어난 새끼 새다. 이 새끼 새의 무늬에는 오렌지색과 파란색이 함께한다.

마지막으로 독특한 제작방식이다. 그림책 일러스트레이터답게 그는 표지와 본문에 동화적인 아이디어를 담았다. 표지에는 다이 커팅의 방식을 이용해 마치 망원경을 통해 두 캐릭터가 서로(혹은 독자)를 쳐다보는 것처럼 입체감을 살렸으며, 본문에도 부분 커팅을 활용하여 독자들이 놀이처럼 재미나게 즐길 수 있는 장치를 마련했다. 여기서 작가의 재치와 배려가 드러난다.

이 장면이 압권이다!

이 만화에서 가장 압권인 장면은 도입부와 결말에 있다. 도입부에서 오렌지색 병사와 파란색 병사는 망원경으로 서로를 경계하며 대치하는데, 담과 풀마저도 각자의 색으로 상대편과 구분을 지으려 한다. 이런 극적인 대치상태에서도 담과 담을 경계 짓는 풀밭 위를 유유히 날아가는 잠자리는 느긋하기만 하다. 마지막 장면에서 독자들은 서로를 막고 있던 담이 결국 돌아서 걸어가면 다시 만나게 되는 원형 담장이었음을 보면서 허를 찔리고 만다.

한편 올리비에 탈레크의 그림책을 본 사람이라면, 폭소를 금할 수 없

▲ 망원경으로 서로를 경계하며 대치하는 장면 ⓒ미메시스 ▲ 어깨동무를 하고 원형 담장 안을 걷는 두 병사와 새끼 새 ⓒ미메시스

는 장면이 하나 있다. 이것은 왼쪽 담장의 바깥에 있는데, 담장 높이보다 더 큰 나무 아래에 파란색의 큰 늑대와 오렌지색의 작은 늑대가 서로 웃으면서 마주보고 있다. 이 역시 만화가의 장난기가 물씬 풍기는 배치며, 그의 그림책을 본 독자만이 느낄 수 있는 재미다. 어쨌거나 결론은 화해와 공존이다.

02

×

자극적이지 않는,
그러나 가슴이 아련한 사랑을 하고파

〈염소의 맛〉, 바스티앙 비베스

이야기 속으로

수영을 처음 배우면서 물속에서 허우적대 본 사람은 안다. 물이 얼마나 무서운지를. 철학자 탈레스는 태초에 물이 있었으며 그 물이 변하여 세상이 만들어지고 사람도 만들어졌다고 생각했다. 즉 만물의 근원은 물이다. 물이 너무 없으면 모든 생명체는 죽음에 이르고 만다. 반대로 물이 너무 흘러 넘쳐도 남는 건 쓰레기와 주검뿐이다. 누군가에게 물은 간절한 존재고 누군가에게 물은 무서운 존재다. 프랑스 만화 〈염소의 맛〉의 물은 큐피드 같은 존재로 변신한다.

만화는 좁은 진료실에서 20대 남자가 마사지를 받는 장면에서 시작한다. 그는 척추가 서서히 굽어서 내장을 위축시키는 척추옆굽음증이라는 특이한 병을 앓고 있다. 치료 방법은 단 하나 수영장에서 배영만

하는 것이다. 그래서 그는 수영을 시작한다. 에메랄드 빛의 물이 가득한 공간에서 그만 빼고 다른 사람들은 수영을 너무 잘한다. 주춤하던 그는 용기를 내 배영을 시도하다 마담과 부딪히고 만다. 능숙하지 않으니 의기소침해진다. 다시 찾은 수영장. 문득 그의 눈에 한 여자가 잡힌다. 그 여자, 너무나 자연스럽게 물 위를 미끄러지듯 유영한다. 턴도 프로급이

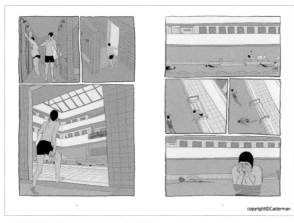

▲ 척추옆굽음증을 치료하기 위해 수영장을 찾은 그. ©카스테르망
▼ 의기소침한 그에게 그녀가 나타난다. ©카스테르망

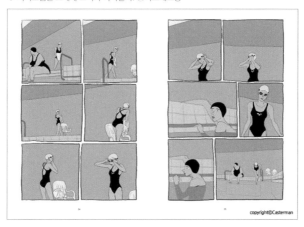

다. 그녀를 쫓아가보지만 이미 그녀는 수영장 밖에 있다.

다음날 친구와 수영장을 찾은 그. 그녀를 찾아보지만 없다. 아, 그런데 그녀가 친구와 함께 이야기를 나누더니 그냥 나가버린다. 다음 주 수요일, 그녀를 찾아 두리번거리는 그. 그런데 그녀가 안 보인다. 낙심하는 순간, "안녕하세요"라는 낯익은 목소리가 들린다. 그녀. 그 뒤 그는 그녀에게서 수영을 배우면서 친해지고 서로는 반말까지 하는 사이가 됐다. 그와 그녀는 수영선수였다는 것, 수영은 왜 그만뒀는지, 각자의 길이란 무엇인지 등 시시콜콜한 개인사까지 나눈다. 하지만 그는 어딘가 모르게 그녀와의 거리감을 느낀다. 마치 자신은 물속에 빠진 허수아비 같으며 그녀는 물 위를 자유롭게 유영하는 새와 같다.

잠영 중인 그에게 다가와 그녀가 입을 벙긋거리며 뭐라고 말한다. 물 밖에서 그녀가 묻는다. "내가 뭐라 그랬는지 이해했어?" 그가 답한다. "아니, 못 알아들었어." 수영장이 끝날 시간이다. 탈의실 밖에서 만난 두 사람. 이번엔 그가 묻는다. "아까 물속에서 뭐라고 한 거야?" 그녀가 답한다. "다음 주 수요일에도 올 거야? 그때 와서 얘기해 줄게"

그 다음 주 수요일. 아무리 기다려도 그의 눈에는 다른 여자들뿐이다. 그리고 그 다음 주 수요일, 유달리 수영장에 사람이 많다. 수영은커녕 팔 하나 뻗을 공간도 없지만 그의 눈은 바쁘다. 하지만 그녀의 모습은 여전히 보이지 않는다. 그 다음 주 수요일, 또 그 다음 주 수요일. 어느새 그는 수영장 이쪽과 저쪽을 능숙하게 왔다 갔다 한다. 이번에는 그토록 원하던 잠영을 시도해본다. 그때 물 위에 유유히 흘러가는 그녀의 실루엣이 보인다. 쫓아간다. 숨이 막히지만 그녀가 가까워지고 있다. 그녀의 발이 손이 닿을 듯 하는 순간, 숨이 꽉 막힌다. 우선 물 밖으로 나가야겠다. 물 밖으로 나오는 순간, 그는 보고 말았다.

이 만화는 2008년에 '제네바 만화상'을, 2009년 앙굴렘 국제만화페스티벌에서 '올해의 발견 작가상'를 수상했으며, 2011년 영국 〈가

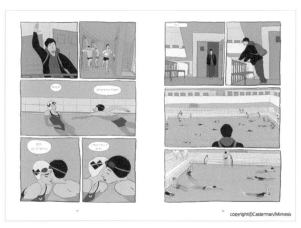

▲ 수영을 하면서 서로 친해진 그와 그녀. ⓒ카스테르망
▼ 잠영하는 그에게 뭐라고 말하는 그녀. ⓒ카스테르망

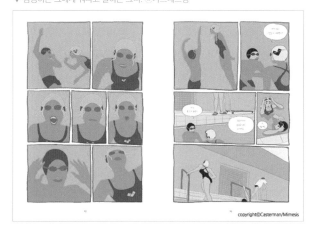

디언)이 뽑은 '2011년 7월의 그래픽 노블'로 선정되면서, 프랑스의 젊은 만화가 바스티앙 비베스의 이름을 세계에 알리는 계기가 된 작품이다. 이 만화는 척추옆굽음증이라는 병을 앓고 있는 한 남자가 병을 치료하기 위해 수영을 시작하면서 알게 된 한 여자에게서 느끼는 미묘한 감정과, 서서히 수영의 맛을 느끼게 되는 과정을 함께 담고 있다. 사람

을 관찰하고 그 사람만의 이야기를 상상하는 게 취미라는 만화가는 남자 주인공의 밋밋한 일상을 다양한 각도(하이 혹은 로우 앵글)와 여러 시점(때로 1인칭 화자 때로 3인칭 작가)의 카메라 구도로 세심하게 포착했다. 그런데 작가는 왜 수영장의 물맛과 사랑을 알아가는 맛을 똑같이 '염소의 맛'에 비유했을까?

이 만화의 재미는 바로 이것!

생뚱맞게 들리지만 솔직히 이 만화의 재미는 이야기의 밋밋한 전개에 있다. 이 밋밋한 이야기가 오히려 사람의 마음속을 아련하게 적셔준다. 사랑을 알아가는 감정이 그다지 긴박하지도 자극적이지 않음에도 말이다. 홀로 사랑을 해본 적이 있는 사람은 안다. 자신에 대한 상대의 마음이 궁금해서 속마음이 새까맣게 타 들어 갈 정도라는 것을. 만화 속 두 남녀는 거창하게 밀고 당기기를 하지 않으며 자신의 감정을 섣불리 내색하지도 않는다. 그냥 아는 체 모르는 체 그 자체로 자신의 감정이 흐르는 대로 내맡길 뿐이다. 드러나지 않는 이 절절함이 이 밋밋한 만화에서 손을 뗄 수 없게 만든다.

바스티앙 만화의 매력은 역시 선과 색의 변주다. 미술사에서 선과 색의 논쟁은 오래되었다. 선이란 형태와 형태를 구분하는 윤곽으로 원근법처럼 화가의 눈이 만든 착각일 수도 있다. 색은 형태의 영역을 드러내는 속성을 가지고 있다. 그래서 색은 마치 덩어리처럼 보이지만 거기에는 작가(혹은 등장인물)의 감정이 실려 있다. 물 밖의 사물을 그릴 때 바스티앙은 선으로 형태를 표현하고 있는데 그 선은 반듯하지 않고 구불구불하다. 심지어 만화의 칸마저 그러하다. 반면, 물속의 사물 혹은 물속에서 바라본 물 밖의 세계는 색 덩어리로 표현되고 있다. 어쩌면 작가는 선과 색을 통해 물 밖을 현실로, 물속을 꿈(혹은 이상)으로 비유하고 있는지도 모른다. 하지만 선과 색이 따로 없듯 물 밖(현실)과 물속(꿈)도

방구석 그래픽노블

따로 없다. 이 둘 사이에는 서로 마주보는 거울이 존재하며, 거울은 끊임없이 서로를 반영하고 반영하는 판타스틱 이미지를 만든다. 물속과 물 밖의 경계면처럼.

이 장면이 압권이다!

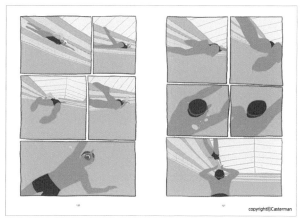

▲ 잠영하다 그녀의 실루엣을 발견하고 다급해진 그. ⓒ카스테르망
▼ 에필로그에서 무언가 독자들에게 말하는 그녀의 입모양. ⓒ카스테르망

단언컨대 이 만화에서 가장 압권인 장면은 바로 이것이다. 어느새 수영에 익숙해지자 그는 그토록 해보고 싶은 잠영을 시도한다. 그때 물 위에 기다리고 기다리던 그녀의 실루엣을 발견한다. 놓치면 절대 안 된다. 어떻게든 그녀를 잡아야 한다. 목구멍까지 숨이 막히고 급한 마음에 물까지 마셔버렸지만, 조금만 조금만 더 손을 뻗으면 그녀의 발이 닿을 것만 같다. 남자의 이 절절하고 간절한 바람은 불투명한 푸른색 실루엣이 대신한다.

하나 더 꼽는다면, 이 만화를 읽은 독자라면 누구나 갖게 되는 궁금증이다. 잠영하는 그에게 다가가 그녀는 대체 무슨 말을 했을까? 한 인터뷰에서 바스티앙은 그것은 개인적인 추억이라서 밝힐 수 없다고 했다. 이 친절한 만화가는 에필로그에 그녀의 알 수 없는 입모양 그림을 마련해 놓는 센스도 잊지 않는다. 대체 무슨 말일까? 그래서 10번을 봤다. 이제 알 것도 같다. 하지만 나도 개인적 추억이 담겨서 노코멘트다.

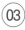

멍청아,
시간은 직선이 아니라 평면이란 말야!

〈3초〉, 마르크 앙투안 마티외

▼ 〈3초〉 표지 ⓒ휴머니스트

이야기 속으로

시간? 기독교적 시간은 시작이 있으면 끝이 있는 직선적 개념으로 설명된다. 산업혁명의 총아인 기차는 철로가 놓인 곳이면 어디든지 거침없이 밀고 나간다는 점에서 서양의 직선적인 시간을 상징한다. 불교는 시간을 돌고 도는 윤회로 설명한다. 여기서 윤회는 다시 제 자리로 돌아오는 뫼비우스가 아니라, 나선형으로 돌고 도는 변증법적 시간 개념에 더 가까울 것 같다.

　이처럼 시간은 종교가는 물론, 철학자와 과학자 들 심지어 예술가들도 나름대로 해석하거나 설명하려 애썼던 화두다. 철학자는 시간을 사유를 통한 개념으로, 과학자는 물체의 운동에 따른 변화수치로 설명했다면, 인상주의 화가는 캔버스를 공간 삼아 시시각각 변하는 현란한 색

019

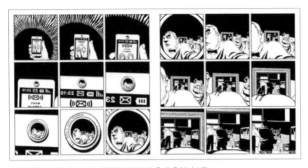

▲ 남자의 휴대폰 카메라에 투영된 저격수의 총 ⓒ휴머니스트
▼ 비행기 승객들의 액세서리에 반사된 이미지들 ⓒ휴머니스트

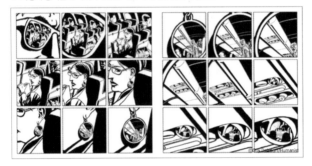

의 스펙트럼으로 표현했다. 만화가가 꿈이었던 다다이스트 마르셀 뒤샹은 계단을 내려오는 사람의 몸과 발을 여러 번 겹치게 그림으로써 시간의 움직임을 재현하려 했다. 그렇다면 만화가는 잡을 수 없는 시간의 이미지를 어떻게 표현할까?

한 줄기 빛이 드러난다. 그 빛은 남자의 눈동자에 반사되더니 눈동자는 그가 들고 있는 핸드폰을 투영한다. 핸드폰 카메라에 비친 영상에는 남자의 뒤통수를 겨누는 다른 남자의 모습이 보이고, 총을 겨눈 남자 뒤의 거울 속 트로피에는 방안 풍경이 고스란히 비친다. 핸드폰을 들고 있는 남자, 그 뒤에 총을 겨눈 두 번째 남자, 그들을 바라보며 놀라는 표정을 짓는 여자와 세 번째 남자. 놀란 여자의 손에서 거울 달린 화장품 케

이스가 떨어지고 그 거울은 천장에 매달린 백열등을 비춘다. 백열등에는 맞은 편 건물에서 텔레비전으로 축구경기를 보며 맥주를 마시는 남자가 비친다. 그 집의 창문 유리창에는 창문 아래 거리에 있는 오토바이 백미러가 비친다. 오토바이 백미러에 비친 대머리 남자의 시계. 그 시계 유리에 비친 길 건너편에 거울 들고 있는 남자. 그 거울에 비친 것은 만화가 시작된 방 베란다 위에 놓인 커피 스푼이다. 커피 스푼은 하늘을 가로질러 날고 있는 비행기 안 남자의 안경을 비추고, 그 남자의 안경은 옆 자리 여자의 귀걸이를 비춘다……. 사물은 끊임없이 또 다른 사물을 반영하고 반사하고 투영한다. 조금이라도 사물을 반영할 수 있는 빛이 있다면 어김없다. 빛이 없다면 반영과 반사도 존재하지 않기 때문이다.

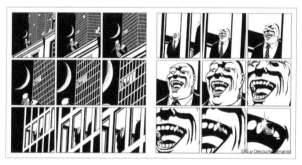

▲ 저격수와 승부조작 음모를 꾸미는 정치인 ⓒ휴머니스트
▼ 인공위성 렌즈에 잡힌 지구 ⓒ휴머니스트

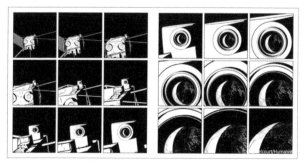

이 만화는 3초라는 짧은 시간 동안 일어나는 빛의 여정, 아니 더 정확히 말하면 빛에 의해 반사되는 사물들의 투영을 따라간 작품이다. 다양한 각도로 비친 다양한 투영을 따라가다 보면 하나의 사건과 만나게 되는데, 바로 축구경기의 승부조작이 정치인들의 이해관계에 의해 조작되고 있다는 음모와 의혹에 관한 것이다. 스토리만 생각하면 이 작품은 사회적인 이슈를 비판적으로 다루고 있는 단편 시사만화가 된다.

한편 이 만화는 너무나 철학적이다. '반사와 반영, 빛의 유희'라는 부제에서 알 수 있듯 만화는 단 3초 사이에 벌어지는 빛을 따라가는 사물들의 반사와 반영(혹은 사물의 흔적)을 그려내고 있다. 이 여정은 결코 한 공간에 머물지 않는다. 방안에서 시작해서 건물 밖 거리, 반대편 건물과 상점, 하늘을 나는 비행기, 축구장, 건물 옥상에 걸린 CCTV, 심지어 달 뒤편의 인공위성까지 다다랐다가 다시 지구로 되돌아온다.

여기서 우린 조금은 복잡하지만 시간과 공간에 대한 관점을 기발하게 뒤집어 볼 수 있는 철학적 사유를 만나게 된다. 그 키워드는 3초에 있다. 대체 3초라는 시간을 어떻게 정의할 수, 아니 3초 동안 대체 무엇을 할 수 있을까? 빛이 900,000km를 주파하는 시간, 총탄이 1km를 날아가는 시간, 한숨 한 번 내쉬는 시간, 눈물이 떨어지는 시간, 폭발이 일어나는 시간, SMS가 전송되는 시간이 3초란다. 하지만 이것은 3초라는 시간을 1초 뒤에 2초가 오고, 2초 뒤에 3초가 오는 '직선(2차원)'으로 이해했을 경우다.

하지만 이 만화는 3초라는 시간을 이렇게 2차원적 직선으로만 규정하지 않는다. 만화가는 3초라는 시간을 '하나의 공간(즉 3차원)'으로 이해하고 있다. 3초라는 이름표가 달린 큐브 안에는 나 빼고도 무수히 많은 사람들이 그들만의 일을 하고 있다. 휙 지나버릴 단 3초지만 그 3초라는 공간 안에는 무수히 많은 일들이 동시다발적으로 벌어지고 있는 셈이다. 이 만화에서 일어나는 사건들도 동시다발적으로 발생하여 각각

독립적인 듯 보이지만 서로 인과관계를 갖고 있다. 마치 나비효과처럼 말이다. 이런 이미지는 롱 샷의 심도를 보여주는 풍경화 같은 영화 화면과 엇비슷하다. 롱 샷의 심도 화면도 정지된 것처럼 보이지만 그 속에는 시간이 흐르고 있으며 사물들 각각은 서로 관계를 맺고 있다. 그래서 이 만화에서 시간은 직선이면서 평면이기도 한 것이다.

이 만화의 재미는 바로 이것!

독자의 눈이 칸의 이동을 따라가기만 하면 이 만화의 줄거리를 쉽게 읽을 수 있다. 하지만 잠시라도 부주의하면 책을 덮는 순간 만화의 줄거리를 새까맣게 잊고 만다. 그래서 이 만화의 줄거리 맥락을 이해하려면 좀 더 진지하게 머리를 굴려야 한다. 그만큼 이 만화는 단순한 것 같으면서도 복잡하고 뻔한 것 같으면서도 난해하다. 그것이 이 만화의 첫 번째 재미다. 멘사나 스도쿠처럼 만화 속에 숨겨진 수수께끼를 추리와 논리를 최대한 동원해 풀어본다면, 지루하게 잠자고 있던 머리를 자극하여 깨워주는 두뇌 게임 같은 이 작품을 즐길 수 있다.

이 만화의 두 번째 재미는 반사된 이미지들에서 찾을 수 있다. 거울의 속성을 지닌 사물에 반사된 이들 이미지는 모두 뒤집어 보이게 되어 있다. 한편 이들 이미지는 실제 이미지가 아니라 가짜 이미지다. 그럼에도 우리는 그게 진짜인 양 믿게 된다. 심지어 무심코 지나친 사물들에 내 모습이 투영되었다는 사실조차 절대 감지하지 못한다. 나도 모르는 사이 나의 가짜 이미지는 누군가에게 노출되고 어딘가에 저장된다. 무엇이 진짜고 무엇이 가짜인지는 그다지 중요하지 않다.

이 장면이 압권이다!

사실 이 만화에는 최고로 꼽을 만한 기발한 장면이 의외로 많다. 뜻하지 않게 반사되는 이미지들만 조합해도 정말 최고의 장면이 될 정도다. 하

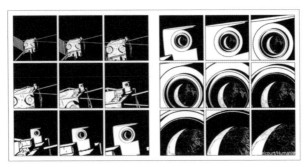

▲ 서로를 끊임없이 반사하는 두 개의 거울 ⓒ휴머니스트

지만 무엇보다 이 만화의 철학적 메시지를 함축적으로 드러내는 장면은 단연코 마지막에 있다. 끊임없이 반사하고 끊임없이 반영하던 빛은 한 지점으로 빨려들 듯 모아진다. 그곳은 'HAPPENING GALLERY'라는 간판 아래의 미술관 입구다.

미술관 입구에 한 남자가 전시된 거울을 마주보고 서 있다. 그의 손에는 전시된 거울보다 조금 작은 거울이 들려 있다. 이 남자는 '반사'라는 작품의 퍼포먼스를 하고 있다. 마주본 두 개의 거울은 서로를 무한증식한다. 대체 그 끝이 어디인지 가늠조차 할 수 없다. 그런데 이 장면에서 반사된 글들이 똑바르다. 결국 만화가는 졸고 있던 독자의 뒤통수를 사정없이 후려치면서 만화의 끝을 맺는다. 이 말과 함께.

"멍청아, 문제는 SOMETHING 아니고, NOTHING이란 말야!"

방구석 그래픽노블

사랑은 함께하는 법을 터득하는 지난한 싸움이다

〈푸른 알약〉, 프레데릭 페테르스

▶ 〈푸른 알약〉 표지 ⓒ세미콜론

이야기 속으로

중세시대 유럽에는 밤마다 일정한 시간을 두고 종을 치면서 어두운 밤 골목을 돌아다니는 사람들이 있었다. 그는 '죽음을 부르는 사람'이라고 불렸다. 그의 가슴에는 해골과 십자가가 그려진 휘장이 걸쳐 있었고, 한 손에는 죽음을 알리는 종이 다른 한 편에는 죽음으로 인도하는 제등이 들려 있었다. 모든 사람에게 이제 자신의 영혼이 몸을 떠날 때가 되었음(세상의 종말이 가까이 왔음)을 알리는 게 그의 소임이었다. 1400년대 시작된 이런 죽음 의식은 1690년대까지 행해졌다고 한다. 그만큼 중세 사람들에게 죽음은 평민은 물론, 임금, 성직자도 거역할 수 없는 무한 공포의 대상이었다. 중세시대의 죽음에 대한 공포는 당시 유럽 인구의 1/3을 주검으로 내몬 병, 바로 페스트에 기인한 것이다.

지금은 중세시대의 페스트는 없어졌지만 현대판 페스트는 아직도 엄연히 존재한다. 첫째가 암이며, 둘째가 바로 후천성 면역결핍 증후군 즉 에이즈(AIDS)다. 특히 에이즈는 인간 면역결핍 바이러스(HIV)에 감염되면서 면역세포가 파괴돼 결국 인간을 죽음에 이르게 하는 무서운 병이다.

만화 〈푸른 알약〉은 에이즈에 걸린 한 여자를 사랑하여 그녀와 함께 살아가는 평범한 만화가의 일상생활을 솔직하면서 담백하게 그리고 유난스럽지 않게 그려냈다. 하지만 이 만화를 읽다 보면 독자는 자욱하게 안개 낀 길을 걷는 것처럼 눅눅한 고민 하나를 하게 된다. '이 만화가가

▲ 자신들의 미래를 두려워하면서 이야기를 하는 두 주인공 ©세미콜론 ▲ 침대에 누워 서로에 대해 이야기를 나누는 두 주인공 ©세미콜론

나라면 나는 과연 어떻게 할까'라는.

만화는 주인공인 만화가가 사전에서 '부조화'라는 단어의 뜻을 읽는 것에서 시작한다. 부조화 즉, '어울리지 않는 커플'. 만화가는 지금 에이즈에 걸린 여자와 동거를 하고 있다. 과학은 둘 사이의 관계를 부조화라는 죄목으로 종신형을 내린다. 이 죄목이 못마땅한 남자의 치기는 '왜 과학에는 융통성이 없는 걸까'라는 불만에서 의사들이란 못 믿을 작자라는 불신에까지 이른다. 구시렁거리는 남자에게 던진 동거녀의 말 한마디. "난 당신이 좋은 걸" 평범한 만화가와 에이즈 걸린 여자와의 어울리지 않는 동거관계는 대체 어디서부터 얽힌 걸까?

방구석 그래픽노블

6, 7년 전 우연히 자유분방한 파티에 참석하게 된 만화가는 '카티'라는 한 여자를 만나게 된다. 티셔츠 안에 아무것도 입지 않은 채 대담하게 수영장으로 뛰어든 그녀의 당당함에 묘한 매력을 느낀다. 그는 그녀와 말까지 더듬으면서 이야기를 나누었던 것으로 기억한다. 세월이 흐르면서 과거의 무수한 사건들 속에서 묻혀버릴 그때 기억이지만, 그녀와의 만남은 그의 사춘기 후반의 뚜렷한 흔적으로 남게 되었다. 몇 해가 지나고 그는 친구 알렉스의 집 건물에서 그녀를 우연히 재회한다. 그녀는 이미 한 아이의 엄마가 돼 있었다. 그로부터 1년이 지나고 그는 새해 모임에서 또 우연히 그녀를 만나게 된다. 그 사이 그녀는 이혼을 했고 아들과 함께 살고 있었다. 그렇게 둘은 연인사이가 되고 동거를 시작한다. 그녀의 아들과 함께, 그리고 그 아들과 그녀의 몸 속에 있는 HIV 바이러스와 함께.

이 병이 무서운 건 전염이 될 수 있기 때문이다. 그래서 둘, 아니 셋의 동거는 불안전하고 부조화한 것이다. 그녀는 다시 찾아온 사랑을 지속할 수 있을지 불안하고 자신 때문에 에이즈 보균자가 된 아들이 제대로 성장할 수 있을지 초조하다. 만화가는 자신이 제대로 된 사랑을 하고 있는지, 사랑하는 여자의 아들의 새 아빠로서 잘 할 수 있을지 의심스럽다. 그러다 결국 사건이 터진다. 함께 사랑을 나누다 그만 콘돔이 터져 감염될 위험에 처하고 만 것이다. 서로는 거짓으로 위로했지만 불안감은 쉽게 가시지 않는다. 하지만 병원에서 의사의 현명한 말이 더 없는 격려가 된다. "에이즈에 걸릴 가능성은 당신이 이 방을 나갔을 때 흰 코뿔소와 마주칠 가능성쯤으로 보시면 됩니다."

그렇게 둘은 에이즈 세계에 함께 입문하게 된다. 이제 에이즈와의 전쟁을 혼자가 아닌 함께 대면한다. 그후 둘은 사랑과 기쁨이 모든 걸 견딜 수 있게 해주리라는 믿음으로 혼돈에서 벗어나려고 노력한다. 하지만 불안에서, 부조화에서 완전히 해방되는 길은 멀기만 하다. 만화가는

또 한 번의 고비를 맞닥뜨린다. 상처 난 손으로 콘돔의 바깥 부분을 만지고만 만화가는 혹시나 하는 불안감에 다시 병원을 찾는다. 이번에도 의사와의 현명한 상담 덕분에 만화가는 갈팡질팡 했던 자신의 마음을 되잡게 된다. 병원을 나온 그는 처음 진료실에서 만났던 두려움의 코뿔소와의 이별을 비로소 고하게 된다. 이 말과 함께.

"이제 우리는 처음의 흥분과 의심의 고비들을 모두 넘겼다. 이 과정을 통해 난 행복을 끌어내는 법을 터득하게 되었다. 그렇다고 우리의 삶이 온전히 '정상적'이 된 건 아니다. 하지만 순조로운 리듬을 타기 시작한 건 분명하다."

▲ 서로에 대한 사랑과 죽음에 대해 이야기하는 두 주인공 ©세미콜론 ▲ 진료실에서 만난 꼬뿔소 ©세미콜론

에이즈에 걸린 여자와 그녀의 아들. 이 두 사람과 가족의 연을 맺게 되는 과정을 솔직하게 그려낸 이 만화는, 만화가 자신의 자전적인 이야기를 담은 것으로 2001년 출간되자마자 전 유럽에 센세이션을 일으키며 독자는 물론, 평단의 큰 호응을 얻었다. 이 작품은 만화가 프레데릭 페테르스에게 제네바 문화국이 신인 만화가들에게 주는 퇴퍼 상을 안겨주었으며, 2002년 앙굴렘 국제만화축제에서 최우수 작품상 후보로 선정되기도 했다.

이 만화의 재미는 바로 이것!

이 만화의 재미는 뭘까 생각해봤다. 불치의 병을 앓고 있는 한 여자를 사랑하는 남자의 가슴 아픈 로맨스가 눈물샘을 자극해서일까? 아니면, 하고 많은 병 가운데 하필 에이즈에 걸린 여자와, 심지어 평생 에이즈 보균자로 살아가야 하는 그녀의 아들마저도 보듬어야 하는 남자의 운명이 가련하고 숭고하다는 게 재미일까? 어쩌면 이 만화의 진짜 재미는 "나는 (나만) 생각한다. 고로 나는 (나로서) 존재한다."는 데카르트 식 이기적 존재론에 대적하는 만화가의 생각투쟁에 있지 않을까 한다.

만약 사랑이 자신을 치명적인 죽음으로 내몬다면, 우리는 과연 그 사랑을 아무런 고민 없이 선택할 수 있을까? 병을 간직하고 있는 애인의 곁을 사탕발림의 말로만 지킬 수 있을까? 사랑에는 끊임없이 현실과 이상의 괴리와 싸우면서 타협해야 하는 고충이 따르기 마련이다. 매순간 냉정해야 할 이성과 주체할 수 없는 감정이 함께 생각 시소를 타면서 오르락내리락 반복한다. 로마 신화에 나오는 문의 수호신 야누스의 얼굴이 두 개인 것은 과거를 보지만 동시에 미래를 보기 위해서란다. 야누스처럼 사랑도 싸우고 화해하고, 파괴하고 쌓고, 의심하고 순응하면서 시나브로 함께하는 법을 터득하는 지난한 싸움이지 아닐까. 그래서 사랑은 전염병같이 치명적인지도 모른다.

이 장면이 압권이다!

이 만화에서 최고의 장면은 두 곳이다. 하나는 거리를 걷는 만화가의 뒤를 따라오는 코뿔소와의 이별을 고하는 장면이다. 베인 상처의 손으로 콘돔의 바깥을 만진 후 겁에 질려 의사와 상담하고 나온 거리. 처음 진료실에서 만났던 공포와 두려움, 그리고 불안의 코뿔소가 이제 어디론가 사라지고 없다. 비로소 만화가는 마음 속 코뿔소를 떨쳐버리고 희망의 빛을 찾게 된다. 카티도 곧 그렇게 될 것이라는 믿음도 함께.

▲ 마음 속 코뿔소를 떨쳐버리고 희망을 얻은 만화가 ⓒ세미콜론 ▲ 공항에서 만나 포옹하는 두 주인공 ⓒ 세미콜론

　다른 하나는 방콕으로 떠나기 위한 공항 로비에서 만화가와 여자가 서로 부둥켜안는 장면이다. 이 장면은 불안정하고 부조화할 것만 같았던 둘, 아니 세 사람이 비로소 따로 아닌 안정적이며 조화로운 하나의 가족이 되는 순간이다. 주어진 운명과 거친 인연을 겸허하게 받아들이는 이 가족의 지난한 투쟁이 이제 한고비를 넘기고 있다.

　만화가가 환상 속에서 만난 매머드의 말을 곱씹으며 이 글을 마친다.

　"세상 모든 일이 원하는 대로 이루어지길 바라지 말라. 그저 되어가는 대로 받아들여라."– 그리스 철학자 에픽테토스

오늘 신이 내 앞에 나타나는
충격적인 사건이 벌어진다면

〈신신〉, 마르크 앙투안 마티외

이야기 속으로

쿠바 사회주의 혁명의 상징인 체 게바라가 자본주의 음료문화의 상징
인 스타벅스 커피에 빠졌다? 체 게바라의 사진이 스타벅스 커피 잔에
박힌 표지 이미지가 인상적인 책이 있었다. 캐나다 사회철학자 조지프
히스는 〈혁명을 팝니다〉에서 자본주의 소비문화의 원동력은 오히려 반
(anti)자본주의 문화, 즉 반문화다, 라고 주장한다. 다시 말해, 현대 매스
미디어 사회에서 펑크 록, 마약, 히피, 좌파, 마르크스, 페미니즘, 전쟁,
테러, 조폭, 심지어 혁명까지도 자본주의의 적대적 가치로서 평가되는
것이 아니라, 자본주의 소비문화를 활성화하는 상품 소재로서 없어서
는 안 될 콘텐츠로 인정받고 있다는 의미다.

　반문화의 상품화는 할리우드 영화계에서는 이미 오래된 일이다. 최근

프랑스 만화가 장 마르크 로셰트의 동명 만화를 영화화 한 봉준호 감독의 〈설국열차〉가 거대 자본을 가진 미디어 기업에 의해 만들어졌음에도, 이 영화가 자본주의에 반하는 계급혁명을 다루고 있기에 시사점이 크다. 객관적인 사실 보도가 생명인 뉴스 미디어에서도 반문화의 상품화는 보이지 않는 돈줄이다. 싸구려 미디어라는 의미인 '치킨 누들 네트워크'로 불렸던 24시간 뉴스 채널 CNN은 1991년에 걸프전을 최초로 안방에 생중계함으로써 세계 최고의 미디어 그룹으로 성장했다. 이처럼 매스미디어 사회에서 상품화를 위해 더 이상 금기시될 만한 소재는 없어 보인다. 그럼에도 종교의 심기를 건드리는 건 여전히 조심스럽다.

만화 〈신신〉은 어느 날 신이 자본주의 소비문화로 팽배한 이 땅에 내려와 오히려 자신이 소비문화의 아이콘이 되면서 벌어지는 천태만상의 사건들을 다루고 있다는 점에서, 신에 대한 존재성과 종교의 신에 대한 상품화에 반기를 드는 반문화적 작품이 아닐까 한다. 과연 신은 이 땅에서 자신이 만든, 그러나 자신을 경외하면서도 의심하고 심판하는 피조물과 공존할 수 있을까?

만화는 인구조사 현장에서 주민번호도, 신분증도, 거주지도 없는 정체불명의 한 남자가 나타나면서 시작된다. 그에게 말단 공무원은 말한다. "이 말은 당신이 존재하지도 않는다는 것을 의미합니다!" 공무원의 말에 그 남자는 이렇게 대꾸한다. "비록 신분증은 없지만 저의 신분은 있습니다. 성은 신이며 이름도 신, 신신" 자신이 신이라고 주장하는 이 남자는 군중 사이에서 한바탕 우스갯거리가 되고 만다. 그때부터 이 신의 일거수일투족은 다큐멘터리 뉴스로 제작되어 거의 실시간으로 방송된다.

이때 미디어는 그때 모인 군중들의 인터뷰를 실으면서 다큐멘터리의 극적인 효과를 높이는 것을 잊지 않을 뿐만 아니라, 르포르타주 뉴스의 객관성을 의식적으로 강조한다. 자신을 신이라고 부르는 이 남자의 정체를 밝히기 위해 신문하는 과정, 전 세계에서 가장 유명한 생명과학자들

방구석 그래픽노블

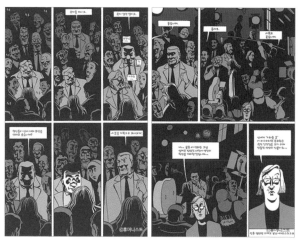

▲ 대중 앞에서 신문을 당하는 신 ⓒ휴머니스트
▼ 신의 능력을 검증하는 과학자들 ⓒ휴머니스트

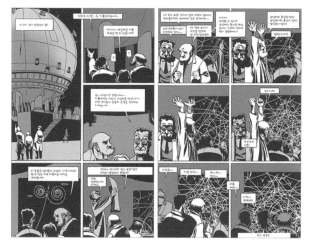

이 신의 뇌를 분석하는 과정, 양자역학 이론을 풀어내는 신의 경이로움
에 탄복하는 과학자들 등등. 어느 새 미디어는 다양한 수사를 사용하면
서 '신이라는 불리는 사나이의 능력이 하나씩 증명되고 있으며, 그가 신
이라는 것을 인정할 수 있는 증거들이 계속 드러나고 있다'고 보도한다.

"처음에는 '놀라운' 것으로 여겨진 신신의 증거들은 '몹시 놀라운' 것이 되었습니다. 그 후에는 '완전 놀라운', 그 다음에는 '놀라 자빠질 만한'…"

자신이 신이라고 불렀던 이 남자는 미디어에 의해 신으로 비로소 인정받게 된다. 도저히 이성적으로 설명할 수 없는 일이 이 세상에 나타

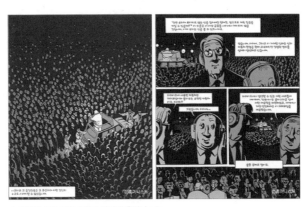

▲ 드디어 신이 군중 속으로 가다 ⓒ휴머니스트
▼ 현대 미술로 상품화 된 신의 모습 ⓒ휴머니스트

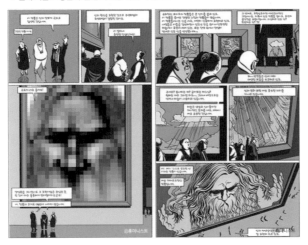

　　　　　　　　　　　　　　　　　　　　　　　　방구석 그래픽노블

나면서 형언할 수 없는 무언가가 사람들의 마음속에서 싹트기 시작했다. 그것은 미디어 군중심리였으며 이로 인해 전 도시가 이 신에게 넋을 잃고 만다. 이제 신은 경호원을 이끌고 군중을 만나러 다닌다. 그 속에는 그를 경배하는 사람도 있었지만, 그를 의심하거나 이용하려는 사람들도 있었다. 특히 미디어는 신의 안전한 퍼레이드를 위해 자동차를 공짜로 협찬한 기업의 친절함을 숨기지 않는다.

이때 신의 퍼레이드를 촬영하던 한 사진기자의 카메라에 뭔가가 포착된다. 신의 귀에 이어폰이 꽂혀 있는 게 아닌가. 누군가가 신에게 지시를 내리고 있었단 말인가. 내막은 따로 있었다. 미디어는 신의 정체를 인정했지만, 여전히 법률적으로 신은 신의 신분을 얻은 것은 아니었다. 그래서 법은 신을 재판정에 세우게 되고, 그에 대한 변호를 세계 최고의 변호사 단체인 AAA 협회가 맡게 된다. 정작 그들은 염불에는 관심 없고 잿밥에만 마음이 가 있었다. 바로 신에 대한 변호로 얻게 될 홍보 이미지와 돈이었다. 그래서 그들은 신의 행동과 말을 이어폰으로 조정해왔던 것이다.

결국 신은 재판정에서 자신을 스스로 변호해야 했으며, 자신이 만든 피조물들에게서 자신의 역할, 자신의 업적, 자신의 정체에 대해 심문을 받는 전대미문의 사건을 접하게 된다. 미디어가 신이 재판정에서 심문받는 광경을 생생하게 전파하면서 신은 급속도로 자본주의 상품화로 전락하고 만다. 신을 다룬 출판만화가 불티나게 팔리고, 신이라는 글자의 다양한 로고가 상품 브랜드가 되고, 신의 부조리를 다룬 연극이 대박을 터뜨리고, 도서관에는 신의 책들로 가득하고, 엔터테인먼트 사업가들은 신의 왕국이라는 어드벤처 테마파크를 만들고, 신의 이미지를 형상화한 팝아트가 고가의 재테크 수단이 되고, 신의 퍼즐이 오락거리가 되었다. 그렇게 신은 창조자가 아닌 인간이 만든 피조물이 돼버리는 황당무계한 드라마가 만들어진다.

2010년 프랑스 만화비평가협회 평론 대상 수상작으로 선정된 이 만화는 신이 이 땅에 내려왔다면 어떤 일이 벌어질까, 라는 아주 엉뚱한 상상에서 시작되었다. 하지만 그 엉뚱한 상상은 만화가 진행되면서 도저히 걷잡을 수 없는 일을 벌이고 만다. 신이 만든 인간들이 결국 신을 심판하고 신을 형상화하고 그 신을 돈벌이 수단으로 만들어 버린 것이다. 과연 진짜 신이 이 지구에 나타난다면, 그는 과연 제대로 버틸 수 있을까? 어쩌면 만화의 표지에서 작은 해답을 찾을 수 있을지도 모른다. 무수한 군중에 둘러싸인 채 초라하게 고개 숙이고 있는 노인의 뒷모습에서.

이 만화의 재미는 바로 이것!

이 만화의 재미는 역시 기상천외한 발상의 전환에 있다. 신이 인간의 모습으로 우리 앞에 나타났다. 2000년 전 예수가 이 땅에 초라한 청년의 모습을 드러냈을 때 그를 메시아로 생각했던 사람들은 그다지 많지 않았다. 심지어 그의 제자들까지 배신할 정도였다. 결국 예수는 자신에 대한 변론도 제대로 하지 못한 채 십자가에 못 박혀 죽고 만다. 그렇다면 예수가 지금 이 땅에 내려왔다 해도 과연 다양한 미디어로 자신을 변호할 수 있을까? 오히려 미디어는 예수를 자본주의 소비문화로 미디어화할 것이며, 결국 그는 2000년 전 진짜 예수의 싸구려 키치로 존재할지도 모른다.

이 만화는 신의 현현을 통해서 우리는 과연 신이란 존재를 믿고 있는 것인지, 아니면 신이란 이미지를 믿게 만드는 미디어를 맹신하는 건 아닌지 되묻고 있다. 우린 미디어 시스템의 허상을 조롱하지만 그 시스템이 만든 생각의 피조물을 소비하면서 살아갈 수밖에 없음을 인정해야 한다. 이미 미디어는 신이 돼버렸기 때문이다. 미디어 신이 창조하신 콘텐츠의 시뮬라크르를 소비하면서 하루하루가 재미있다고 스스로를 위안하고 속이면서 살고 있다. 이 만화도 매스미디어의 한 플랫폼이

기에 거짓을 소비하게 만드는 미디어의 원죄의식에서 자유로울 수 없을지도 모른다.

이 장면이 압권이다!

이 만화에서 재미난 장면은 스스로를 신이라고 불렀던 한 남자가 신이 되는 과정과, 그 신의 이미지가 결국 상품화되어 판매되는 과정에 있

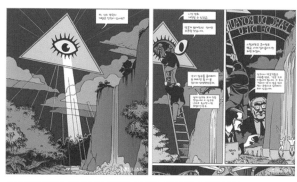

▲ 신의 왕국이라는 판타지 어드벤처를 건설하는 자본가들 ⓒ휴머니스트
▼ 자신의 정체를 밝히는 신 ⓒ휴머니스트

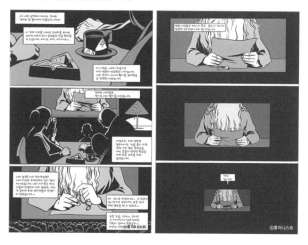

다. 사실 그는 자신이 신이라는 것을 증명하기 위해서 2000년 전 예수처럼 앉은뱅이를 일으켜 세우고 물 위를 걷거나, 물을 포도주로 만드는 기적을 행하지 않았다. 자신의 정체를 증명하기 위해서 그가 한 행동은 딱 두 가지다. 자신의 이름이 신이라는 것과 자신의 존재성과 창조이론에 대해 철학적으로 변론한 것밖에 없다. 그럼에도 미디어와 자본가들은 그를 신으로 대접했고 그에 대해 변호하기 시작했지만 그들의 속마음은 철저히 신을 통해 돈 벌 궁리밖에 없었다. 이제 신은 더 이상 전지전능한 절대자가 아니라, 미디어 상품으로 길들여진 아이돌 스타였다. 철학자, 과학자, 예술가, 법률가 들까지 동조하면서 그의 신격화는 더욱 공고해졌다. 나아가 인간은 이 땅에서 신의 왕국까지 건설하기에 이른다. 이름하여, 어드벤처 테마파크. 그곳에서 인간들은 지옥과 천국을 경험하고 신의 은총을 받으며 즐겁게 하루를 보낼 수 있다. 당연히 그 대가로 돈을 지불해야 한다.

사실 이 만화의 최고 압권은 신의 얼굴을 끝내 드러내지 않는다는 데 있다. 모세에게 우상숭배는 이교도의 죄라고 명하신 신의 뜻을 받잡고자 하는 만화가의 의도가 깔려 있는 걸까. 우린 이 만화에서 딱 두 번 신의 형상을 볼 기회가 있었다. 신을 심문하던 중 한 여성 재판관이 "어째서 당신은 남성인 것이죠? 왜 여성으로 현신하지 않으셨습니까?"라며 질문하자, 신은 "저는 사실 여성입니다. 이것이 제 진짜 얼굴입니다." 라고 말하면서 가면을 벗는다. 하지만 만화에는 그의 얼굴이 독자들에게 드러나지 않는다. 마지막 장면, 신은 자신의 정체를 미리 녹화해둔 비디오를 통해서 세상 사람들에게 밝힌다. 그 장면에서도 신의 하얀 수염만이 화면을 가득 채우고 그의 음성만이 스피커를 통해 흘러나온다. 태초에 말씀만이 있었던 것처럼 미디어를 통해서 그는 자신에 대한 진실을 말로써 폭로한다.

"저는 실제로 존재……"

방구석 그래픽노블

혼자는
너무 외로운가?

〈쉬이이잇〉, 제이슨

▲ 〈쉬이잇〉 표지, ⓒ세민출책

이야기 속으로

미술사를 들여다보면 피카소, 달리, 샤갈 등과 같이 살아서 명예는 물론, 부의 풍족함을 누린 화가들도 있는 반면, 고흐, 로트레크, 바스키아처럼 살아 있을 때보다 죽은 후에 작품성을 더 인정받은 화가들도 있다. 여기서 재미난 점은 (운명의 장난인지 알 수 없지만) 전자의 화가들은 오래 살았는데, 후자의 화가들은 일찍 삶을 마감했다는 데 있다. 피카소는 92살, 달리는 85살, 샤갈은 98살까지 살았던 것에 비해, 고흐와 로트레크는 37살, 바스키아는 28살이란 젊은 나이에 생의 끈을 놓아야만 했다. 대체 이들은 각자 어떤 운명을 타고 났기에 이토록 삶과 죽음의 길이 달랐을까? 화가마다 조금의 차이는 있겠지만, 고흐와 로트레크, 바스키아를 죽음으로 이르게 한 병은 아마도 그들이 '너무나도 지나치게, 너무나

사무칠 정도로 느낀 외로움'이지 않을까. 대체 외로움이란 무엇이기에.

'홀로 되어 쓸쓸한 마음이나 느낌'. 이것은 외로움의 사전적 정의지만 참 애매하다. 외로움이란 애매한 감정을 미국 시카고대학 존 카치오포 교수는 사회심리학과 뇌과학을 접목시켜 과학적으로 설명했다. 그에 따르면, 외로움은 인류 진화의 결정적인 요인으로 사회와 동화하려는 투쟁의 결과물이란다. 그래서 외로운 사람은 사회적인 사람에 비해 인지 및 사고 능력이 30% 더 낮게 활성화되며, 고혈압 발병률이 37%, 심장마비 발생확률은 41%, 스트레스 수치는 50%, 사망률이 25%가 더 높은 반면에, 신진대사율이 37%, 면역력이 13%, 사회적 만족도가 35%, 소득수준이 평균 8% 더 낮단다. 결론적으로 그는 '외로움을 많이 느낄수록 일찍 죽을 뿐만 아니라 가난하다'는 가설을 증명한 셈이다.

만화 〈쉬이이잇〉은 외로운 남자 까마귀가 여자 까마귀를 만나고 다시 혼자가 되고, 자식을 기르고, 다시 혼자서 되면서 여행을 떠나는 등 다양한 일상생활을 다룬 10가지 에피소드를 묶은 단편만화다. 하지만 '이 만화는 그냥 일상다반사를 다룬 만화구나'라고 떠넘기기에는 너무 아쉬움이 남는다. 책을 덮는 순간이 커다랗게 뚫려 버린 가슴의 구멍을 발견하는 순간이기도 하다. 특히 눈만 커다랗고 무뚝뚝해보이는 이 남자 까마귀의 외로운 일상생활이 뻔하디 뻔한 우리의 그것과 중첩되기에 더욱 먹먹하게 만든다.

남자 까마귀는 길거리에서 피리를 불어 구걸한 돈으로 생계를 유지한다. 심심하면 벤치에 앉아서 시간을 때우거나 나무 위 둥지에서 만화를 보다 지치면 잠자는 걸로 하루를 마감한다. 거리에는 모두 제짝이 있는데 자신은 늘 혼자다. 어느 날 다리 위에서 흐르는 시냇물에 돌을 하나 떨어뜨렸더니 기적처럼 그의 옆에 여자 까마귀가 나타난다. 그녀와 소풍도 가고 결혼도 하고 집도 이사한다. 하지만 그녀를 지켜보는 그림자, 그는 저승사자다. 어느 날 그녀는 병원에 입원하지만 다시 완쾌되

 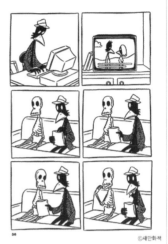

▲ 사랑하는 여자를 교통사고로 잃는 까마귀 ⓒ새만화책 ▲ 해골과 함께 동거하는 까마귀 ⓒ새만화책

어 남자 까마귀와 함께 퇴원하게 된다. 그리고 그녀는 길을 건너다 차에 치여 죽고 만다. 이 무슨 운명의 장난인가. 다시 혼자가 된 남자 까마귀. 다시 한 번 다리 위에서 시냇물에 돌을 던져보지만 여전히 그는 혼자다.

남자 까마귀가 버스 정류장에서 버스를 기다리는데 자신을 졸졸 따라다니는 것이 하나 있다. 바로 해골이다. 해골은 남자 까마귀가 커피숍에 가도 따라오고 심지어 집까지 들어와서 그의 침대 위에 버젓이 누워 잠을 잔다. 이제 해골과의 동거가 시작된다. 함께 밥을 먹고, 함께 텔레비전을 보고, 함께 카드놀이를 하고, 함께 설거지를 한다. 그런데 점차 해골은 밥 먹고 자기만 하고 집안 청소도 하지 않는다. 참다 못한 남자 까마귀는 혼자 청소하고 음식 쓰레기를 버리려 갔다가 그만 유성에 깔려 죽고 만다. 이제 집주인은 해골이 되었다. 혼자가 된 해골은 다른 동거인을 찾아 버스 정류장을 헤맨다.

남자 까마귀는 우연히 기차에서 여자 까마귀를 만나고 터널이 지나는 사이 둘은 사랑을 나눈다. 그러던 어느 날 남자 까마귀는 우편함을

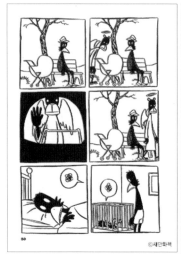

▲ 자식을 키우는 까마귀 ⓒ새만화책

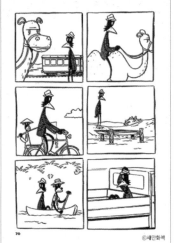

▲ 혼자 여행을 떠나는 까마귀 ⓒ새만화책

열다 깜짝 놀라고 만다. 그 안에 자신을 빼다 닮은 아기 까마귀가 들어 있는 게 아닌가. 졸지에 아빠가 된 남자 까마귀. 그는 우유 젖을 먹이면서 열심히 아기를 키운다. 젖 먹던 아기는 꼬마가 되고 청년이 된다. 청년이 된 까마귀는 연애로 가슴 아파하면서 아빠의 품을 떠날 준비를 한다. 또 다시 남자 까마귀는 혼자가 되었다.

혼자 자고 혼자 오줌 누고 혼자 씻고 혼자 밥 먹는 것도 이젠 너무 지루하고 따분하다. 그래서 남자 까마귀는 색다른 환경을 접해보고 싶어서 여행을 떠난다. 혼자 비행기를 타고, 혼자 버스를 타고, 혼자 기차를 타면서 여행을 한다. 그리곤 혼자 호텔에 들어와서 혼자 침대로 간다. 집에서도 혼자더니 밖에서도 결국 혼자다.

이 평범한 만화는 '혼자 산다는 것'에 대한 진지한 고민을 던진다. 통계에 의하면 우리나라의 네 가구 가운데 한 가구가 혼자 사는 1인 가구란다. 그만큼 혼자 산다는 건 이젠 익숙한 게 돼버렸다. 하지만 여전히 혼자 산다고 말하면 누군가는 부러워하고 누군가는 측은하게 생각한

방구석 그래픽노블

다. 혼자 산다는 것에 두 얼굴이 존재하기 때문이다. 한쪽 얼굴에는 뭔가 부족해보이지 않는가, 라는 고정관념이, 다른 쪽의 얼굴에선 독립적이고 자유로워 보이는 것에 대한 막연한 선망이 공존한다. 하지만 분명한 건 영원한 혼자도 없으며 영원한 함께도 없다는 데 있다.

남자 까마귀는 혼자 살지만 항상 마음속에는 누군가와 함께하고 싶은 간절한 욕망을 안고 있다. 혼자라는 이유로 불안해하는 남자 까마귀는 거리를 배회하고 두리번거린다. 혹시나 아는 사람이라도 만나지 않을까 하는 마음으로. 그래서 누군가와 함께한다는 망상이 끊이지 않으며, 그 망상이 현실화되기도 한다. 하지만 뫼비우스처럼 다시 혼자라는 출발점으로 되돌아오고 만다. 사람으로 외롭고 사람으로 피곤하지만, 사람 때문에 즐겁고 사람 때문에 행복한 것도 우리에게 주어진 인연인 걸 어쩌겠나.

이 만화의 재미는 바로 이것!

만화가는 3행 2열이라는 규격화된 칸 나누기를 사용하여 만화를 그렸으며 흔히 볼 수 있는 말풍선(대사)을 없앴다. 다시 말해, 찰리 채플린의 무성영화처럼 이 만화는 주인공들의 대사가 존재하지 않는 무성만화다. 말풍선마저 없다 보니 규격화된 칸 나누기 기법은 만화를 더욱 단조롭게, 심지어 지루하게 느껴지게 만들 법도 하다. 그럼에도 이 만화의 칸을 하나씩 따라가다 보면, 까마귀 캐릭터에 감정이입되는 자신을 발견하게 된다. 그래서 이 만화의 재미는 독자의 눈을 쏙 빼앗는 만화연출에 있는 게 아니라, 볼품없는 주인공인 까마귀 캐릭터에 있다.

내러티브 구조를 갖춘 문학이나 영화도 그러하지만, 특히 만화에서 주인공 캐릭터의 특색은 만화의 재미를 결정하는 중요한 변수가 된다. 이 만화의 주인공 캐릭터는 사람이 아니라 까마귀라는 동물이다. 사실 까마귀는 종교적으로 불길한 새로 통하지만, 북유럽 신화에서는 지혜

와 지식을 상징하기도 한다. 이 만화에서 의인화된 까마귀는 지혜와 지식을 잃어버린 외로운 인간과 비유된다.

주인공 까마귀는 무뚝뚝하게 꼭 다문 입, 큰 눈, 가느다란 다리를 가지고 있으며 항상 체크무늬 코트와 중절모를 걸치고 지낸다. 희한한 건 이 까마귀는 거의 입을 열지 않는다는 데 있다. 누군가에게 맞아도 길을 가다가 넘어져도 사랑하는 여자가 교통사고를 당해도 그의 입은 항상 굳게 닫혀 있다. 표지 앞뒤에 그려진 그림에도 그의 입은 변함없다. 언뜻 보기에 나약하고 무신경해보이는 까마귀의 이런 표정에서 나와 상관 없는 세상사에 대한 귀찮음을 넘어서 냉소가 물씬 풍긴다.

이 장면이 압권이다!

이 만화는 여러 에피소드로 구성되어 있기 때문에 어느 한 장면이 압권이다, 라고 꼬집어 말하긴 좀 쉽지 않다. 그럼에도 이들 에피소드 가운

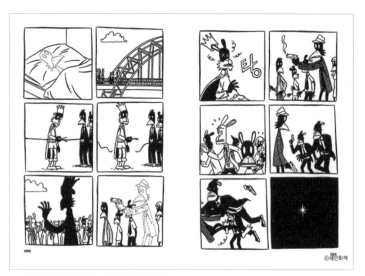

▲ 투명인간으로 왕을 죽이는 까마귀 ⓒ새만화책

방구석 그래픽노블

데 결말의 반전이 돋보이는 만화가 있다. 옆집 할머니와 커피를 마시는데 그의 몸이 하나씩 사라지더니 결국 그는 투명인간이 된다. 처음에는 신기하고 재미나서 여자들의 벗은 몸도 구경하러 다닌다. 하지만 여전히 혼자고 아무도 자신을 주목하지 않는 데에 우울해진다. 그래서 그는 잠자리에서 중대한 결심을 한다. 바로 행사장에 온 국왕을 총살하는 일이다. 그 다음 날 그는 그 일을 과감하게 실행에 옮긴다. 그런데 그에게 뜻밖의 반전이 찾아온다.

철학자 아리스토텔레스는 "인간은 사회적 동물이다", 라고 말했다. 인간은 한 개인으로서 유일적 존재이기도 하지만 타인과의 관계 속에서 존재할 수밖에 없음을 의미한다. 내가 존재한다는 명제는 타인이 나를 인정해줄 때 비로소 성립되는 법이다. 그래서 이 에피소드는 '타자에 의한 자아의 존재성에 대한 확인'이라는 철학적인 존재론을 상기시킨다. 여기서 타자는 외부의 누군가 일수도 있지만 내부의 또 다른 자아일수도 있다.

고흐는 자신의 작품을 인정해주지 않는 세상에 절망하다 외로움에 지쳐 자살을 시도했다면, 로트레크는 자신 내면의 콤플렉스와 동행하는 법을 제대로 터득하지 못했기 때문에 정신병원 신세를 져야 했다. 어쩌면 사랑하는 누군가와 함께해서 외로움이 덜어지기도 하지만, 자신의 또 다른 자아와 현명하게 동행하는 법을 깨친다면 오히려 혼자 사는 것의 제 맛을 향유할 수 있지 않을까.

옛 사랑의
추억이 그립다

〈초속 5000 킬로미터〉, 마누엘레 피오르

<div align="right">

▼ 〈초속 5000 킬로미터〉 표지 ⓒ미메시스

</div>

이야기 속으로

한 남자가 카페 창가에 앉아서 창 밖을 연신 쳐다보며 누군가를 기다리고 있다. 그의 이름은 정원이다. 이윽고 거리에 여자의 모습이 나타난다. 그녀는 주차단속원인 다림이다. 정원은 카페의 유리창을 통해 멀어져 가는 다림의 모습을 손끝으로 느낀다. 정원은 그렇게 사랑했던, 하지만 사랑한다고 말하지 못했던 사람을 아련하게 떠나 보내려 한다. 시간이 흘러 겨울 어느 날, 다림은 정원의 사진관을 다시 찾는다. 그녀는 사진관 진열대에 걸린 자신의 사진을 본 후 밝은 미소를 띠고 사라진다.

허진호의 영화 〈8월의 크리스마스〉의 결말 장면이다. 시한부 인생을 살아야 했던 정원에게 우연히 찾아온 다림에 대한 마음은 살아 있음의 증거며 살고 싶음의 희망이었다. 그렇게 정원의 마음속에는 주체할 수

방구석 그래픽노블

없는 그러나 거부하고 싶은 사랑이 싹텄다. 하지만 사랑의 추억은 추운 겨울 날 입 밖으로 빠져나가는 다림의 입김처럼 허공으로 사라지려 한다. 카페 유리창을 통해 멀어져 가는 다림을 보면서 정원은 시간이 멈추길 바랐을까? 다림은 사진관 진열대에 걸린 자신의 사진을 보면서 과거의 어떤 기억을 떠올렸을까?

만화 〈초속 5000 킬로미터〉는 '루치아'라는 여자와 '피에로'라는 남자의 사랑 이야기를 시간의 흐름에 따라 잔잔하면서도 아스라하게 들려준다. 만화는 세월의 질곡 속에서 변하고 마는 사랑의 허망함을 푸념하면서도, 옛 사랑에 대한 추억을 시적이면서 아름다운 수채화로 묘사하고 있다. 사랑이 어떻게 변할 수 있니, 라는 영화 대사처럼 사랑도 변하고 사랑했던 사람에 대한 기억도 변하고, 옛 사랑과의 추억마저도 변질되기 마련이다. 그럼에도 이 만화는 서로가 그토록 사랑했던 순간만은 고스란히 기억의 한 구석에서 변함없이 자리하고 있음을 새록새록 떠올려준다.

이탈리아의 어느 마을, 공동 주택에 이사를 온 한 가족이 있다. 그 가족에는 루치아라는 십대 소녀가 있다. 그녀를 우연히 보게 된 같은 또래의 니콜라와 피에로. 매사에 적극적인 니콜라와 달리, 피에로는 소심하다. 하지만 그의 마음은 이미 루치아에게 닿았다. 한 소녀에 대한 한 소년의 치기 어리지만 절절한 사랑놀이는 이렇게 시작된다. 집 앞에서 우연히 만난 피에로와 루치아. 피에로는 쑥스러워하며 그냥 "안녕"이란 말만 건네고 집으로 들어간다. 그런 그가 루치아도 내심 싫지 않다.

그렇게 시간은 비와 바람에 휩쓸려갔다. 택시가 차가운 숲길을 질주한다. 그 택시에는 숙녀가 된 루치아가 타고 있다. 노르웨이에 살게 된 루치아는 하숙집의 아들 스벤에게 마음이 끌린다. 편지로 피에로에게 결별의 말을 전하는 루치아는 비로소 여행 내내 미어지던 가슴을 내려놓는다. 하지만 스벤과의 결혼이 그녀에게 위안과 행복을 주진 않았

▲ 노르웨이에서 만난 스벤 ©미메시스
▼ 스벤과의 무료한 결혼 생활 ©미메시스

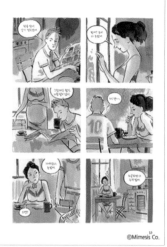

방구석 그래픽노블

다. 익숙해져 버린 두 사람의 생활은 무료하고 지리멸렬하기 그지없다. 그녀의 속마음은 피에로와 보낸 추억과 함께 유영한다. 애써 지워버리려고 했던, 아니 잊혔다고 생각했던 옛 추억이 스멀스멀 기어오른다.

루치아와 헤어진 피에로는 고고학자가 되어 이집트 유적탐사를 맡게 된다. 무더운 이집트의 기차 안은 오히려 그에게 서늘하고 춥다. 루치아와 보낸 기억이 환영처럼 떠오르고 혼자가 된 기분이다. 기차역에 내린 그를 기다리는 것은 무더운 날씨와 낯선 이방인이 돼 버린 외톨이 모습뿐이다.

일에 지쳐 있던 어느 날 밤. 피에로에게 전화가 걸려온다. 루치아다. 노르웨이 오슬로와 이집트 아스완 사이에 통화가 이어진다. 두 도시 간의 거리는 5000킬로미터, 핸드폰으로 이야기를 나누는 시차는 단 1초다. 저쪽의 말이 이쪽으로 전달되는 단 1초의 시차 동안 두 사람의 머릿속에서 지난 추억들은 끊임없이 파편화되기도 하고 의도되기도 했을 것이다.

그렇게 또 시간이 흘러 두 사람은 중년이 되어 만나게 된다. 세월은 그들의 관계를 사랑에 대한 미련이 아닌, 친구라는 이름표로 바꾸어버렸다. 두 사람은 정말 친구처럼 뻔한 과거사로 수다를 떤다. 살찌고 별볼일 없는 아줌마가 돼 버린 루치아, 머리마저 벗겨지고 아내와 자식을 책임지는 볼품없는 가장이 돼 버린 피에로. 화장실에서 두 사람은 묻혀 버린 옛 사랑의 욕망을 끄집어 내보려 하지만, 나이라는 물리적 세월이 그들의 육체적 욕망마저도 희석시켜 버렸다.

2011년 앙굴렘 국제만화페스티벌에서 최고 작품상인 황금 야수상, 2011년 이탈리아 최우수 만화상을 수상한 이 작품은, 피에로와 루치아의 섬세하면서도 아련한 사랑의 궤적을 문학적으로 추적하고 있다. 여기에 2010년 당시 35세의 이 작가는 완전히 수채화로만 만화를 그려내면서, 만화 속 풍경이 주는 이국적인 멋을 잘 살렸다. 이런 회화적 영상미는 때로 시니컬하고 때로 멜랑콜리 한 루치아의 변덕스런 감정변

▲ 이집트에서 탐사작업 중인 피에로 ⓒ미메시스
▼ 중년이 된 피에로와 루치아 ⓒ미메시스

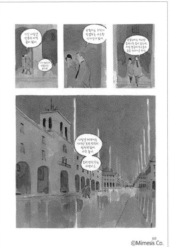

방구석 그래픽노블

화를 더욱 풍부하게 잡아낸다.

이 만화의 재미는 바로 이것!

유럽 만화가들의 작품이 대부분 그렇지만, 이 작가의 만화도 매우 회화적이다. 특히 물감이 종이 위에 번지고 스며드는 수채화 기법은 만화의 면을 더욱 섬세하면서 풍요롭게 만든다. 수채화로 표현된 건물과 건물, 거리와 건물, 인물과 배경, 인물과 인물, 그리고 도시의 풍경 등은 만화의 그래픽적인 선과 회화의 색채미를 한꺼번에 맛보게 한다. 유화나 컴퓨터의 의도된 색감이 아니라, 물감이 자유롭게 종이 위에 유영하는 듯한 느낌을 주어 영상미가 더욱 빛난다. 더 나아가 캐릭터의 심리상태를 다양한 색감으로 세심하게 표현해낸 수작이다. 이것이 눈으로 느끼는 이 만화의 첫 번째 재미다.

다음으로 이 만화의 재미는 연애의 추억을 감성적으로 잘 표현했다는 데 있다. 여기서 추억은 시간에 희생되는 기억이 아니라, 그때 그 순간만은 소중하게 간직해야 할 시간대별(사춘기, 청년기, 중년기) 덩어리로 묘사된다. 뇌과학자들에 의하면, 인간의 뇌는 나쁜 기억을 죽이고 좋은 기억들만 형성하고 의도적으로 조작하려는 경향이 있다고 한다. 그래서 아팠던 연애도 나빴던 기억보다 좋았던 기억 때문에 우리는 더 아파하고 아련해 한다.

만화의 프롤로그에서 페데리코 퓨마니의 노래 〈엘레나〉에 나오는, '현재가 과거를 부수고 있더군. 문득 네 얼굴도 지난여름처럼 변했지.' 라는 가사처럼, 이 만화에는 시간이 우리의 모습을 변하게 만들지언정, 옛 사랑과의 추억은 그때 기억한 대로 남겨지기를 바라는 마음이 고스란히 담겨 있다. 그 추억이 잔혹했던 것이든, 치기 어린 것이었든 말이다. 이것이 가슴으로 느끼게 되는 이 만화의 두 번째 재미다.

이 장면이 압권이다!

이 만화에서 최고의 장면은 두 군데다. 먼저, 시간의 흐름을 묘사한 영화적 장치로 만화가는 비를 택했다. 한 줄기, 두 줄기, 세 줄기, 네 줄기, 다섯 줄기 내리는 비가 각 장의 시작을 알린다. 특히 마지막 장에서 이 비는 거리를 흠씬 적실 정도로 거침없이 쏟아 붓는다. 이 장면은 중년이 돼버린 피에로와 루치아가 만나는 날의 비 내리는 풍경을 그린 것이다. 하지만 이 비는 그냥 비가 아니라 초속 5000킬로미터보다 더 빨리 지나버린 시간을 의미한다. 파란 겨울비가 두 사람의 추억을 적신다.

진짜 최고의 장면은 이 만화의 시작에 있다. 피에로와 니콜라가 첫눈에 반한 루치아의 젊고 아름다운 청춘이 담긴 그림이다. 이 그림 속 루치아는 이탈리아 화가 모딜리아니의 마지막 뮤즈였던 잔느 에뷔테른을 닮았다. 긴 머리의 잔 에뷔테른과 달리, 루치아는 갸름한 얼굴에 머리를 위로 올려 청춘미로 가득하다. 그런 그녀에게 홀딱 빠진 두 남자의 넋 빠진 눈매를 보라. 이처럼 사랑은 번개처럼 온다. 어쩌면 옛 사랑의 추억은 그때 그 아름다운 순간에 멈춰 있길 바라는 마음을 먹고 사는지도 모르겠다.

▲ 비가 내리는 거리 ⓒ미메시스
▼ 루치아를 처음 만난 바로 그날 ⓒ미메시스

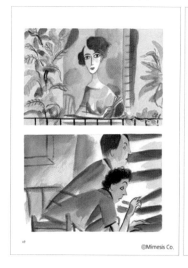
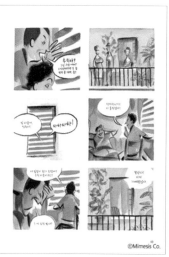

이젠 죽기로
결심했어!

〈자두치킨〉, 마르잔 사트라피

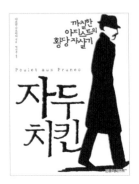

▼ 〈자두치킨〉 표지. ©휴머니스트

이야기 속으로

미국 소설가 어니스트 헤밍웨이, 영국 소설가 버지니아 울프, 프랑스 현대 철학자 질 들뢰즈, 일본 소설가 다자이 오사무, 현대 추상화가 마크 로스코. 이들의 공통점은 삶의 마감을 스스로 선택했다는 데 있다. 어니스트 헤밍웨이는 요양 중 엽총으로 자살했으며, 버지니아 울프는 정신질환을 비관하여 강물에 몸을 스스로 내던졌으며, 질 들뢰즈는 자신의 아파트에서 뛰어내렸으며, 다자이 오사무는 내연녀와 함께 강에 투신했으며, 마크 로스코는 면도날로 자신의 팔뚝을 그었다.

　역사적으로나 종교적으로나 자살은 '금기시'를 넘어 '범죄시' 되었다. 철학자 쇼펜하우어는 "정신적 고통이 너무 크면 몸의 고통에 무관심해져 사람들은 자살을 하게 된다"고 말했다. 지금도 자살은 개인이 자신

의 삶에 대한 고통을 이겨내지 못한 나약함에서 기인한다고 생각하는 사람들이 많다. 결국 자살의 원인은 개인의 문제로 귀결된다는 말이다. 그렇다면 과연 자살은 개인만의 문제일까?

프랑스 사회학자 에밀 뒤르켐은 〈자살론〉에서 자살은 개인뿐만 아니라, 사회적 시선으로 고찰해야 한다고 주장했다. 그에 따르면, 사회적 유대가 약화되어 개인이 자신의 문제에 집착하고 강박감을 느낄 때, 혹은 사회적 역할에서 자신이 소외되어 삶에 무기력감을 느낄 때 자살률이 증가한다고 생각했다. 그래서 자살은 사회적 요인을 안고 있으며, 자살이 무서운 것은 사회적 전염성이 강하다기 때문이다.

만화 〈자두치킨〉은 어느 음악가가 자살을 하기로 결심하고 그것을 실행으로 옮기는 일주일의 자살과정을 담고 있다. 이란 전통악기 타르의 연주자인 나세르 알리. 그는 음악을 위해서라면 돈도 목숨도 아깝지 않지만 가족(특히 아내)은 물론 주변 사람들도 그의 재능을 알아주지 않는다. 게으르고 무능한 남편에 화가 난 아내에 의해 스승에게 물려받은 타르가 무참하게 부수어지자, 그는 절망감에 사로잡혀 급기야 죽기로 결심한다. 이 만화는 〈페르세폴리스〉로 유명한 만화가이며 애니메이션·영화 감독인 마르잔 사트라피의 작품으로 '어느 예술가의 마지막 일주일'이라는 제목으로 영화화되기도 했다.

길을 가다 갑자기 한 여자에게 다짜고짜 "나 모르시겠소?"라고 묻는 이 남자. 그의 이름은 나세르 알리다. 그는 이란의 전통 타악기 타르를 연주하는 음악가로 성격은 까칠하다. 사람을 쉽게 믿지 않으며 자신을 빼곤 세상 모든 사람들은 썩어 빠진 나부랭이 같다. 아내가 부러뜨린 타르를 다시 사기 위해서 12시간을 넘게 걸려 마샤드까지 철부지 아들을 데리고 다녀온다. 삶은 지루하고 자신의 음악적 재능을 알아주는 이 하나 없다. 새로 산 타르를 마지막으로 연주한 후 나세르 알리는 죽기로 결심하고 자리에 눕는다. 그의 자살 결행은 이렇게 시작되었다.

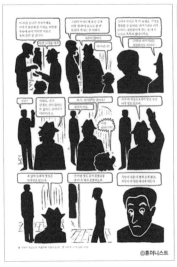

▲ 길을 가다가 언쟁을 벌이는 알리 ⓒ휴머니스트　　▲ 자살 결행 첫날 침실로 들어온 딸 ⓒ휴머니스트

　자살 결행 첫째 날, 그는 어떻게 죽을지 한참 고민하고 있다. 그런 그에게 딸 파르자네가 침실로 들어와서 함께 놀자며 칭얼댄다. 자살하기로 한 마당에 딸아이와 마지막으로 놀아주는 것도 아빠로서 필요할 것 같아서 놀이공원에도 가고 함께 쇼핑하면서 신발을 사준다. 하지만 집에서 그에게 돌아온 건 아내의 핀잔뿐이다.

　자살 결행 둘째 날, 동생 아브디가 찾아온다. 동생 아브디는 어릴 때부터 똑똑하고 공부를 잘해 빵점쟁이 형 알리와 항상 비교되었다. 하지만 동생 아브디는 공산주의자로 집안을 내팽개친 전력이 있다. 동생이 온갖 감언이설로 자살하겠다는 형을 만류하지만, 이미 결심이 굳은 형 알리는 쉽사리 넘어오지 않는다.

　자살 결행 셋째 날, 침대에서 일어나니 집안이 조용하다. 문득 담배 생각이 나서 담배를 물었다. 그런데 맛이 씁쓸하다. 악처인 아내가 오늘따라 웬일인지 음식을 가져다 준다. 하지만 그는 이미 입맛도 미각도

　　　　　　　　　　　　　　　　　　　　　　　방구석 그래픽노블

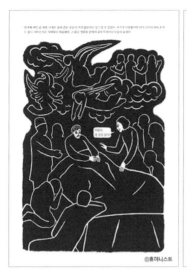 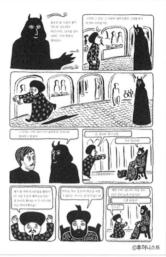

▲ 15년 전에 죽은 어머니의 환영이 떠오르는 장면 ©휴머니스트 ▲ 저승사자와 대화를 나누는 알리 ©휴머니스트

잃어버렸다. 세상 모든 쾌락마저도 잃어버린 것 같다. 그 순간 아내가 자신을 치근대며 사랑했던 기억과 정작 자신이 좋아했던 이란느와의 추억이 동시에 떠오르는 건 왤까.

그렇게 자살 결행 다섯째 날이 되었다. 알리는 자신이 죽어가고 있는데, 아무도 관심이 없는 게 너무 서글프다. 이제 진짜 죽을 때가 되었는지 15년 전 중병으로 돌아가신 어머니의 환영이 떠오르기까지 한다. 그 당시 어머니는 자신을 살려 달라며 기도하는 아들이 오히려 불편하고 못마땅했다. 그의 어머니는 이 고통에서 빨리 벗어나서 그냥 편히 세상을 떠나길 원했다. 아들이 기도를 멈춘 딱 엿새 만에 그의 어머니는 세상을 떠났다. 그토록 좋아했던 담배연기와 함께.

자살 결행 여섯째 날, 저승사자 아즈라엘이 나세르 알리를 찾아왔다. 이제야 자신이 세상을 떠날 때가 되었구나 하는 기대보다 오히려 갑자기 죽음에 대한 두려움이 생긴다. 그런데 저승사자의 말이 아직 그가

세상을 떠날 때가 아니란다. 화장실에 들어갈 때와 나올 때의 마음이 다르듯 이렇게 죽기에는 아쉬움이 남은 알리는 저승사자에게 묻는다.

"내 생을 돌이키기에는 좀 늦었나요?"

"이 양반아, '좀 늦은' 게 아니라, '너무' 늦었지. 그래도 걱정하지 마시오. 그리 오래 걸리진 않을 테니."

그렇게 자살 결행 일곱째 날을 지나 자살 결행 마지막 날이 다가왔다. 이제야 그를 자살로 내모는 사건들이 주마등처럼 지나친다. 사랑했던 여자 이란느와의 아픈 이별, 스승이 물려준 타르를 아내가 무참하게 부숴버린 일들, 길에서 우연히 지나친 한 여자의 모습까지. 하지만 이건 살아 있을 때의 추억일 뿐, 결국 나세르 알리는 그토록 바라던 대로 죽고 만다.

이 만화의 마지막 장면에는 나세르 알리의 장례식이 치러진다. 살아서 아무도 거들떠 봐주지 않았던 한 남자가 죽어서야 비로소 다른 사람들에게 주목을 받게 된 것이다. 결국 이 만화는 한 개인의 자살은 개인의 소심한 감정 때문이기도 하지만, 주변 사람, 심지어 사랑하는 가족에게까지 소외되면서 느낀 사회적 무기력에 기인한다는 점을 유머러스하게 풀어낸다.

이 만화의 재미는 바로 이것!

'까칠한 아티스트의 황당 자살기'라는 부제답게, 이 만화의 재미는 먼저 자살이라는 무거운 주제를 암울하게 그리지 않는다는 데 있다. 심각할 수밖에 없는 자살 과정을 위트 있는 대사와 엉뚱한 상황으로 포장하여 죽음이라는 무거운 주제를 반어적이며 역설적으로 표현했다. 로베르토 베니니 감독이 나치의 탄압과 폭압으로 무참하게 죽임을 당하는 유대인을 다룬 영화 〈인생은 아름다워〉의 제목을 러시아 혁명가 트로츠키가 스탈린에 의해 도끼로 암살되기 직전에 적은 메모 '그래도 인생은 아름답다'에서 아이디어를 얻은 것과 비슷하지 않을까. 이 반어적

문구는 이창동 감독의 영화 〈박하사탕〉에도 나온다. 다만 '박하사탕'의 분위기는 두 작품에 비해 어둡고 무겁다.

두 번째 재미는 이 흑백만화가 영화적인 연출기법을 적극적으로 사용하고 있다는 점이다. 특히 만화가는 나세르 알리의 현재의 감정과 과거의 기억을 동시에 보여주기 위한 교차편집 방법으로 영화의 몽타주 기법을 활용했다. 러시아 영화감독 세르게이 에이젠슈타인에 의해 처음 시도된 몽타주 기법이 만화에서는 한 페이지 혹은 한 긴 인에 여러 장면을 동시에 보여주기 위해 사용된 것이다. 다만, 만화는 한 페이지 안에 칸과 칸의 효과를 높이기 위해 흑백대조를 두드러지게 사용한다는 점이 영화의 그것과 조금 다르다. 여기서 이 만화가가 왜 영화와 애니메이션을 직접 만들려고 했는지를 나름 짐작할 수 있다.

이 장면이 압권이다!

▲ 자살도 잊을 정도로 자두치킨에 푹 빠진 알리 ⓒ휴머니스트 ▲ 아내와의 결혼식이 떠오르는 장면 ⓒ휴머니스트

이 만화에서 최고의 장면은 자살 결행 둘째 날에 있다. 동생 아브디가 다녀간 뒤 나세르 알리는 갑자기 허기가 지기 시작한다. 이틀 동안 아무것도 먹지 않은 알리의 머릿속엔 먹을거리로 가득하다. 때마침 그가 가장 좋아하는 음식이 떠올랐는데 그게 바로 자두치킨이다. 알리의 어머니가 가장 잘 만들었던 자두치킨. 사실 이 만화에서 자두치킨은 그냥 '먹을거리'를 넘어서 '사랑했던 그녀와의 에로틱한 쾌락'이며 '아무도 거들떠보지 않는 자살에 대한 거부'를 비유한다. 지금 당장 죽을 것 같은 마음도 배고픔 앞에서 무너지는 법이다.

두 번째 압권 장면은 후반부에 있다. 첫사랑 이란느를 잊고 지금 아내와 결혼할 것을 강요하는 엄마, 할 수 없이 아내와 결혼했던 그때 기억, 애지중지했던 타르를 부순 심술쟁이 아내의 현재 모습, 그리고 우연히 길에서 만난 여자에게 자신을 모르겠냐고 물었던 만화의 첫 장면들이 교차해서 나온다. 이 장면은 이 까칠한 아티스트가 왜 그토록 죽기로 결심했는지를 압축해서 보여준다.

사랑은
개와 고양이의 전투다!

〈사랑은 혈투〉, 바스티앙 비베스

이야기 속으로

애니메이터인 남자(우주)와 웹툰 작가인 여자(보은), 각자에게 어느 날 우연히 유기견과 유기묘가 하나씩 찾아온다. 남자에겐 고양이가, 여자에겐 강아지가 맡겨진다. 두 사람은 예방접종을 하기 위해 동물병원에 왔다가 우연히 만나게 된다. 그렇게 두 사람은 연인관계로 발전한다. 둘다 만화밥을 먹고 사는 한식구지만, 직업이나 관심사가 같다고 연애사까지 순탄한 건 아니었다. 청춘남녀의 좌충우돌 연애사건을 다룬 이 영화는 민병우 감독의 스마트폰 영화 〈그 강아지와 그 고양이〉다. 이 영화에서 압권은 우주와 보은이 말싸움하는 장면이다. 격하게 싸우는 남녀의 목소리는 강아지와 고양이 짖는 소리와 오버랩 된다. 결국 남자와 여자의 관계는 견묘지간인 셈이다.

세계적인 남녀관계 전문가 존 그레이는 《화성에서 온 남자, 금성에서 온 여자》에서 남자와 여자를 서로 다른 별에 사는 외계인으로 묘사했다. 화성 남자와 금성 여자가 한눈에 반해 번개처럼 서로를 사랑하게 된다. 그런데 이 두 외계인이 지구에 오면서 결국 자신들이 서로 맞지 않다는 걸 뒤늦게야 깨닫게 된다. 태생이 다르고 살아온 환경이 다르고 관심사도 다르다. 외딴 지구에서 생체적 사랑 호르몬이 소진돼버린 시점에서 두 외계인이 선택할 수 있는 건 헤어지거나 이해하고 사는 길뿐이다. 이 책은 남녀의 차이를 인정함으로써 둘 사이의 사랑도 지속될 수 있다는 것을 조언한다.

만화 〈사랑은 혈투〉는 〈염소의 맛〉으로 유명한 바스티앙 비베스의 만화로 사랑에 빠진 청춘남녀의 애틋한 연애 순간에서 이별까지의 이야기를 사실적이면서 리드미컬하게 묘사했다. 이 만화에서 남녀의 눈먼 사랑은 그다지 평탄하지 않다. 결국 사랑은 인생처럼 오르락내리락하는 변덕스런 감정에 상처를 받게 된다. 싸웠다 화해했다. 사랑했다 반목했다. 기뻤다 슬펐다. 만났다 헤어졌다. 다시 만날까 말까를 고민하게 된다. 그래서 사랑의 선은 지그재그거나 포물선이다.

불 꺼진 거실 문 앞에서 남자는 안절부절한다. 언제 올까? 이제나 올까 저제나 올까. 딩동 딩동!! 드디어 벨이 울리고 그녀가 들어온다. 여자는 키스로 늦게 온 사과를 대신한다. 그렇게 남자는 여자의 사랑을 비로소 확인함으로써 마음의 안정을 찾는다. 두 사람의 사랑은 군대에서 낙하훈련을 하는 것만큼이나 살벌하게 시작되지만, 그 사실을 알기에는 아직 더 시간이 필요하다.

남자는 마냥 기쁘다. 사랑을 하게 돼서 기쁘고, 유독 그 사람과 사랑하게 돼서 더 기쁘다. 그래서 그 사람의 장점만이 눈에 들어오고 그 사람의 얼굴이 천사보다 예쁘고, 그 사람의 목소리는 그 어떤 악기의 소리보다 오색찬연하다. 비 오는 거리에서 비를 맞고 걸어도 노래가 절

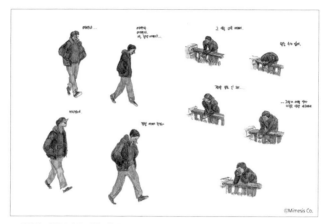

▲ 사랑에 빠진 남자의 자아도취 ⓒMimesis
▼ 춤을 추면 사랑을 확인하는 남녀 ⓒMimesis

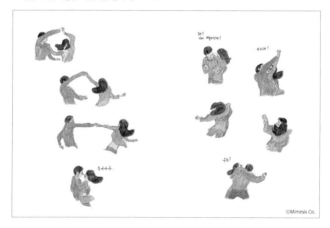

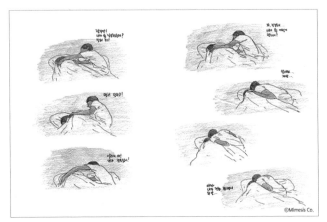

▲ 삐친 여자를 달래는 남자 ⓒMimesis
▼ 이별을 예감하는 통화 ⓒMimesis

방구석 그래픽노블

로 나올 정도다. 그래서 사랑의 절정은 춤으로 비유하면 왈츠가 된다. 스텝은 빨랐다 느렸다. 서로를 당겼다 놓았다. 같이 누워 있는 것만으로도 행복하다.

그렇게 두 사람은 동거를 시작한다. 함께 화장실을 쓰고 함께 버스를 타고 함께 밤을 보낸다. 함께 생활하는 게 아직 익숙하지 않지만 그래도 괜찮다. 사랑하니깐. 어느 날 문득 여자가 돌아누워 흐느끼고 있다. 깁자기 남자는 안절부절해진다. 왜 이리는 걸까? 이유를 물어도 그냥 울기만 한다. 남자는 무턱대고 잘못했다고 빈다. 대체 뭘 잘못했는지도 모른 체, 그냥 빈다. '그게 아니라고', '내 잘못이라고', '미안하다고'. 그러면 못이긴 체 여자는 용서 아닌 용서를 하고 남자의 품에 안긴다.

서서히 둘 사이의 균열이 생기기 시작한다. 치킨 샐러드를 사러 온 남자는 여자의 전화를 받는다. 여자가 할 이야기가 있다며 만나자고 한다. 왠지 느낌이 이상하다. 순간 저 너머에서 들려오는 여자의 목소리가 낯설다. 서로는 '이따가 얘기하자'는 말로 통화를 끝낸다. 이제 두 사람의 마음은 우리가 언제 사랑했냐는 듯이 굳게 닫히고 만다.

사실 이 만화의 원제는 〈도살 la Boucherie〉이다. 사랑을 하면서 느끼게 되는 백만 가지의 감정기복을 단적으로 보여주는 제목이 아닌가 한다. 그것을 그래프로 그리면 크고 작은, 그리고 무수하게 오르락내리락 하는 포물선이 될 것이다. 무심코 내뱉은 말 한 마디, 의도하지 않았던 행동 하나, 그 행동에 무의식적으로 느끼는 실망과 후회, 진심이 담기지 않은 위로, 일상이 돼 버린 관계……. 이 만화에는 사랑에 울고 웃는 청춘남녀의 변화무쌍한 감정의 속살이 그대로 잘 드러난다.

이 만화의 재미는 바로 이것!

이 만화의 첫째 재미는 사랑놀이에 흠뻑 젖은 남녀의 감정이 얼마나 한 치 앞을 못 보는가를 암시하는 장치에 있다. 만화가는 사랑의 시작을

마치 군대의 낙하훈련에 비유하고 있다. 이 장면에서 선임이 후임에게 던진 "땅 위에는 엄청난 살육이 벌어질지도 모른다" 라는 대사는 의미심장하다. 그 외에도 만화가는 허튼 사랑에 대해 돌직구를 날리기 위해 색다른 장치들을 마련해놓는 배려를 아끼지 않았다.

두 번째 재미는 리드미컬한 연출방식에 있다. 사실 만화는 평면예술이다 보니, 움직임을 표현하기가 쉽지 않다. 그래서 다양한 동작선을 활용하여 사물의 움직임을 표현한다. 이것이 만화기호의 한 방식이다. 이 만화는 동작선 없이 사람의 움직임을 정말 리듬감 있게 그려냈다. 바스티앙 비베스만의 유려한 스케치 덕분이다. 왈츠를 추는 남녀를 그린 장면에서 만화는 역시 책으로 양쪽 페이지를 펼쳐서 봐야 기쁨 두 배가 된다는 것에 공감한다. 왼쪽 페이지 상단에서 하단으로 다시 오른쪽 페이지 상단에서 하단으로 이어지는 왈츠의 리듬감은 춤을 넘어서 캐릭터의 감정이 묻어난다. 더구나 여백의 미까지 살려낸 이 그림은 세로 스크롤 방식인 웹툰이 결코 표현할 수 없는 종이 만화만의 연출로 그려졌다.

이 장면이 압권이다!

이 만화에서 최고의 장면은 두 곳이다. 먼저, 똑같이 사랑하면서도 서로 동상이몽을 꿈꾸는 남녀의 다른 사랑관을 비유하기 위한 매개물로 만화가는 탁구를 선택했다. 탁구는 3미터도 안 되는 테이블을 사이에 두고 양쪽의 선수들이 팽팽한 긴장을 치러야 하는 게임이다. 때로 느슨하게 때로 강력하게 때로 높고 때로 낮고. 상대가 허점을 보이면 서슴없이 강력한 스매싱으로 승부를 내야 한다. 사랑도 마찬가지다. 겉으로 보이지 않는 서로 간의 긴장감 때문에 누가 먼저 한 발 물러설 수 없을 때 있다. 결국 얼마나 밀고 당기기를 잘하느냐에 따라 사랑도 오래 지속될 수도 있고 금세 끝날 수도 있다.

두 번째 압권은 헤어짐의 냉혹함을 음식 메뉴를 결정하는 패턴으로

▲ 남녀의 사랑에 대한 다른 감정을 탁구로 묘사한 장면 ⓒMimesis
▼ 헤어짐을 식사 메뉴로 묘사한 장면 ⓒMimesis

묘사한 장면에 있다. 대체로 연애의 시작은 먹는 것에서 시작한다. 그런데 이 만화에서 연애의 끝, 즉 헤어짐도 먹는 것으로 결정된다. 백 마디 말보다 웨이터와 주고받는 대화가 시쳇말로 대박이다.

"주문하시겠습니까?"
"네. 저 이별 하나 주세요."
"소스는 어떤 걸로 하시겠습니까?"
"소스 필요없어요."
"그러면 조금 뻑뻑하실 텐데요."
"상관없어요."웨이터가 여자에게…

"저는 동정심으로 할게요."
"그건 다 떨어졌습니다."웨이터가 남자에게…

나는 그때로
돌아가고 싶지 않다

〈어느 아나키스트의 고백〉, 안토니오 알타리바·킴

▼〈어느 아나키스트의 고백〉 ⓒ길찾기

이야기 속으로

1933년 2월 추운 겨울, 한 남자가 나치 히틀러에 의해 사상범으로 몰려
조국 독일을 떠나 머나먼 망명길에 오른다. 그는 체코, 오스트리아, 스위
스, 덴마크, 핀란드, 파리, 모스크바를 거쳐 미국으로 떠났다가 다시 스위
스를 거쳐 조국 동독으로 돌아오는, 15년이란 길고도 외로운 망명생활을
해야 했다. 그는 독일의 유명한 시인이며 극작가인 베르톨트 브레히트
다. 브레히트는 원래 무정부주의자였지만 1, 2차 세계대전의 참혹함을
경험하면서 반나치 혁명주의 노선을 택하게 된다. 15년이라는 처절한
망명생활을 접고 돌아온 조국 독일은 이미 분단이라는 상흔을 안고 있
었고, 함께했던 옛 친구들은 나치에 의해 처참하게 죽임을 당한 뒤였다.

그는 참혹한 이 시절을 시와 희곡으로 비판했으며 전쟁에 희생된 자

들의 마음을 다독였다. 시 〈서정시를 쓰기 힘든 시대〉에서 그는 광기의 독재자 히틀러를 엉터리 화가로 비유하면서, 전쟁은 끝났지만 여전히 전쟁의 상흔이 곳곳에 맨살 채 드러나고 있음을 풍자했으며, 시 〈살아남은 자의 슬픔〉에서 먼저 떠나 보낸 동지들의 묘비를 뒤로 한 채, 정말 운 좋게 그들보다 오래 살아남은 자신의 죄책감을 애잔하게 표현했다. 이렇게 전쟁은 살아남은 자의 마음마저도 죽음에 이르게 할 정도로 가혹하다.

만화 〈어느 아나키스트의 고백〉은 안토니오라는 한 남자의 삶이 스페인 내전과 세계대전의 굴곡에서 어떻게 처참하게 무너지는지를 잘 보여주는 르포 만화다. 객관적 사실을 소재로 하는 르포 만화답게 이 만화는 실화를 다룬 것으로, 스토리작가인 안토니오 알타리바의 아버지에 대한 이야기를 다룬 자전적 만화다. 또한 전쟁의 소용돌이 속에서 자신의 의지와 상관없이 생존하기 위해 서로를 짓밟으면서 살아야만 했던 민중의 삶과, 물신주의가 팽배했던 스페인 사회의 부조리를 풍자한 사회비판 만화이기도 하다.

2001년 5월 4일, 한 노인(노인의 이름은 안토니오다)이 간호사의 눈을 피해가면서 양로원 계단을 오른다. 건물 5층에 다다르자 그는 창문을 열고 몸을 허공에 내맡긴다. 그렇게 시간은 1920년대로 거슬러가고, 공간은 사라고사라는 어느 시골 마을로 이동한다. 어린 시절의 안토니오는 억척스런 농사꾼 아버지에게 항상 두들겨 맞으면서 지냈다. 하지만 그는 이 숨 막히는 시골에서 벗어나서 도시에서 돈을 벌어서 보란 듯이 사는 꿈을 갖고 있었다. 가출을 감행했지만 도시는 그에게 그렇게 녹록하지 않았다. 다시 고향으로 돌아왔지만 그는 자동차 부품을 사기 위해 모은 돈을 가지고 또 다시 떠난다.

이 당시 스페인은 정치적으로 군주제가 무너지자 부르주아 공화국을 자처하던 민주주의자들과 공산주의 혁명을 부르짖던 노동자들이 자기만의 이상적인 이데올로기를 부르짖던 혼란스러운 시기였다. 하지만

▲ 양로원 건물에서 몸을 내던지는 안토니오 ⓒ길찾기
▼ 전쟁터에서 구사일생으로 살아남는 안토니오 ⓒ길찾기

그들의 구호만큼이나 민중들의 삶은 조금도 나아지지 않았다. 굶주림과 실업, 군부의 반란, 이데올로기의 부재, 나치즘의 유입, 공산주의자에 대한 마녀사냥, 공허한 민주주의 구호만이 혼재할 뿐이었다.

　이때 안토니오는 프랑코 공화국의 군인으로 끌려가지만 탈출하여 반나치주의 아나키스트 혁명단에 참여하게 되면서 거대한 전쟁의 소용돌이에 휩쓸리게 된다. 전쟁터에서 비참하게 죽어가는 동지들을 보면

서 그는 아나키스트로서의 초심을 잊지 않고 살아가려고 애쓴다. 적잖은 죽음의 고비를 넘기고 수배와 감옥살이 그리고 탈출을 감행하면서도 살아남기 위해 혼신을 다한다.

하지만 전쟁은 땅만 황폐화시킨 것이 아니라, 사람들의 마음마저도 망쳐 놓았다. 안토니오는 미군에게서 석탄을 빼내 가난한 서민들에게

▲ 아들을 낳고 평범하게 사는 안토니오 ⓒ길찾기
▼ 비참한 노년을 사는 안토니오 부부 ⓒ길찾기

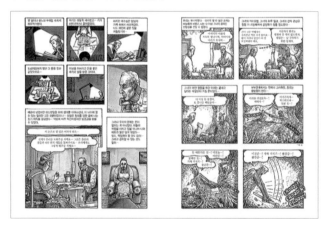

방구석 그래픽노블

고가로 팔아 넘기는 옛 동지 파블로에게서 변절한 아나키즘에 대한 환멸을 느끼게 된다. 파블로의 곁을 떠나 스페인 고향으로 되돌아온 안토니오는 사촌 엘비라의 남편 도로테오의 운전수 노릇을 하면서 생계를 유지했다. 도로테오는 정관계 로비는 물론, 심지어 군 고위층까지 매수하면서 과자 사업을 하고 있었다.

안토니오는 도로테오의 과자사업 몰락에 동참하면서, 경제적 안정과 편안하고 평범한 삶을 갈구하게 된다. 그래서 그는 결혼도 하고 아들도 낳았다. 이젠 그에게 우선은 국가가 아니라 가족이 되었다. 하지만 결국 그도 동업자에게 사기를 당하고 전 재산을 차압당하면서 몰락의 길을 걷게 된다. 노년의 안토니오는 이상을 저버리고 돈을 좇은 대가로 벌을 받은 것이라는 무력감 속에서 허송세월을 보낸다. 그렇게 그는 아내와 헤어져 양로원을 택하지만 양로원도 그에게 탈출구나 위안처가 되진 못했다. 그에게 유일하게 남은 선택권은 하나뿐이었다. 자살.

만화 〈어느 아나키스트의 고백〉은 안토니오의 1인칭 화자 시점으로 자신의 지난 세월에 대한 회고와 반성을 잔잔하게 풀어냈지만, 한 개인사의 울림은 살을 에는 듯이 차갑고 날카롭게 다가온다. 1910년에 태어나 2001년에 자살하기까지, 스페인과 프랑스를 오가며 신도, 조국도, 주인도 없는 세상을 온몸으로 앓았던, 이상을 꿈꾸면서 현실의 부조리에 처절하게 고통스러워했던 안토니오의 삶은 2023년 지구 반대편에 사는 우리들의 그것과 별반 다르지 않다. 이 만화는 2010년 '스페인 국립만화대상'을 비롯하여 다양한 상을 수상하면서 스페인 만화 역사상 유례를 찾아보기 어려울 만큼 전폭적인 찬사를 받은 작품이다.

이 만화의 재미는 바로 이것!

사실 이 만화의 원제는 〈비행의 예술〉이다. 이 만화의 재미는 바로 이 '비행(volar)'이라는 단어에 있다. 비행은 억압에서의 능동적인 탈출 즉

자유를 의미하며, 또한 억압에서의 수동적인 탈출, 즉 회피를 의미하기도 한다. 이 만화에서 비행은 후자에 더 가깝다. 안토니오는 90년이란 긴 시간의 삶 속에서 버리고 싶은 회한을 몸과 함께 창밖으로 내던진다. 그에게 비행은 이상의 소설 〈날개〉에서 나오는 '희망과 야심이 말소된 날개'가 만든 헛몸부림이면서, 오슨 웰즈의 영화 〈시민 케인〉에서 케인이 죽으면서도 끝까지 부여잡고 싶었던 어린 시절의 추억이 담긴 '썰매 로즈버드'나 다름없다.

이 만화에서 만화가는 비행의 접점으로 창문을 선택했다. 창문은 열려 있을 때에는 과거에 대한 기억과 현재의 존재에 대한 연결고리가 되지만, 닫혀 있을 때에는 현재의 존재와 미래로의 지향 사이의 단절을 의미한다. 만화가는 비행의 이미지즘을 극대화하기 위해 프롤로그의 마지막 장면(열려진 창문틀에 놓여 있는 주인 잃은 신발)과 본문의 마지막 장면(닫혀 있는 창유리를 가로지르는 새들을 바라보며 '이제는 날아오를 시간이…'라며 중얼거리는 안토니오의 뒷모습)을 서로 대치해놓았다.

이 장면이 압권이다!

이 만화에서 압권 장면은 두 곳이다. 하나는 안토니오를 배신한 동업자 페르난도가 그에게 황금 비스킷을 찾으라고 명령하는 꿈속 장면에 있다. 황금 비스킷을 찾아 헤매던 안토니오는 해가 앞쪽에 있는데 자신의 그림자도 같은 방향인 것을 이상하게 여겨 가까이 가본다. 황금 비스킷이 언덕 위에 걸려 있는 게 아닌가. 그 황금 비스킷은 바로 돈이었다. 페르난도의 얼굴이 새겨진 돈. 여기서 황금 비스킷(돈)은 개인의 경제적 생존을 결정하는 유물론적 개념을 벗어나 개인의 영혼마저도 말살하는, 심지어 전쟁과 혁명마저도 좌지우지할 수 있는 무소불위의 권력이다.

다른 하나는 양로원에서 두더지가 자신의 가슴을 갉아먹는 환영에 시달리는 장면이다. 그에게 죄책감의 이탈과 답답한 가족관계에서의

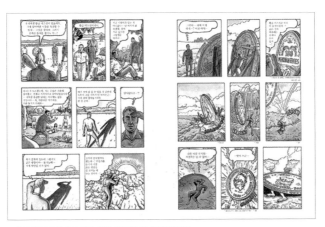

▲ 꿈속에서 황금 비스킷을 찾아 나선 안토니오 ⓒ길찾기
▼ 쥐가 자신의 가슴을 갉아먹는 환영에 시달리는 안토니오 ⓒ길찾기

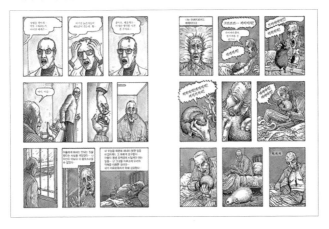

자유로움을 줄 것이라고 믿었던 양로원도 하늘 아래 때 묻은 땅에 속할 수밖에 없었다. 아내가 죽고 친했던 양로원 친구들마저 그의 곁을 떠나자 그는 패배자로서의 죄책감과 강박관념으로 시달리게 된다. 이것이 두더지가 가슴을 갉아먹는 환영으로 나타났으며, 여기서 두더지는 안토니오의 억압된 무의식에 대한 상징이다. 과연 홀로 살아남은 자, 안토니오는 두더지와의 싸움에서 어떻게 이겨냈을까?

⑪

✕

내일 지구는 멸망해도
계급은 남는다

〈설국열차〉, 장 마르크 로셰트·자크 로브·뱅자맹 르그랑

▼ 〈설국열차〉 표지. ⓒ세미콜론

이야기 속으로

〈투모로우〉, 〈딥 임팩트〉, 〈지구가 멈추는 날〉, 〈인디펜던스 데이〉, 〈아마겟돈〉. 이 영화들은 '지구 멸망 시나리오'를 다루지만, '지구를 멸망시키는 시나리오'는 조금씩 다르다. 어떤 영화에는 외계인의 침공 혹은 지구 밖의 길 잃은 행성과의 충돌(외부적 요인)로 지구가 파괴될 처지에 놓인다. 한편, 인간이 저지른 지구 온난화가 야기한 환경재해인 화산 폭발, 거대한 홍수, 빙하기(내부적 요인) 등으로 지구가 멸망하는 영화도 있다.

최근 전 세계에 불어닥친 기상이변을 고려한다면, 지구 멸망 이후 신(新)빙하기시대의 생존투쟁을 다룬 영화 〈투모로우〉는 여타 영화에 비해 그 소재가 허무맹랑하지 않으며 관심을 가질 만한 작품이다. 캘리포니아대학교 지구과학과 더그 맥두걸 교수의《우리는 지금 빙하기에 살

고 있다》에 따르면, 45억 년 동안 지구에는 4번의 빙하기가 있었다. 이
책은 지구는 기후 온난화가 불러올 5번째 빙하기에서 아직도 자유롭지
못하다는 점을 경고한다.

만화 〈설국열차〉는 냉전시대 이후 기후 무기 전쟁의 재앙으로 눈 덮

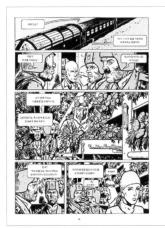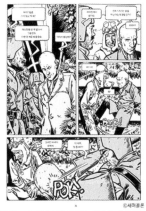

▲ 싱싱한 과일, 채소 등을 키우는 열차 칸 ⓒ세미콜론
▼ 음모를 숨기려는 권력자들과 싸우는 퓌그 ⓒ세미콜론

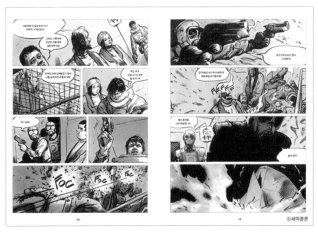

인 백색사막이 돼 버린 지구에서, 마지막 생존자들이 1001량 설국열차에 몸을 싣고 철로의 끝도 모른 채 순환하는 이야기를 다루고 있다. 이 만화도 지구 멸망 이후 빙하기를 그 소재로 하지만, 설국열차라는 한정된 공간에서 벌어지는 앞 칸과 뒤 칸의 생존전쟁(지배자와 피지배자의 계급투쟁)을 다루었다는 점에서, 비주얼만 강조한 할리우드 블록버스터 재앙 영화와는 다르다.

1권 탈주자

지구가 멸망하기 전에는 부유한 자들의 호화유람열차로 운행되었지만, 멸망 이후 신 빙하시대에는 유일하게 남은 생존자들을 태우고 달리는, 문명의 마지막 보류가 돼 버린 설국열차. 이 열차의 맨 앞 기관차로 갈수록 권력을 쥐고 있는 군인과 부르주아가 사는 칸이 있고, 반대로 꼬리칸으로 갈수록 이 세상에서 없어져야 할 버러지들이 목숨을 겨우 연명하며 사는 칸이 있다. 어느 날 꼬리칸에서 도망쳐 나온 남자, 프롤로프가 군인들에게 잡힌다.

프롤로프는 제3열차 원조기구 소속의 인권운동가 아들린의 도움으로 설국열차에 숨겨진 음모와 비밀을 캐기 위해서, 열차의 심장과 같은 기관실로 향한다. 앞 칸으로 갈수록 뒤 칸과는 판이하게 다른 환경과 시설에 놀라고 만다. 꼬리칸의 생존자들은 굶주림에 죽거나, 오물에 치여 서로 죽이거나 스스로 삶을 마감하기도 한다. 하지만 앞 칸에는 푸른 채소는 물론, 맛난 고기들이 싱싱하게 재배되고 있었다. 두 사람은 권력자들과 힘겨운 전투를 벌이면서 조금씩 앞 칸으로 이동한다. 도중에 아들린은 부서진 열차에 갇혀서 얼어 죽고, 프롤로프는 겨우 기관실에 도착한다. 하지만 그를 기다리는 것은 열차를 결코 멈추지 말아야 하는 운명 같은 소임이었다.

방구석 그래픽노블

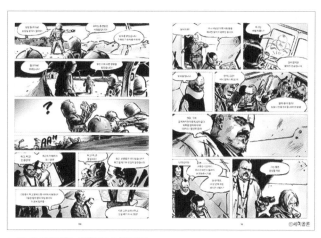

▲ 뭐그를 제거하려는 권력자들 ©세미콜론
▼ 희미한 음악소리가 흘러나오는 배를 찾은 뭐그 ©세미콜론

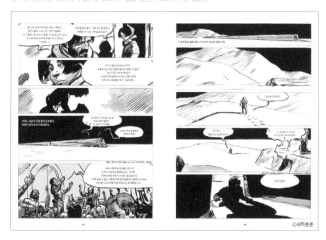

2권 선발대

멈춰버린 설국열차는 파괴되고 알 수 없는 시간이 흘러갔다. 제2의 설국열차로 불리는 쇄빙열차에는 군사, 종교, 언론을 장악한 권력자들이 파괴된 설국열차와 충돌한다는 위기를 조장하면서 권력을 통째로 쥐고 흔들고 있었다. 쇄빙열차에 갇힌 사람들은 그밖에 어떤 세상이 있

는지도 모른 채 미디어의 오락 프로그램과 종교의 거짓 복음, 그리고 섹스에 위안을 받으면서 권력자들의 입만 쳐다보며 살아가야만 했다.

달리는 쇄빙열차 앞에 무엇이 있는지 가늠할 수 없는 권력자들은 선발대에게 밖의 환경조사를 시켜왔다. 어떤 선발대원들은 죽은 시체로 발견되기도 했는데, 모두 권력자들에 의해 살해당했다. 이유는 쇄빙열차 밖의 진실이 고스란히 열차 안 사람들에게 알려지는 것을 막기 위해서였다. 정보는 결국 권력자들의 손에 있어야 했고 그들에 의해 조작되고 전달되어야만 했다. 선발대원 중 퓌그는 권력자들의 살해시도에도 불구하고 결국 살아 돌아오게 되자, 권력자와 언론은 그를 영웅으로 포장하여 열차 안 사람들의 정신을 통제하려 한다. 퓌그는 자신에게 호감을 가진 최고 권력자의 딸이지만 쇄빙열차의 음모를 밝히려는 발과 결혼하게 되면서 권력자의 한 사람이 되었다. 점차 쇄빙열차의 숨겨진 비밀이 밝혀지기 시작한다.

3권 횡단

어느 날 갑자기 쇄빙열차의 중간 칸에서 폭탄테러가 일어난다. 폭탄테러로 쇄빙열차에 손상이 오자, 폭발한 칸 뒤쪽부터 꼬리칸 전체를 떼어내 열차의 탈선을 막으려는 권력자들 사이에서 내분이 일어난다. 이 내분은 새로운 권력쟁취를 위한 전투전으로 확대된다. 퓌그가 속한 그룹이 권력을 장악하자 이에 맞선 군부와 종교 지도자들은 반란을 일으킨다. 반란군을 진압한 퓌그는 이 절망의 순간을 벗어나기 위해 중대한 결단을 내린다. 철로의 순환궤도를 벗어나 생존신호(희미한 음악 소리)가 들리는 미지를 향해 위험한 얼음 바다를 건너기로 한다. 과연 그곳에는 무엇이 기다리고 있을지…

총 3권으로 구성된 만화 〈설국열차〉는 지구 멸망 후 빙하기시대에 열차라는 한정된 공간에서 벌어지는, 욕심 많은 인간들의 냉혹한 생존

전쟁을 다루고 있다. 1권의 시점이 냉전시대 이후의 초기 빙하기라면, 2권과 3권의 시점은 미래의 빙하기에 해당된다. 시대는 다르지만, 3권의 만화를 관통하는 주제는 일관적이다. 이유도 모른 채 희생되는 사람들, 미디어를 장악한 권력자들의 음모, 권력의 시녀로 전락한 종교 지도자의 야욕, 진실을 은폐하려는 부르주아들, 왜곡된 믿음으로 혹세무민하는 사이비 종교인들. 결국 이 만화는 이 세상이 안고 있는 체제의 부조리를 풍자한다.

만화는 18년이란 긴 시간이 걸려서야 완성되었다. 1970년대 초에 시나리오 작가 자크 로브와 그림 작가 알렉시스의 구상에서 시작되었지만, 1977년 알렉시스가 세상을 먼저 떠나면서 지금의 그림 작가 장 마르크 로셰트가 합류하게 된다. 1984년에 1권이 처음 출간하게 되어 1986년 앙굴렘 국제만화축제에서 그랑프리를 수상하지만, 시나리오를 쓴 자크 로브가 1990년에 안타깝게 세상을 떠나면서 1권으로 마무리될 위기에 처했다. 이때 장 마르크 로셰트는 새로운 시나리오 작가인 뱅자맹 르그랑을 만나면서, 1999년 2권, 2000년 3권을 출간함으로써 긴 여정을 마칠 수 있었다.

사실 이 만화는 2004년 현실문화연구 출판사가 출간하면서 우리나라에도 처음 알려졌으나, 이 당시 유럽 그래픽노블에 낯설어 했던 우리나라 독자들에게 그다지 주목 받지 못했다. 그러다 2013년 봉준호 감독의 동명 영화로 개봉되면서, 이 만화는 우리나라 독자들은 물론, 프랑스 독자들에게도 새롭게 주목을 받게 되었다. 영화 〈설국열차〉는 대체로 만화 1권의 기본 콘셉트를 따왔지만 세부적인 스토리와 캐릭터 설정은 많이 각색되었다는 점에서, 원작 만화와 영화를 비교해서 보는 것도 색다른 맛이다.

이 만화의 재미는 바로 이것!

봉준호 감독의 영화를 본 관객들에게는 어쩌면 만화 1권 탈주자가 더 익숙하게 다가올 것이다. 하지만 이 만화의 진짜 재미는 영화에서 다뤄지지 않았던 2권과 3권에 있다. 여기서 만화는 영화처럼 현실적 혁명을 다루는 대신, 미래 사회를 디스토피아로 규정하는 묵시론적 세계관을 그려내면서 계급사회의 부조리에 비판적 칼을 들이댄다. 그래서 이 만화는 SF만화이면서 시사 드라마다.

만화가는 디스토피아의 정치철학적 담론을 풀어낼 매개물로 협소한 공간의 열차를 선택했다. 열차는 폭력, 착취, 살인, 종교 심판, 배신, 정치, 음모, 통제, 탐욕 등으로 가득한 현실 사회의 축약판이며 새로운 의미의 판옵티콘 감옥이나 다름없다. 이 열차 감옥에는 지배자와 피지배자가 공존해야만 하기에, 권력자들은 미디어와 종교를 이용하여 열차를 이 세상 마지막 남은 유토피아로 세뇌시키고, 영웅을 만들어 사람들의 생각마저도 통제하고 지배한다.

고철로 된 설국열차가 첨단기술의 쇄빙열차로 바뀐 미래 사회지만, 정작 인간 사회의 시스템은 고물이 된 설국열차 때의 그것을 고스란히 답습하고 있다. 다만, 그때와 다른 점은 인간들은 유토피아를 (설국)열차 내부가 아닌 (쇄빙)열차 밖에서 찾고 있다는 데 있다. 쇄빙열차는 유토피아를 찾아 끊임없이 전진하지만, 그를 기다리는 것은 어두운 디스토피아밖에 없다. 어쩌면 16세기 영국 사회를 비판하며 이상도시를 꿈꿨던 토머스 모어가 그곳을 유토피아(이 세상에는 존재하지 않는 곳 : 그리스어)라고 명명한 이유가 여기 있지 않을까.

이 장면이 압권이다!

기독교는 시작(창조)은 결국 끝(종말)으로 향한다는 직선적 시간관을 갖고 있다. 앞으로만 전진하는 열차는 기독교적 시간관을 함의하고 있다. 그

런데 뜻밖에도 이 만화에는 동양의 시간철학을 엿볼 수 있는 설정이 있다. 먼저 설국열차와 쇄빙열차는 직선의 철로를 달리는 것이 아니라, 출발했던 그 자리를 언제 돌아올지 모르는 순환궤도 위를 쉴 새 없이 달린다. 결국 이런 반어적 설정은 회전목마 같은 열차를 반복되는 역사의 수레바퀴로 비유하며, 옥시덴탈리즘의 종착지가 오리엔탈리즘으로의 귀환이라는 세계관을 펼쳐 보인다. 그래서 이 만화의 가장 압권 장면은 동양

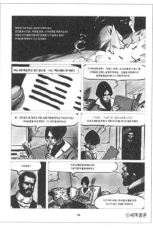

▲ 중국고전 역경에서 열차와 삶의 본질을 찾는 발 ⓒ세미콜론

의 음양철학과 우주관을 다룬 역경의 구절을 통해서 만화의 주제를 드러내는 3권의 첫 장면과 마지막 장면에 있다. 퓌그의 아내 발은 역경의 괘 풀이를 음미하면서 설국열차의 미래가 어떻게 될지, 인간은 어디서 왔다가 어디로 가는지, 내일의 아이들에게 또 어떤 운명이 닥칠지, 운명이란 과연 무엇인지 등과 같은 철학적 고민을 한다. 동양 예언서는 인간의 환상을 부풀린다고 폄훼했던 퓌그는 여전히 인간의 의지력을 믿고 마지막 희망을 찾아 전진한다. 하지만 퓌그가 마지막에 닿은 곳은 인간의 의지력과는 전혀 상관없는 진실에 대한 물음이었다.

'대체 그들은, 아니 우리는 어디서 왔다가 어디로 가는 걸까?'

12

✕

아빠는
나의 영원한 적이야!

〈우리 아빠〉, 레제르

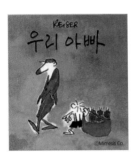

▲ 〈우리 아빠〉 표지, ⓒMimesis

이이기 속으로

고대 그리스의 어느 도시, 테베의 왕가에 한 아이가 태어났다. 그는 왕
자로 태어났지만 '장차 아비를 죽이고 어미를 범한다'는 신탁 때문에 버
림받아야 했다. 친부모에게서 버려진 아이는 이웃 나라 코린토스의 왕
과 왕비의 손에 길러졌다. 청년으로 성장한 그는 델포이 신전에 갔다가
자신에게 주어진 숙명 같은 신탁에 대한 이야기를 듣게 된다. 코린토스
의 왕 폴리보스가 자신의 아버지인 줄 알고 그는 그 나라를 떠난다. 여
행 중 우연한 시비로 사람을 죽이게 되는데, 그가 바로 친아버지 라이
오스 왕이었던 것이다. 장차 그는 영웅이 되었지만 자신의 친어머니를
아내로 맞아 천륜을 거역하는 불운을 겪는다.

　이것은 너무나 잘 알려진 고대 그리스의 오이디푸스 신화다. 정신분

　　　　　　　　　　　　　　　　　　　　　　　　　방구석 그래픽노블

석학자 프로이트는 사내아이가 아버지에게 적대감을 가지고 이성인 어머니에 대해 독점욕과 성적 애착을 가지는 심리증상인 '오이디푸스 콤플렉스 이론'을 이 이야기에서 따왔다. 강화된 부계사회일수록 이러한 오이디푸스 콤플렉스 증상이 강하게 나타난다고 한다. 하지만 점차 신 모계사회로 전이하고 있는 요즘의 핵가족화 사회에서 아버지의 권위는 뙤약볕의 아이스크림마냥 녹아 내리고 있다.

만화 〈우리 아빠〉는 실업자에 술주정뱅이로 구제불능인 아빠, 아이 낳는 기계에 부엌데기로 성적 매력이라곤 손톱 사이에 낀 때만큼도 없는 뚱보 엄마, 전쟁으로 불구가 돼 버린 삼촌, 인종차별주의자 할아버지와 할머니를 둔 어린 꼬마가 느끼는 끔찍한 가족 이야기를 위트 있게 다루고 있다. 어린 꼬마에게 가족은 더 이상 행복과 안녕이 보장된 쉼터가 아니라 은폐된 멸시와 이기주의가 난무하는 전쟁터로 변했고, 권위의 상징인 아버지는 언제 붕괴할지도 모를 모래성 같은 처지에 놓였다.

술주정뱅이 아빠는 매일 술독에 빠져서 지낸다. 그런데 그런 아빠의 술을 매일 실어 나르는 사람은 정작 어린 아들이다. 남자로서 포도주를 한 잔 마시고 싶다는 아들에게 건넨 아빠의 말은 가관이다. "네가 하루에 열 병씩 포도주를 사다 나를 기운만 있다면…" 아들은 인사불성이 된 채 온갖 구토로 거리에 똥칠을 하면서도 용케도 집으로 찾아 들어오는 만취한 아빠가 신기하기만 하다.

술주정뱅이 아빠와 말없는 부엌데기 뚱보 엄마 사이에는 가족애라곤 새끼발톱만큼도 찾기 힘들다. 몸을 가꾸지 않는 엄마에게 아빠는 더 이상 매력을 느끼지 못하지만, 아들에게 세상에서 가장 예쁘고 우아하고 깨끗한 사람은 엄마다, 아니 엄마이어야 한다. 그렇게 함으로써 엄마는 아버지가 아닌 자신의 차지가 되는 셈이다.

몸이 망가지면서도 술을 끊지 못하고, 술 취한 자신이 보는 세상을 모두 삐딱하게 보는 아빠는 설상가상 술만 취하면 집 강아지도 모자

▲ 술주정뱅이 아버지를 비꼬는 꼬마 ⓒMimesis
▼ 학대하는 아버지에게 복수를 다짐하는 꼬마 ⓒMimesis

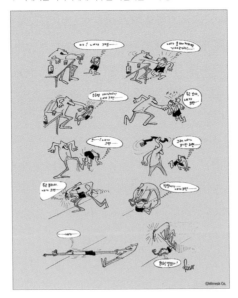

방구석 그래픽노블

라 아들마저도 학대한다. 말로써 생각을 강요하고 심지어 손이나 몽둥이로 때리기까지 한다. 그러면 아들은 항상 마음속으로 다짐한다. "내가 클 때까지만 기다려라. 그땐 두고 보라고 기필코 복수하고 말테니."

늘 해롱대는 술주정뱅이 아빠가 있는 가정은 언제나 비상식적이며 몽환적이다. 그래서 집에는 활기가 없다. 바캉스 가고 싶은 아들의 요구를 말도 안 되는 주장으로 회피하는 아빠, 터무니없는 인종차별관으로 세상을 바라보는 할아버지, 꼬마가 하는 일마다 무조건 "하지 말라"라는 말만 내뱉는 할머니. 그 할아버지와 그 할머니의 그 아들이다. 꼬마는 자신들의 생각이 무조건 옳다고 말하는 어른들을 이해할 수 없고, 술주정뱅이에게도 국민연금으로 생활할 수 있게 해주는 국가를 용납할 수 없다. 가정도 사회도 술에 취한 것처럼 몽롱하게만 굴러가기만 한다. 목적지도 없이.

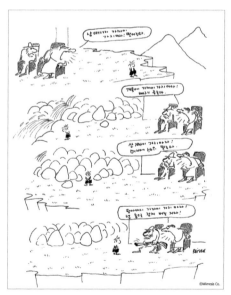

▲ 하지 마라, 온통 하지 마라는 할머니 ⓒMimesis

이 만화는 프랑스 만화가 장 마르크 레제르의 이름을 우리나라에 처음 알린 작품이며, 레제르 특유의 낙서만화로 술주정뱅이 아빠와 아들 사이에서 비상식적으로 벌어지는 사건을 기상천외하게 풀어낸 가족 만화다. 그런데 여기서 가족은 서로를 의지하면서 가족애를 나누는 평범한 가족의 개념을 깡그리 내다 버렸다. 술주정뱅이 아버지, 인종차별주의자 할아버지와 할머니, 전쟁으로 한 쪽 팔을 잃어버린 삼촌, 말도 없는 뚱보 엄마. 어쩌면 이 가족들은 사회의 낙오자를 대표할 것이다.

이 만화의 재미는 바로 이것!
꼬마의 색다른 시선으로 본 가족 만화 〈우리 아빠〉 통해서, 레제르는 위트 넘치는 만화를 그리는 유머 작가로 알려졌다. 하지만 사실 레제르 낙서만화의 진면목을 볼 수 있는 작품들에는 의외로 에로틱한 그림들이 많다. 이는 그가 성인용 풍자만화잡지 〈하라키리〉의 멤버로 활동했다는 것에서 짐작할 수 있으며, 이 만화도 그 잡지에 연재되었던 작품이다. 레제르의 에로틱 만화들에는 단순히 말초신경만을 자극하는 포르노그래피가 아니라 당시 프랑스 사회가 안고 있는 가족파괴, 인종 차별, 낙태허용, 심지어 부부 간의 외도까지 기발하게 풍자한 그림들로 가득하다. 이 만화에서도 그런 장면들을 만날 수 있다. 이것이 이 만화의 첫 번째 재미다.

한편 이 만화의 두 번째 재미는 애늙은이 같은 시선으로 가정과 사회의 부조리를 비꼬는 주인공 꼬마에 있다. 어느 순간에는 그 나이 또래의 철부지 애같지만, 어느 순간에는 어른보다 더 매서운 눈매로 모순투성이인 어른들 세상을 세심하게 관찰한다. 성적 호기심까지 왕성한 꼬마의 시선은 어른들이 무심코 넘기는 사소한 것 하나마저도 놓치지 않는다. 그래서 그는 사회풍자를 다룬 장면에서는 영화 〈양철북〉에서 스스로 성장을 멈춘 조숙한 아이 오스카와 닮았으며, 성적 호기심을 드러

내는 장면에서는 일본 만화 〈짱구는 못 말려〉의 엽기발랄과 호기심 과
다 캐릭터인 짱구와 적절할 만큼만 닮았다.

이 장면이 압권이다!

만화의 에필로그에서 레제르는 현대 산업사회에서 가정의 정체성을 우
울하면서도 씁쓸하게 풀어냈다. 가족에 대한 만화가의 비관적인 철학
관을 엿볼 수 있는 대목이다. 가족들은 주중에는 각자의 직장일과 학교
일로 한 번도 못 보지만, 주말에는 작은 금속상자(자동차)에 갇혀 고속도
로에서만 같이 지내는 사람들이다. 작은 상자의 사람들은 자신들이 같

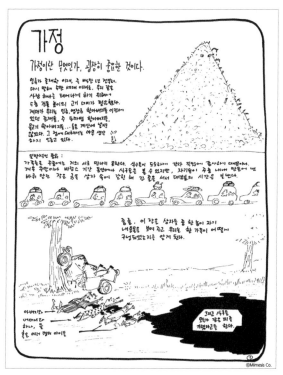

▲ 가정이란 무엇인가, 라는 고민을 주는 장면 ⓒMimesis

은 피를 가졌음을 종종 알리기도 한다(교통사고에 대한 비유). 가정은 침묵을 강요한다. 텔레비전 앞에서 식탁 앞에서 그리고 잠자리에서까지도 말이다. 간혹 갖는 형제가족들 간의 모임에서는 피비린 나는 뒷담화만이 가득하다. 아버지의 일생은 그렇게 수월하지 않았다. 평생 가족을 먹여 살리기 위해 애써 왔지만 실업자가 되면 그냥 실패한 인간종족일 뿐이다. 실업자의 아내는 직장상사와 바람을 피우는데, 그런 상사는 대개 성공한 사람이다. 아버지의 유일한 휴가는 동료들과 술 마시는 시간뿐이다. 이 가족의 미래는 어떻게 될까?

가족심리치료사인 최광현 한세대학교 교수의 《가족의 두 얼굴》에 따르면, 가족에게서 받은 슬픔과 아픔, 피해의식과 트라우마를 지닌 이들이 많으며, 이들은 가족에게 받은 상처로 인해 자기 정체성이나 자존감이 훼손된다. 최 교수는 지금의 가족은 서로 보듬고 사랑을 키우는 안식처가 아니라, 불행을 키우는 인큐베이터 노릇을 한다고 지적했다. 그런 점에서 이 만화는 아버지와 아들의 신화적 관계를 넘어 현대 사회에서 무너져가는 가족공동체의 의미를 어린이의 시선을 통해서 위트 있게 풍자한 블랙 유머만화며, 우리에게 가족의 모습이 진짜 어떠한지를 다시 한 번 심각하게 고민하게 만드는 작품이다.

역사는
피를 먹고 자란다!

⟨68년 5월 혁명⟩, 알렉상드로 프랑, 아르노 뷔로

▲ ⟨68년, 5월 혁명⟩ 표지, ⓒ휴머니스트

이야기 속으로

1968년 5월 프랑스 파리, 미국에서 유학 온 영화광 매튜는 파리에서도 영화에 빠져 지낸다. 어느 날 그는 시네마테크에서 우연히 쌍둥이 남매 이사벨과 테오를 만나게 되고, 그들과 함께 영화와 음악에 대한 이야기를 나누면서 친해지게 된다. 매튜는 이사벨에게 점차 호감을 갖게 되지만, 남매라 하기에는 지나칠 정도로 성적으로 자유분방한 그들이 가끔 낯설게 느껴진다. 세 사람은 당시 프랑스에 덮친 학생혁명의 파도에 휩쓸려 시위대에 참여하게 되고, 미국 청년 매튜는 프랑스 젊은이의 자유로운 성과 진보적인 문화에 관심을 갖게 된다.

영화 ⟨마지막 황제⟩로 유명한 영화감독 베르나르도 베르톨루치의 영화 ⟨몽상가들⟩은 미국 유학생 매튜의 눈에 비친 혼란스러운 1968년의

프랑스 사회를 그려낸 영화로, 장 뤽 고다르 등 1960년대 프랑스 누벨바그 감독들을 오마주한 영상미가 돋보인다. 미국 유학생과 프랑스 남자와 여자 세 사람 사이의 미묘한 삼각관계를 다루지만, 사실 그 바탕에는 자유에 대한 프랑스 젊은 세대의 열망을 담은 68년 5월 혁명이 깔려 있다. 1789년 부르주아 혁명이 일어나고 180여 년이 지날 무렵에 일어난 '68년 5월 혁명'은 어떤 의미일까?

　만화 〈68년, 5월 혁명〉은 1968년 5월 프랑스 파리에서 일어난 미완의 문화혁명에 대해 역사의 기록과 개인의 경험담을 씨줄 날줄로 교차시키며, 40여 년 전 혁명의 시작과 그 과정을 생생하게 되살린다. 인터뷰이의 증언들을 통해 사건 일지처럼 정리된 이 만화는 르포르타주 만화이며, 역사적 사건의 정보와 교양을 알기 쉽게 전달한다는 의미에서 역사교양만화다. 그래서 때로 사실적인, 때로 과격한 묘사가 있음에도 불구하고 다양한 시각으로 사건의 객관성을 유지하려고 노력한 만화

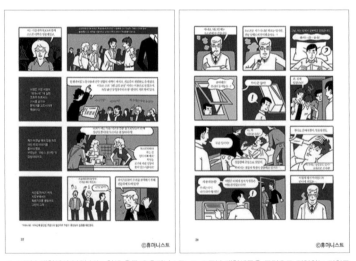

▲ 소르본 대학에서 불이 붙는 학생 운동 ⓒ휴머니스트　▲ 소르본 대학생들을 무력으로 진압하는 경찰들 ⓒ휴머니스트

가의 노력이 엿보인다.

1960년대 프랑스의 드골 공화국은 패전의 상처를 딛고 산업 근대화를 이뤄야 하는 목표를 달성해야 했다. 하지만 드골 공화국이 그린 미래 청사진은 2차 세계대전의 후유증을 보듬었던 에디트 피아프의 노래 〈장밋빛 인생〉처럼, 모든 프랑스인들에게 장밋빛은 아니었다. 특히 프랑스 학생과 노동자 들에게 1960년대는 정치적·사회적·문화적으로 혼재와 혼란, 그리고 억압의 시대였다. 트로츠키주의자, 마오주의자, 무정부주의자, 극우파 등 다양한 이데올로기에 대한 선택과, 노동문제, 인종문제, 베트남 전쟁에 대한 이해관계가 서로 복잡하게 얽히고설켜 있었다.

베트남 전쟁에 반대하며 아메리칸 익스프레스 지점의 유리창을 깨뜨린 과격파 학생들이 체포되면서, 이 사건을 규탄하고자 했던 낭테르 대학 학생들의 시위가 소르본 대학의 학생들에게까지 확산된다. 하지만

▲ 시위대와 경찰들이 서로 대치하는 파리 시내 ⓒ휴머니스트　▲ 68 학생 혁명이 남긴 것들은 무엇인가? ⓒ휴머니스트

정부는 학생들의 시위를 저지하기 위해서 경찰의 공권력을 동원하게 되고, 경찰과 학생 들 사이의 무력충돌을 지켜본 일반 학생과 노동자들이 동참하면서 비로소 프랑스 68년 5월 혁명의 도화선에 불이 붙는다.

이러한 학생들 가운데 다니엘 콩 방디는 학교를 방문한 청년체육부 장관에게 담뱃불을 빌릴 정도로 맹랑한 청년이었는데, 반권위주의와 억압된 섹스에 대한 자유를 부르짖으면서 학생운동의 대표주자로 인정받게 된다. 콩 방디의 실용주의 노선은 트로츠키주의자, 마오주의자, 무정부주의자 등 수많은 종파로 분열되어 있던 당시 학생 운동가들을 연합하는 구심점으로 작동하기도 했다.

날이 갈수록 시위는 조금씩 조직화되었지만 정부의 탄압과 회유는 지속되었다. 그러던 중 시위대들 사이에서 반대파들이 등장하고 급기야 배신하는 사람들도 더러 나타났다. 하지만 여전히 시위대들은 파리 시내 한복판에서 경찰과 대치하면서 노동자, 시민들과 연대하려고 했다. 학생, 교사, 노동자들의 연대로 파업은 이어졌으며, 그런 와중에 과격파들에 의해 시위의 목표가 간혹 의도하지 않은 범위로까지 변질되기도 했다.

학생과 노동자 들로 결집된 시위대의 힘은 드골 정부를 궁지에 몰아넣기 시작했다. 드골 대통령이 국무총리인 퐁피두에게 모든 책임을 떠넘기고 행방불명 되는 사건이 발생하고, 마침내 드골이 의회를 해산하는 연설을 하게 되면서 혁명의 종착지가 보이는 듯했지만, 오히려 일상으로 돌아가자는 분위기가 팽배해지면서 노동자들은 업무에 복귀하게 되고 시민들도 서서히 축제와 같은 혁명에 지치기 시작했다. 국민투표를 통해 국무총리 퐁피두가 대통령으로 당선되면서 혼란스러웠던 프랑스의 정국은 '원래 제자리'로 돌아가게 된다.

만화 〈68년, 5월 혁명〉은 1968년 5월 프랑스 파리, 낭테르 대학에서 시작하여 소르본 대학으로 퍼져나간, 그리고 노동자와 일반 시민 들

의 참여로 이어졌던 혁명의 과정을 일기처럼 풀어내고 있다. 비록 미완의 혁명으로 끝났지만, 이를 계기로 프랑스 사회와 프랑스인들은 패전 이후 산업화라는 공동이익의 이면에 숨겨져 있던 사회적 모순과 부조리, 그리고 억압된 개인의 자유, 페미니즘, 동성애 운동에 조금씩 눈을 뜨게 된다.

이 만화의 재미는 바로 이것!

솔직히 이 만화는 서사적 내러티브를 갖춘 드라마가 아니라, 역사적 사건의 배경과 그 과정을 담고 있는 다큐멘터리로 그다지 재미는 없다. 아니, 만화도 역사적 사건을 진지하게 다룬다는 점에서 이 만화의 진짜 재미를 찾을 수 있다. 이런 만화를 '교양만화'라고 부르며, 좀 더 구체적인 수식어를 붙인다면 '역사교양만화'이다.

이 만화는 역사교양만화로서 가장 중요한 키워드를 놓치지 않고 있다. 바로 역사적 사건에 대한 객관적 시각이다. 만화가는 사건의 객관성을 담보하기 위해서 인터뷰라는 방식을 택했다. 이 인터뷰 방식은 육하원칙에만 의거해 단편적으로 기사를 작성했던 이전의 저널리즘 글쓰기에서 진화된 것으로, 관찰자나 보고자를 직간접 인터뷰하여 그들의 의견과 함께 기사를 작성하는 방법이다. 이것을 르포르타주라고 한다.

이 만화는 다양한 계층의 인터뷰이의 기억과 생각, 그리고 의견을 따라가면서 68년 5월 혁명의 궤적을 추적하여 혁명 이야기를 풀어내고 있다. 인터뷰 과정을 통해, 편협해질 수 있는 만화가의 시각과 사건에 대한 잘못된 정보는 희석되며, 덕분에 만화는 혁명을 다루면서도 혁명의 프로파간다를 내세우지 않는다.

매 사건마다 역사적 사실에 대한 문헌, 포스터, 낙서, 슬로건 등이 그대로 만화의 소품이나 배경으로 드러나지만, 역사적 사건에 대한 가치평가는 독자의 몫으로 남겨 놓는다. 그럼에도 우리는 객관적 사실 그 너

머에 있는 혁명에 대한 만화가의 주장을 조심스럽게 엿볼 수 있다. 그래서 어쩌면 제대로 먹히는 주장은 목청껏 부르짖는 것이 아니라, 있는 사실 그대로 보여주는 방식을 취하는 것인지도 모르겠다.

이 장면이 압권이다!

이 만화의 압권은 마지막 장면에 있다. 미완의 혁명은 끝나고 사람들은 일상으로 돌아가고 그렇게 세월이 흘렀다. 뒤돌아 본 과거는 어느새 추억이라는 이름으로 환원돼 버린다. 그 과거가 침통했던, 처참했던, 혼란스러웠던, 어쩌면 아름다웠던 것이었다 할지라도, 사람들은 그 아름다웠던 순간을 제 입맛에 맞게 재해석하려 애쓴다. 누군가에게는 시민으로서의 자긍심을 느끼는 계기로, 누군가에게는 공동체의 의미를 깨닫는 시기로, 또 누군가에게는 사랑을 만나는 추억으로….

이 장면에서 우리는 역사의 정체성에 대해 다시 고민하게 된다. 역사는 과연 객관적일까? 어쩌면 객관적인 건 연대표밖에 없을지도 모른

▲ 어느새 추억이 된 혁명에 대한 해석과 감상 ⓒ휴머니스트

다. 아니, 연대표조차도 작성자에 의해 조작될 수 있다.

　그래서 역사학자 E. H 카의 〈역사란 무엇인가?〉에 공감하게 된다. 이 책에 따르면, "역사란 현재와 과거의 끊임없는 대화이며, 역사는 역사가의 해석에 따라 신화가 되기도 하고, 전설이 되기도 하고, 때로는 '픽션'이 되기도 한다." 결국 피를 먹고 자란 역사는 과거에 대한 해석 놀이가 되는 셈인가.

(14)

×

사랑은 그냥
감정에 솔직한 거야

〈파란색은 따뜻하다〉, 쥘리 마로

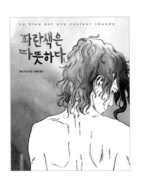

이야기 속으로

"천사를 보여주면 그 천사를 그리겠노라."라고 단언했던 프랑스 사실주의 화가 귀스타브 쿠르베는 화가의 눈에 비친 실제 세상이 전부라고 생각했다. 그래서 쿠르베는 세상이 탄생한 근원을 야훼가 손가락으로 아담에게 이 세상 주인의 권세를 약속했던 퍼포먼스가 아닌, 여자의 다리 사이에서 발견하려 했다. 그래서 창작한 그림이 바로 〈세상의 기원 (L'Origine du Monde)〉이다. 이 작품은 당시 사람들에게 엄청난 충격을 안겨 주었지만, 사실주의자 쿠르베의 과감한 반란은 여기서 멈추지 않았다.

쿠르베의 작품 〈잠〉은 두 여자의 사랑을 너무나 사실적으로 표현한 그림으로, 대부분의 화가들이 신화나 성서 이야기에서 동성애를 에둘러 신비화한 것에 비하면, 그야말로 시쳇말을 빌리자면 '돌직구' 그림

이 아닐 수 없다.

소크라테스, 플라톤, 버지니아 울프, 레오나르도 다 빈치, 알렉산드로스 대왕 등 동서고금을 막론한 많은 철학자와 문학가, 예술가들이 동성애자였다는 의견이 분분하고, 이제까지 동성애가 많은 이들의 예술적 모티프로 작용했음에도 불구하고, 동성애는 오랫동안 세인들 사이에서 뭇매를 맞아왔다. 아직도 동성애에 대한 가치 평가는 마녀의 술수와 큐피드의 화살 사이에서 오락가락하고 있다.

만화 〈파란색은 따뜻하다〉는 클레망틴이라는 사춘기 소녀가 자신의 성 정체성을 깨닫고 엠마라는 여자를 만나 함께 사랑하고, 때로 싸우고, 헤어지고, 다시 애태우고, 기다리다 결국은 폐동맥고혈압으로 죽음을 맞이하면서 사랑과 아쉬운 이별을 고하는 이야기를 회상 방식으로 풀어내고 있다. 엠마가 클레망틴의 일기장을 읽으면서 전개되는 회상 장면(흑백의 먹 번짐 기법과 약간의 파란색 터치로 표현함)과 현재 장면(파란색 톤의 수채화로 표현함)이 교차하면서 연출돋 이 만화는 포장되지 않은 날것의 순수한 사랑을 따스하게 그려낸다.

"내 사랑, 네가 이 글을 읽을 때면 난 이미 세상을 떠났겠지."

엠마는 클레망틴의 방에서 그녀가 남겨둔 일기장에 적힌 위의 문장을 발견한다. 그 일기장은 클레망틴의 할머니가 15살 생일 기념으로 준 선물이었다. 하지만 클레망틴의 일기장에는 사춘기 소녀의 시시콜콜한 일상만이 그냥저냥 담기지는 않았다.

사춘기 소녀 클레망틴은 학교에서 파란색 셔츠를 입은 남자 친구 토마를 알게 되고 그에게 호감을 가지게 된다. 하지만 우연히 길에서 마주치는 파란 머리 여자에게 자꾸만 마음이 끌리는 것은 왜일까. 토마와의 시간은 즐겁지만 마음 한구석이 횡하니 뚫린 듯하다. 클레망틴은 이름도 모른 채 그냥 지나쳐버린 파란 머리 여자가 자신의 방에 들어오는 꿈을 여러 번 꾸지만, 애써 그 꿈을 밀쳐내려 하지는 않는다.

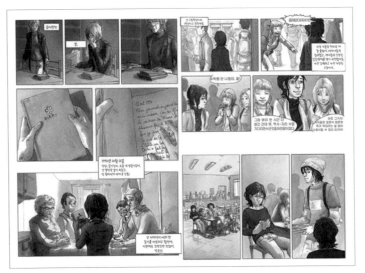

▲ 클레망틴이 남긴 일기장에서 사랑의 추억을 더듬는 엠마 ⓒMimesis
▼ 클레망틴과 엠마의 첫 만남 ⓒMimesis

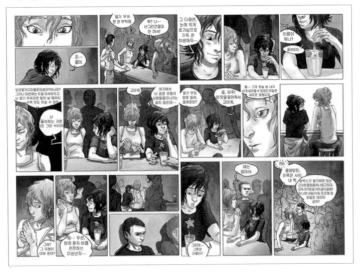

방구석 그래픽노블

그러던 어느 날 클레망틴은 친구 발랑탱을 따라간 클럽에서 파란 머리 여자 엠마와 만나게 된다. 서로 호감을 느낀 둘은 금세 친해지지만, 둘에 대한 소문을 들은 클레망틴의 친구들은 그녀를 멀리하려 한다. 그제서야 클레망틴은 남들과 다른 자신의 성 정체성을 수치스럽게 느끼고, 친구들에게 멸시와 따돌림을 당했다는 생각으로 자괴감에 빠지게 된다. 결국 클레망틴은 엠마와 전화통화를 하던 중 말다툼을 하고 둘의 관계는 잠시 소원해진다.

엠마와의 연락이 뜸해지면서 클레망틴은 더욱 상실감에 빠지고, 친구 발랑탱은 그녀의 고민과 아픔을 보듬는다. 발랑탱은 친구로서 그리고 남자 동성애자로서 클레망틴에게 남의 눈이나 의견이 아닌 자기 자신과 자신의 감정에 더 솔직해지라고 조언을 건넨다.

고등학교 졸업반이 되면서 엠마와 클레망틴은 재회를 하고, 서로의 진솔한 감정을 나누게 된다. 하지만 클레망틴이 자신의 집에 엠마를 초대해 함께 있다가 클레망틴의 부모에게 두 사람의 관계를 들키게 되고, 이로 인해 둘 사이는 다시 위기에 직면한다. 이때 엠마는 두 사람이 다시는 예전처럼 되돌아 갈 수 없음을 직감한다. 상심에 빠진 클레망틴을 달래기 위해 발랑탱은 둘의 만남을 주선하는데, 갑자기 클레망틴이 앓고 있던 폐동맥고혈압이 악화되면서 클레망틴은 병원으로 실려 간다. 결국 둘의 사이는 엠마의 직감대로 예전으로 되돌릴 수 없는 지경에 이르고 만다.

〈파란색은 따뜻하다〉는 우연히 길에서 마주친 파란 머리 여자에게서 사랑을 느낀 사춘기 소녀 클레망틴의 짧은 삶을 통해서 성적 소수자에 대한 친구나 가족 등 주변인들의 편견과, 물거품처럼 사라져버린 사랑의 애틋함을 수채화 기법으로 담담하게 묘사하고 있다.

이 만화는 2008년 브뤼셀 만화제 '오늘의 기대주상', 2010년 루베 아트 그래픽 & 만화제 '젊은 작가상', 2010년 블루아 축제 '시민상',

▲ 자신의 성 정체성을 고민하는 클레망틴 ⓒMimesis
▼ 병원에서 이별을 예감하는 두 사람 ⓒMimesis

방구석 그래픽노블

2011년 앙굴렘 국제만화페스티벌 '독자상', 2011년 알제 만화 축제 '최고 작품상' 등 다수의 상을 수상했을 정도로 작품성을 인정받았다. 이 작품을 토대로 영화화된 〈가장 따뜻한 색, 블루〉는 2013년 칸 영화제에서 황금종려상을 수상하기도 했으며, 그 해 10월 부산국제영화제에 초청되었다.

이 만화의 재미는 바로 이것!

이 만화의 재미는 의외로 표지에 박혀 있다. '파란색은 따뜻하다'라는 제목에서 '차가움의 상징'이 되는 색을 역설적이게도 '따뜻하다'로 명제화했다. 딸의 동성애 관계를 목격한 부모의 충격적인 행동과 친하게 지내던 친구들의 외면을 몸소 겪어야 했던 클레망틴의 마음은 얼음보다 더 차가운 파란색이었을 것이다. 하지만 클레망틴에게 파란 머리 소녀 엠마는 차가운 파란색의 이성이 아니라, 붉은색보다 더 따스한 감성으로 다가왔을 것이다. 이처럼 역설적인 제목에서 이 만화의 첫 번째 재미를 발견한다.

매년 동성애자들이 주최하는 페스티벌이 자유롭게 열리지만, 유럽에서도 동성애라는 주제는 아직까지도 논쟁거리이다. 특히 이 만화를 각색한 영화가 칸 영화제에서 황금종려상을 수상할 때에도 세간의 반응은 무난하지만은 않았다. 당시 칸 영화제의 심사위원장이었던 스티븐 스필버그는 "동성애를 다루기도 했지만 인간의 깊은 사랑과 깊은 슬픔을 느끼게 해주는 작품이다."라며 호평했다.

어쩌면 금기시되는 주제였을지 모르나, 만화가의 세심하면서도 정제된 그림과 이야기 전개를 통해 금기의 색안경이 벗겨지고, 그 안에 있는 보편적인 사랑 이야기에 공감하게 했던 것이 아닌가 싶다. 파격적인 것조차 부드럽게 표현하는 만화가의 연출미가 단연 매력적이다. 이것이 이 만화의 두 번째 재미다.

이 장면이 압권이다!

이 만화의 압권은 15세의 어린 나이에 처음으로 자신의 성 정체성이 남들과 다르다는 것을 깨달으면서 불안과 혼란에 휩싸이는 클레망틴의 심리를 다루는 장면에 있다. 스스로도 자신이 동성애자라는 것을 인정하기 힘들지만 본성에 이끌려 몸과 마음이 움직이는 서툰 모습의 클레망틴. 그녀는 친한 친구와 가족의 조롱과 멸시를 어떻게 감당해야 할지 몰라 괴로워한다. 이런 클레망틴을 다독여 주는 유일한 친구가 있다. 바로 발랑탱.

발랑탱은 산산조각 난 가슴을 부여잡고 있는 클레망틴을 보듬으면서 이런 말을 한다.

"난 그러면 안 되는데, 걔는 여자애야. 정말 끔찍하다고."

"이봐 클렘, 끔찍한 건 말이지. 석유 때문에 사람들이 서로 죽이고 인종청소를 해대는 거지, 어떤 사람에게 사랑을 주고 싶어 하는 게 아니

▲ 친구 발랑탱으로 인해 자신의 성 정체성을 인정하고 용기를 얻는 클레망틴 ⓒMimesis

방구석 그래픽노블

야. 그리고 끔찍한 건, 그녀와 사랑에 빠지는 건 나쁜 일이라고 사람들이 네게 가르친다는 거지. 그녀가 너와 같은 성(性)을 가졌다는 이유만으로. 네가 그녀와 사랑에 빠졌다는 이유만으로. 안 그래?"

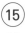

죽음은
또 다른 삶이다

〈아버지가 목소리를 잃었을 때〉, 유디트 바나스텐달

©Mimesis Co.

▲ 〈아버지가 목소리를 잃었을 때〉 표지, ©Mimesis

이야기 속으로

이제 겨우 삼십 대 중반인 한 여자가 있었다. 어느 날 그 여자는 말기암 판정을 받았고 하루하루 고통 속에서 살았다. 때마침 남동생 부부가 아이를 가졌다는 소식에 조카를 보고 생을 마감하고 싶다는 일생의 마지막 소원이 생겼다. 하지만 그녀의 병세는 악화되었고 중환자실에서 인공호흡기로 겨우 숨을 보존하면서 버티고 있었다. 그녀의 숨이 거의 멈추는 순간 조카가 태어났다는 소식에 그녀가 불현듯 눈을 떴다. 스마트폰으로 전해온 갓 태어난 조카의 사진을 만져 보고 웃음을 띤 채 눈물을 흘리면서 그녀는 조용히 눈을 감았다.

이 이야기는 어느 신파 영화의 줄거리가 아니라, 얼마 전에 암 투병 중이던 누나를 잃은 필자와 친한 이의 가슴 아픈 사연이다. '긴 병에 효

106 방구석 그래픽노블

자 없다'라는 속담이 있다. 그만큼 병은 무엇보다 당사자인 환자에게 고통스럽고, 그다음으로는 환자의 가족들에게도 견디기 힘든 아픔이다. 그래서 겪어 보지 않으면 모른다,라는 말처럼, 불치병은 영화나 드라마에서 오글거리는 애정행각을 위해 장치하는 뻔한 플롯이 아니라, 정말 냉혹하고 처절하고 외롭게 투쟁해야 하는 무서운 적이다.

만화 〈아버지가 목소리를 잃었을 때〉는 어느 날 후두암 판정을 받은 한 남지기 지신의 죽음보다 이 차가운 세상과 대석해야 하는 아홉 실 딸을 염려하면서 일생의 마지막을 보내는 이야기와, 다른 한편으로 죽음을 기다리는 아버지를 곁에서 지켜보면서 납득할 수는 없지만 서서히 그 사실을 겸허하게 받아들이는 가족의 이야기를 수채화로 그려내고 있다.

의사 친구에게 후두암 선고를 받는 다비드. 이 절체절명의 순간에도 정작 그의 걱정은 아홉 살 딸 타마르뿐이다. 의사 친구는 자신이 병을 낫게 해줄 테니 염려 말라고 하지만, 그의 머릿속은 혼란스럽기만 하다. 그날 밤 다비드는 어릴 적의 유모가 나쁜 것을 물리쳐 주는 부적을

▲ 죽음에 대한 두려움을 보여주는 다비드의 꿈 ⓒMimesis ▲ 둘째 딸 타마르와 마지막 시간을 보내는 다비드 ⓒMimesis

가슴에 안겨 주는 꿈을 꾸고, 다비드의 큰딸 미리암은 수중분만으로 딸 루이즈를 낳는다.

아버지가 암에 걸렸다는 이야기를 엿듣게 된 작은 딸 타마르. 어린 소녀는 아버지가 죽게 되었다는 것이 어떤 것을 의미하지는 실감하지 못할뿐더러 항상 곁에 있는 아빠의 부재가 쉬이 받아들여지지 않는다. 이건 큰딸도 마찬가지다. 하지만 아버지의 뒷모습이 해골 환영과 겹쳐지면서 서서히 죽음의 그림자가 가까이 다가왔음을 아주 조금씩 받아들이려 노력한다.

다비드와 타마르는 한적한 시골로, 어쩌면 마지막이 될지도 모르는 오붓한 여행을 떠난다. 호수에서 다비드는 낚시를 하고, 타마르는 수영을 하면서 둘만의 마지막 시간을 즐긴다. 수영을 하던 타마르는 물속에서 인어를 만나고 서로 아빠에 대해 이야기를 나눈다. 이 장면은 타마르가 아빠의 죽음이 어떤 의미인지를 알기에는 정신적으로나 생물학적 나이로나 아직 어리다는 것을 암시적으로 드러낼 뿐만 아니라, 아빠의 죽

▲ 자신의 죽음을 서서히 받아들이는 다비드 ©Mimesis ▲ 아빠가 준 마지막 편지를 간직하는 타마르 ©Mimesis

방구석 그래픽노블

음을 거부하고 싶은 어린 타마르의 심정을 비유적으로 묘사하고 있다.

여행에서 돌아온 후 다비드의 병세는 더욱 악화되면서 암세포가 엉덩이까지 퍼지게 된다. 아버지를 죽지 않게 만드는 방법을 찾은 타마르와 그녀의 친구 맥스. 그것은 바로 아빠를 미라로 만드는 것이다. 타마르는 맥스가 자신의 아빠를 죽지 않게 해줄 거라고 철석같이 믿는다. 하지만 가족들은 암과 외롭게 싸우는 아빠이면서 남편인 다비드를 위해 할 수 있는 게 아무것도 없음에 절망한다. 다비드의 아내 파울라는 자신의 일과 이상을 침범하는 이 엄청난 일을 용납하지 못한다. 점점 죽어가는 아빠를 보면서 죽음에 집착하는 어린 타마르를 보는 것조차도 감당하기 어렵다.

가족들은 각자 마음의 준비를 한다. 타마르는 친구 맥스가 준 선물(영혼을 담는 작은 병)에 아빠의 영혼을 담으려 하고, 큰딸 미리암은 앙상하게 말라버린 아버지의 몸을 돌보면서, 아내 파울라는 다비드의 암투성이 엑스레이 사진을 지켜보면서. 이런 가족들의 염려에도 불구하고 다비드는 격리 병동에 옮겨지고 그의 하루는 잠으로 채워진다.

가족들과 마지막 시간을 즐겁게 보내는 다비드. 하지만 그에겐 기적은 없다. 급기야 종양이 식도를 누르자 후두를 제거하고 말을 잃게 된다. 타마르에게 다비드는 '아빠는 늘 너랑 같이 있단다'라는 메모로 사랑을 전하고, 타마르는 아빠가 준 마지막 선물을 맥스가 준 영혼을 담는 작은 병에 넣어 목에 건다. 어느 새 갓난애였던 루이즈가 걷게 되는 행복한 시간에도 다비드의 고통은 심해지고 결국 그는 30년지기 친구인 의사 조루지에게 안락사를 부탁한다.

2012년 보도이 선정 '올해 최고의 만화 상'과 그래픽노블 선정 '2012년 최고의 그래픽노블 상'을 받은 이 만화는, 아빠의 죽음이라는 무거운 주제를 통해 가족들의 솔직한 감정을 드러내는 그래픽노블이다. 만화가는 격정적이지 않은 이야기 너머에 숨겨진, 가족의 병에 대처하면서

생기는 상처, 이해, 원망, 분노, 치유 그리고 가족애 등을 잔잔하면서도 사실적으로 담아냈다. 이야기의 전개에 따라 변화무쌍한 칸 나누기 기법과 화려한 수채화 연출은 주인공들의 심리상태를 리듬감 있게 보여줄 뿐만 아니라, 회화적·영화적 영상미의 절정을 보여준다. 가슴 뭉클한 한 편의 가족 동화를 보는 느낌이다.

이 만화의 재미는 바로 이것!

솔직히 이 만화에서 재미를 찾는다는 건 좀 궁색하다. 불치병을 앓는 연인을 사랑하는 신파조의 러브 스토리가 아니기에 더욱 그렇고, 정말 지금 이 순간에도 내 아버지, 내 어머니 혹은 내 자식이 이 불가항력의 병에 맞닥뜨려 고통 속에 있는 사람들이 있기에 더욱 그러하다. 그럼에도 이 만화는 아버지의 불치병이라는 무거운 소재를 선택했다.

아버지. 누군가에는 거대한 철옹성이 되는 존재, 또 누군가에는 처절한 반목과 증오의 대상, 혹여 누군가에는 있으나마나 한 꼰대일지도 모르는 아버지. 시인 장석주는 "아버지는 내가 쓴 환멸의 문장이다."라고 썼다. 그에게 아버지는 무능력과 게으름의 결정체였으며 증오의 대상이었단다. 하지만 그 증오의 대상이 사라진 후 그 자리를 채운 건 후회뿐이었다고 시인은 자술했다.

하지만 이 만화는 아버지의 권위나 아버지에 대한 가족들의 애정을 절절하게 담아내지 않는다. 또한 죽음으로 인한 아버지의 부재에 안달복달하지 않으며, 가족 구성원 하나하나가 여전히 각자의 삶을 살아가면서 가족에게 닥친 운명을 겸허하게 받아들이는 과정을 무던하게 담아내고 있다. 극적이지 않은 이런 플롯이 오히려 가슴을 먹먹하게 만든다. 그래서 어쩌면 이 만화에서 아버지는 그냥 아버지일수도 있고 가족 중 누군가로 비유될 수도 있다. 이것이 이 만화의 재미라고나 할까.

이 장면이 압권이다!

이 만화에서 압권인 장면은 두 곳이다.

하나는 큰딸 미리암이 홀로 수중분만으로 루이즈를 낳는 장면이다. 큰딸은 산티아고 순례에서 만난 남자 루이와의 관계에서 임신을 하게 되었다. 하지만 결국 미혼모가 돼 버렸다. 미리암이 루이즈를 낳던 그날 다비드는 후두암 선고를 받게 된다. 결국 죽음은 곧 또 다른 시작이다.

▲ 수중 분만으로 딸 루이즈를 혼자서 낳는 미리암 ⓒMimesis
▼ 엑스레이 사진으로 만든 해골 곁에 누운 파울라 ⓒMimesis

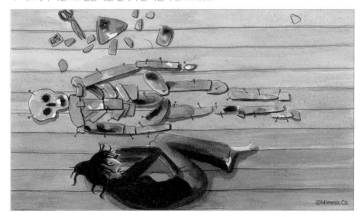

두 번째 압권은 아내 파울라가 온몸에 암이 퍼져버린 다비드의 엑스레이 사진을 조각조각 내어 해골 모습을 만든 장면이다. 디자이너로서 성공을 꿈꾸는 파울라, 그녀에게 남편의 병은 슬픔인 동시에 방해꾼이다. 죽음 앞에서도 자신보다 딸과 고양이를 먼저 걱정하는 남편이 괘씸하다. 하지만 남편의 죽음을 마냥 지켜봐야 하는 파울라의 마음은 벼랑 끝에 서 있다. 엑스레이 사진의 해골은 다비드의 죽음을 암시하지만, 남편에 대한 아내의 애틋한 감정을 상징하기도 한다.

16

×

동심이 사라진 세상에
파괴자로 돌아오다

〈피노키오〉, 반슐뤼스

이야기 속으로

성경의 창세기에 이르길, 조물주는 흙에 생기를 불어넣어 자신의 형상대로 아담을 만들었다. 그렇게 조물주는 아담을 만들어 놓고 보시기에 심히 좋았다며 흡족해 했단다. 아담은 조물주에게서 세상 만물의 이름을 지을 수 있는 권한을 부여 받은 덕분에 지구 위 모든 생물의 주인 행세를 당당하게 할 수 있었다. 하지만 그는 창조자의 피조물로 영원히 살아야 운명에 놓이게 되었다. 이때부터 하늘 아래 욕심 많은 인간은 스스로 창조자가 되고자 하는 갈증에 시달려야만 했다.

　창조자가 되고자 하는 인간의 욕심은 피그말리온 신화에도 잘 드러난다. 자신이 만든 아름다운 여자 조각상과 깊은 사랑에 빠지게 된 피그말리온은 비너스 여신에게 생명을 불어넣을 줄 것을 간절하게 기도

한다. 피그말리온의 지극정성에 감동한 비너스 여신은 조각상에게 생기를 불어넣어 따스한 체온을 가진 아름다운 여자로 만든다. 이 신화는 신도 감동시킨 피그말리온의 애절한 사랑 이야기를 들려주지만, 어쩌면 허당 조각가가 아닌 진정한 창조자가 되고 싶었던 피그말리온의 무의식 속 욕망이 엿보이기도 한다.

만화 〈피노키오〉는 1883년 이탈리아 동화작가 카를로 콜로디가 쓴 〈피노키오의 모험〉을 패러디 한 작품으로, 동심이 사라진 이 세상에서 파괴자로 돌아온 깡통로봇 피노키오의 모험을 다룬다. 여러 개의 에피소드가 얽히고설킨 액자소설의 방식을 택하고 있어서 만화가 다소 산만한 듯 보인다. 하지만 여러 캐릭터의 시점과 깡통로봇 피노키오의 험난한 세상살이를 따라가다 보면, 창조자 욕망에 사로잡힌 인간이 만든 이 세상의 부조리, 무기력, 폭력성, 이데올로기에 대한 처절한 고발에 다다르게 된다.

발명가 제페토는 깡통로봇 피노키오를 국방부에 팔아먹기 위해 전투로봇 터미네이터로 만들었지만, 정작 그의 아내는 설거지와 자신의 자위도구로 사용한다. 그러다 제페토의 아내가 피노키오의 코에서 내뿜은 화염에 휩싸여 타 죽자, 피노키오는 집을 떠나 미지의 세상 속으로 모험을 떠나게 된다.

피노키오가 처음 만나는 세상에는 배신과 파괴, 그리고 살인이 가득하다. 장기밀매를 위해서 노숙자를 살해하는 일, 인신매매로 공장에 사람을 팔아 넘기는 일, 공장에 팔려온 아이들이 처참하게 노동력을 착취당하는 일, 심지어 용광로에 버려지는 일까지….

장난감 공장에 끌려간 피노키오가 만든 장난감들이 사람을 살해하는 흉기 장난감으로 탈바꿈하자, 장난감 사장은 피노키오를 용광로에 넣는다. 그러자마자 공장이 폭발하고 만다. 또 다시 피노키오는 목적지 없는 긴 여정을 떠난다.

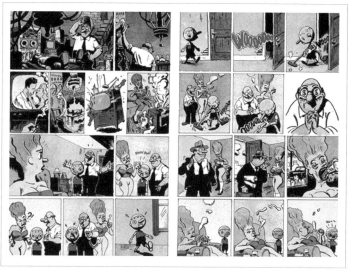

▲ 깡통로봇 피노키오가 태어나다 ⓒ북스토리
▼ 피노키오, 동심이 파괴된 놀이공원에 버려지다 ⓒ북스토리

한편 발명가 제페토는 혈안이 되어 피노키오를 찾아 나선다. 빨간색 티셔츠를 입은 인신매매범인 일곱 난쟁이에게 잡혀 다시 버려진 피노키오는 악마들의 서커스단에 팔린다. 서커스단과 놀이공원에는 동심을 가장한 늑대들의 살육만이 흘러 넘쳤다.

우여곡절 끝에 발명가 제페토와 피노키오는 바다 몬스터의 뱃속에서 만나게 되고, 다시 육지로 돌아온다. 하지만 발명가 제페토는 다시 피노키오를 국방부에 팔려고 하지만, 피노키오는 자신을 해치려는 군인들을 몰살시킨다. 피노키오는 대포알을 타고 다시 세상 속으로 날아간다. 이제 피노키오의 모험은 어디서 끝이 나게 될까?

이 만화의 재미는 이것!

이 만화는 원작 소설 〈피노키오의 모험〉에 대한 오마주를 여과 없이 보여주지만 결코 원작 소설의 흥행에 무임승차하려 하지 않는다. 오히려 원작 소설에서 보여준 허황된 동심에 대한 판타지를 깡그리 깨부순다. 뒤샹이 "바보야! 이 세상에 아름다움은 없어!"라고 말하는 것처럼, 말 못하는 깡통로봇 피노키오는 "바보야! 이 세상은 더 이상 그렇게 순수하지 않아!"라며 세상에 내갈기고 싶다. 정작 피노키오는 세상에 처절하게 농락당하고 냉혹하게 파괴당하면서 말보다 더 무섭게 몸으로 부르짖는다.

그런 점에서 이 만화는 원작 소설에 대한 오마주와 반감을 한꺼번에 드러낸다. 세상에 존재하지도 않는 동심, 아니 세상의 동심을 빼앗아 버린 어른들 세계의 탐욕과 폭력을 고발한다. 이토록 무거운 만화가 동심의 상징인 〈피노키오〉라는 이름표를 달고 세상에 나와야 하는 현실이 안타깝다.

▲ 피노키오, 긴 여행을 떠나다 ⓒ북스토리
▼ 피노키오, 영원한 안식처를 만나다 ⓒ북스토리

이 장면이 압권이다!

이 만화의 내러티브 라인은 여러 등장인물의 이야기와 겹쳐서 전개된다. 피노키오의 몸 속에서 기생하는 바퀴벌레 지미니의 무난하지 않은 삶, 발명가 제페토 아내의 살인 사건과, 살인도 일삼는 음흉한 인신매매범인 일곱 난쟁이를 추적하는 우울증 형사의 이야기, 부랑자며 장님인 원더가 눈을 갖게 되는 기적 등. 이들의 이야기는 각기 따로 노는 듯하지만, 그들이 겪는 사건은 세상에는 비바람 몰아치고 헐벗고 배신당하는 일이 비일비재하다는 귀결점으로 모아진다. 다시 말해, 이 작품은 타락한 자본주의 세상에 대한 거침없는 패러디와 그에 희생당하는 인간의 존재에 대한 경고 메시지를 담고 있다.

그래서 이 만화에서 압권인 장면은 피노키오가 동심이 사라져버린 놀이공원에 다다르는 장면이다. 오물과 쓰레기로 가득한 놀이공원에는 더 이상 어린아이들의 자취가 남아 있지 않으며, 막대 사탕에는 썩은 냄새

▲ 동심이 파괴되고 쓰레기만 남은 놀이공원 ⓒ북스토리

방구석 그래픽노블

가 진동하고, 맛깔 나는 케이크는 벌레들의 집이며, 분수대에서는 시커먼 구정물이 흘러나온다. 결국 어린이들의 유토피아인 놀이공원은 어른들에 의해 추악한 디스토피아가 돼 버렸다.

17

×

아들의 죽음에 맞선
아버지의 처절한 사투

〈세 개의 그림자〉, 시릴 페드로사

이야기 속으로

서른셋에 남편을 잃은 한 여자에게 어느 날 납치된 아들마저 차디찬 주검으로 돌아온다. 삶을 지탱해주던 지푸라기 하나조차도 잃어버린 그녀였지만, 교회에 다니면서 새로운 삶을 찾으려고 애쓴다. 우연히 교회에서 만난 아들의 납치범이 하나님을 만나 용서를 얻게 되었다고 하는 말에, 그녀는 하나님에 대한 배신감에 휩싸여 복수를 시작한다. 이창동 감독의 영화 〈밀양〉은 남편에 이어 아들마저도 잃어야만 했던 평범한 여자가 이기적인 세상과 불공평한 신에게 저주와 배신, 분노의 복수를 감행하는 처절한 이야기를 다루고 있다.

악마에게 영혼을 팔아서라도 암담한 현실에서 벗어나고 싶을 정도로 절박해본 적이 있는가? 영화의 주인공 신애처럼 사랑하는 가족을 잃

어야만 하는 냉혹한 운명 앞에서 무능력할 수밖에 없다면, 살아남은 가족의 고통도 이루 말할 수 없다. 그런 이유로 설령 나락으로 떨어지더라도 악마 메피스토펠레스의 힘을 빌려 상상도 하지 못할 힘을 갖게 되는 망상에 빠지게 된다. 하지만 악마의 유혹에 빠진 대가는 혹독하다.

만화 〈세 개의 그림자 (Trois ombres)〉는 외딴 시골에서 평범하게 살고 있는 한 가족이 어느 날 나타난 세 개의 그림자와 벌이는 사투를 소재로 한다. 어쩌면 그냥 판타지 류의 만화로 보이지만, 사실 이 만화는 아들에게 찾아온 예고된 죽음의 그림자와 처절하게 대적하는 아버지의 뼈저린 부성애를 엿볼 수 있는 철학성 짙은 모험 만화다.

한적한 시골에 평온한 한 가족이 살고 있다. 소박하지만 언제나 즐거운 이 부부에게는 세상 그 어떤 것과도 바꿀 수 없는 보물단지인 어린 아들 조아킴이 있다. 체리 향기, 신선한 공기, 푸른 강 내음이 가득한 안전한 그곳에 어느날 알 수 없는 세 그림자가 그들 앞에 나타나면서, 갑자기 모든 것이 달라지기 시작한다. 평온한 집안에 찾아온 불청객 세 그림자의 정체는 알 수가 없다. 아버지 루이는 그 세 그림자를 쫓

▲ 평온한 집안을 찾아온 불청객 세 그림자 ⓒMimesis

▲ 세 그림자를 피해 아들을 안고 뛰는 아버지 ⓒMimesis Co.

아 보지만, 사라졌던 그 그림자는 어느새 다시 그들의 집 앞에 나타난다.

　불안감에 휩싸인 엄마 리즈는 두려움과 분노만으로 자신의 아들을 지킬 수 없음을 안다. 자취를 감추었다가 다시 나타나 그들의 주위를 맴돌던 세 그림자의 위협을 느낀 아버지 루이는 결국 아들을 데리고 도망을 친다. 세 그림자는 아버지와 아들의 뒤를 쫓으면서 그 끝을 알 수

▲ 아들을 안고 바다 속으로 뛰어서 도망치는 아버지 ⓒMimesis

방구석 그래픽노블

없는 추격이 시작된다.

　강가에 닿은 아들과 아버지. 그들은 이 강의 끝에 무엇이 있는지도 모른 채 무작정 강을 건너기 위해 나룻가에서 재산을 몽땅 주고 표를 겨우 구한다. 하지만 그 배에는 알 수 없는 이상한 분위기가 감돌지만, 최대한 빨리 세 그림자와 멀어져야 한다는 두려움이 앞선다. 그날 밤 배에서 살인사건이 일어나고, 그 살인 누명을 아버지 루이가 모두 뒤집어쓰게 되면서 감옥에 갇히고 만다. 때마침 불어닥친 폭풍우에 휘말린 배에서 이들은 탈출을 감행한다.

　한 노인의 도움으로 겨우 목숨을 건지지만, 아버지 루이는 세 그림자가 점차 가까이 다가오고 있음을 감지하고 심한 정신착란을 일으킨다. 아들 조아킴을 지키기 위해서라면 악마에게 영혼을 팔아서라도 죽음의 운명과 대적하려 한다. 주술사인 노인의 마법으로 결국 아버지 루이는 영혼과 몸을 팔아 괴물이 된다. 숨이 죽음의 앞까지 차올라도 세 그림자를 벗어나기 위해서 괴물은 달리고 또 달린다. 괴물은 아들을 세 그림자에게 빼앗기지 않기 위해 아들을 자신의 손아귀 속에 구속한다. 이

▲ 자신을 위해 죽은 아버지를 살리는 아들 조아킴 ⓒMimesis

제 지쳐버린 괴물 앞에 세 그림자(죽음의 전령)이 나타난다.

만화 〈세 개의 그림자〉는 어린 아들의 죽음을 용납할 수 없는 아버지가 악마에게 영혼을 팔아서 죽음의 전령과 대적하는 피눈물 나는 사투를 그려내고 있다. 2007년 앙굴렘 국제만화 페스티벌에서 에상시엘 상을 수상한 이 작품은 긴장감을 늦추지 않는 추격전을 보여주지만, 죽음을 앞둔 아들에 대한 아버지의 헌신적인 부성애를 따스하게 전개함으로써 삶과 죽음에 대한 철학적 고찰을 함께 전해준다.

이 만화의 재미는 바로 이것!

이 만화의 전체 줄거리는 추격전을 다루고 있기에 의외로 단순하다. 그럼에도 작가는 사랑과 싸움, 그리고 살육을 의미하는 세 그림자(전쟁과 죽음의 세 여신)의 켈트 신화적 요소를 소재로 사용함으로써 만화에 문학적 상상력을 더했다. 아울러 유려한 선과 리듬감 있는 연출기법으로 만화의 환상적인 공간과 캐릭터를 창조했다.

하지만 이 만화의 진짜 재미는 아들의 죽음 앞에서 무기력하기만 한 아버지의 분노와 복수를 너무나 솔직담백하게 그리고 너무나 처절하게 드러내고 있다는 데 있다. 인간을 가장 나약하게 만드는 건 죽음에 대한 두려움이다. 물론, 자신의 죽음 앞에서 인간은 끝없이 나약해진다. 하지만 사랑하는 아내나 자식의 죽음을 무기력하게 지켜봐야 하는 그 고통도 비견하기 어렵다. 죽음 앞에서는 머리와 손이 만들어 낸 그 어떤 미사여구도 필요 없다. 오직 한 마디. "살려주세요!" 이보다 더 솔직한 말이 있을까. 사랑하는 아내와 자식을 정말 살려낼 수만 있다면, 악마에게 영혼과 몸을 팔 수 있다는 솔직한 광기와 집념이 고스란히 담겨 있는 이 만화가 진짜 사실주의 만화다.

이 장면이 압권이다!

이 만화의 최고 장면은 역시 여기다.

▲ 아들을 지키기 위해 악마가 돼 버린 아버지의 처절한 사투 ⓒMimesis

　강에 빠진 자신과 아들을 살려준 주술사 노인의 현혹(?)대로 악마에게
영혼과 몸을 팔아 괴물이 된 루이가 죽음의 운명과 처절한 사투를 벌이
는 장면이다. 이미 악마의 노예가 되어버린 루이에게 더 이상 거칠 것
이 없다. 자신의 죽음도 아들의 운명도 아랑곳하지 않는다. 오직 하나
사랑하는 아들이 죽음에서 벗어나게 만들어야 한다는 일념 하나밖에
없다. 그래서일까. 광기로 가득한 아버지 루이의 악마적 행동에서 오히
려 숭고미마저 느껴진다. 이 세상에서 사랑하는 가족을 지켜야 하는 일
외에 아버지에게 필요한 일이 무엇이랴.

×

역사의 진실은 무엇일까

〈가브릴로 프린치프〉, 헨리크 레르

이야기 속으로

조선시대 천재 관상가 김내경은 김종서의 요청으로 조카 단종에 반기를 들어 역모를 꾀하려는 수양대군을 제거할 근거를 찾는다. 하지만 수양대군의 얼굴상이 확실한 역모상이 아니기에 김내경은 잠든 수양대군의 얼굴상을 은밀하게 조작한다. 하지만 역모상을 구실로 수양대군을 처단하려 했던 김종서는 오히려 수양대군의 역공을 맞게 되고, 결국 조선 제6대 임금 단종은 숙부인 수양대군에 의해 처참하게 죽게 된다.

영화 〈관상〉은 사람의 얼굴상이 개인의 운명은 물론, 역사의 큰 물줄기마저 바꿀 수 있다는 이야기를 다룬다. 그런데 여기서 생뚱맞은 궁금증이 도진다. 만약 김내경이 수양대군의 얼굴상을 조작하지 않았다면, 수양대군은 역모를 일으키지도 않았을 것이며 단종은 늙어 죽을 때까지 임금

노릇을 유지했을까? 과연 역사의 오묘한 수레바퀴를 인과관계의 논리로 전부 설명할 수 있을까? 어쩌면 역사적 사건에서 우연과 필연을 결정하는 것은 결국 후대 역사가의 주관적 판단기준과 가치체계일지도 모른다.

만화 〈가브릴로 프린치프〉는 '사라예보 사건'의 중심인물인 세르비아계 보스니아 청년 가브릴로 프린치프의 일대기를 다룬 다큐멘터리 만화다. 사라예보사건이란, 1914년 6월 28일 사라예보를 방문한 오스트리아-헝가리 제국의 프란츠 페르디난트 황태자 부부가 저격당한 사건을 일컫는 것이며, 제1차 세계대전의 도화선이 되었다. 이 만화는 역사적 사건을 사건 그 자체보다 사건의 계기가 된 19세 청년의 시선으로 다루었다는 점에서 우리가 알고 있는 역사는 과연 진실인가, 라는 진지한 물음을 던져준다.

1894년 7월 13일, 보스니아-헤르체고비나 사라예보 서쪽 오블랴이 마을에 사는 한 소작농에게 일곱 번째 아이가 태어난다. 그날이 성 가브리엘의 날이었기에 그리스정교 신부는 그 아이에게 자기 형제들처럼 오래 살지 못할 것 같다는 의미심장한 말과 함께 가브릴로라는 이름을 지어주었다. 책벌레에 전쟁이야기를 좋아했던 청소년 가브릴로는 가난

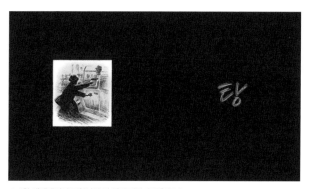

▲ 1차 세계대전의 도화선이 된 저격 장면 ⓒ문학동네

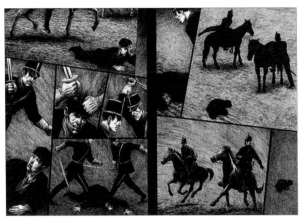

▲ 오스트리아의 합병 반대 시위를 벌이다 저지당하는 가브릴로 프린치프 ⓒ문학동네

한 집을 떠나 형이 있는 사라예보로 떠나게 된다.

대도시 사라예보의 낯선 환경에 쉽사리 적응하지 못한 가브릴로는 우연히 오스트리아-헝가리 제국에 저항하는 무정부주의자들의 모임에 참석하게 되면서, 민족해방을 위해서 한목숨이 기꺼이 버리겠다는 원대한 신념을 가지게 되었다. 드디어 오스트리아가 보스니아-헤르체고비나를 합병하자, 동료들과 거리에서 대규모 시위를 벌이지만 정부군에 의해 무참하게 제압당하고 만다.

가브릴로는 조국을 위해 세르비아 유격대에 입대를 지원했지만, 결핵으로 입대를 거절당하게 된다. 억압받는 조국을 돕지 못한다는 생각에 좌절했지만, 곧이어 뜻을 같이한 동료들과 흑수단이라는 테러 조직에 합류하게 된다. 가브릴로가 테러 조직에서 맡은 일은, 1914년 6월 28일에 사라예보를 방문하는 프란츠 페르디난트 황태자를 암살하는 것이었다. 하지만 이 암살 계획이 새어 나가고 국경수비대가 암살 대원들을 기다리고 있었다.

우여곡절 끝에 가브릴로 일행은 국경수비대를 따돌리고 임무를 완

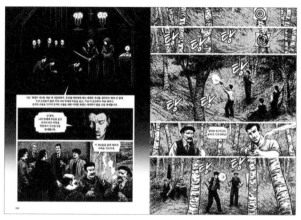

▲ 테러 조직에 합류하여 사격 훈련을 받는 가브릴로 프린치프 ©문학동네

수하기 위해 국경을 넘어 사라예보에 당도한다. 프란츠 페르디난트 황태자 부부가 도착하는 역에서 기다리던 가브릴로 일행은 폭탄 테러를 감행하지만 안타깝게도 실패하고 만다. 암살 계획이 무산될 위기에 처한다. 몇 시간 뒤 호위병의 만류에도 불구하고 페르디난트 황태자는 자

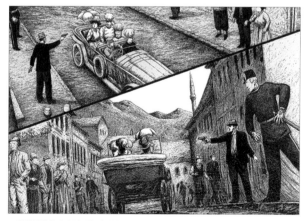

▲ 얼떨결에 황태자 부부를 저격하는 가브릴로 프린치프 ©문학동네

신 때문에 부상당한 사람들을 위문하러 병원으로 간다. 길을 잘못 들어선 황태자 부부의 차를 우연히 맞닥뜨리게 된 가브릴로 프린치프. 그는 이 순간을 한 치도 놓치지 않았다. 이때가 그의 나이 열아홉 살이었다.

만화 〈가브릴로 프린치프〉는 제1차 세계대전의 시발점이 된 사라예보 사건의 장본인 가브릴로 프린치프가 평범하고 소심한 책벌레 청년에서 조국과 민족을 위한 투사가 되는 삶의 과정을 담담하면서도 섬세하게 담아냈다. 한편 이 만화는 거창한 이데올로기를 설파하지 않으면서도 한 개인을 통해 제1차 세계대전 발발의 이면을 찬찬히 들여다보게 하는 역사교양만화이기도 하다.

이 만화의 재미는 바로 이것!

이 만화는 제1차 세계대전의 도화선이 된 사라예보 사건에 숨겨진 배경을 이해할 수 있는 좋은 참고자료가 된다. 사라예보 사건에 대해 자세한 내막과 의미를 잘 모르고 연도정도만 기억하고 있는 사람이라면, 이 만화를 통해 제1차 세계대전 발발에 대한 역사적 배경지식을 얻을

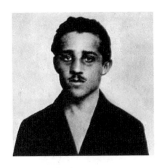
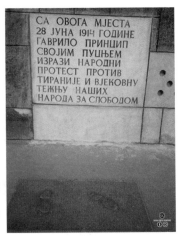

▲ 형무소에서에서 찍은 가브릴로 프린치프의 사진
ⓒWikimedia Commons
▶ 사건 장소에 있던 기념명판 및 가브릴로 프린치프
의 발자국 ⓒxinem, Wikimedia Commons

방구석 그래픽노블

수 있을 것이다. 이것이 이 만화의 첫 번째 재미다.

이 만화의 두 번째 재미는 약소국의 평범한 청년으로 태어나서 그 분노와 설움을 극복하기 위해 결국 암살범으로 감옥에서 생을 마감해야 했던 가브릴로 프린치프라는 한 청년의 의미가 새롭게 다가왔다는 데 있다. 아울러 과연 이 평범한 청년이 세계대전을 야기하고 유럽은 물론, 전 세계 지도를 피로 물들게 한 테러리스트인가, 아니면 자신의 조국과 민족을 사랑한 민족주의자인가, 가브릴로가 없었다면 세계대전은 일어나지 않았을까, 라는 의문을 갖게 했다. 역사는 과연 누구의 편에서 해석되어야 하며, 누구의 혹은 누구를 위한 기록이며, 과연 인과론으로 설명될 수 있는가? 감옥에서 죽음을 맞기 전에 가브릴로가 젊은 경비병에 남긴 말 한 마디가 이 물음에 작은 해답은 준다.

"나는… 방아쇠를 당겼을 뿐이에요."

이 장면이 압권이다!

프로이센 제국의 군인이며 군사평론가였던 카를 폰 클라우제비츠는

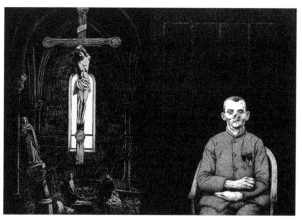

▲ 전쟁에 무너진 교회 안의 파괴된 예수 십자가 상 ⓒ문학동네

"전쟁은 위대한 서사시와 위대한 영웅을 남기는 게 아니며, 전쟁은 욕심과 자만에서 탄생되며 눈물과 고통, 피만 남게 되는 비참한 짓이다." 라고 말했다. 전쟁을 치러본 자의 오만일 수도 있겠지만, 그만큼 전쟁은 많은 이에게 씻을 수 없는 고통과 피의 희생을 불러올 뿐이다, 는 의미일 게다. 특히 전쟁의 최대 희생자는 젊은이들이다. 그럼에도 전쟁으로 득을 보는 자들에겐 오직 전쟁의 희생양과 전쟁을 일으킬 구실만이 필요할 뿐이다.

그런 의미에서 이 만화의 최고 장면은 의외로 무의미하게 보일 수 있는 삽입 컷에 있다. 무너진 교회 안 십자가에 두 팔을 잃어버린 예수상이 걸려 있다. 한편 맞은편에는 문드러진 얼굴에 이가 빠진 듯 입을 다부지게 다물고 있는 남자의 모습이 보인다. 그의 왼쪽 가슴에 달린 훈장은 과연 영광의 증표일까? 과연 종교는 전쟁에서 인간을 구원했는가? 역사에서 진실은 어디에 숨어 있을까?

"진실은 물에 쓴 글과 같다."

괜찮은 세상은 결단코
저절로 오지 않는다

〈괜찮아, 잘될 거야〉, 마나 네예스타니

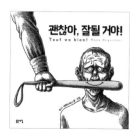

이야기 속으로

뼈만 앙상하게 남은 흑인 소녀
가 허기에 지쳐 땅바닥에 엎드
린 채 쉬고 있다. 몇 발짝 뒤에는
갈색 독수리가 매서운 눈초리로
그 소녀를 노려보고 있다. 이것
은 1994년에 퓰리처상을 수상
한 남아프리카 공화국 사진작가
케빈 카터의 작품 〈독수리와 소
녀〉의 장면이다. 이 사진 한 장
은 백 마디 말보다 더 아프리카

▲ 작품 〈방패〉 ⓒ돋을새김

의 참혹한 기아 현상을 냉철하게 드러내면서 전 세계인들에게 센세이션을 불러일으켰다.

사진작가 최민식은 "한 장의 사진이 그 사회의 온갖 문제를 압축해서 표현할 수 있고, 그 사진을 보는 사람에게 깊은 감동을 줄 수 있는 것은 바로 그 사진에 담긴 작가의 치열한 사상과 작가정신 때문이다."라고 말했다. 사진은 구구절절 언변도 화려한 미사여구도 표현할 수 없는 메시지를 시각적으로 강렬하게 전달하는 이미지 예술이다.

사진과 마찬가지로 만화도 단 한 컷의 이미지로 무장하여 사회적·정치적 프로파간다를 전달할 수 있는 이미지 예술이다. 이러한 만화 장르가 바로 시사만화다. 지금의 시사만화는 19세기 프랑스 판화가인 오노레 도미에가 프랑스 루이 필립 왕정의 폭정과 프랑스 부르주아들의 부정(不淨)을 신랄하게 풍자한 캐리커처 작품을 그리면서

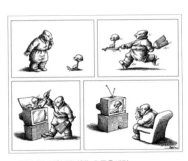

▲ 작품 〈쓸 만한 해결책〉 ⓒ돋을새김

본격적으로 시작되었다. 그래서 시사만화는 동서고금을 막론하고 사회의 부조리가 존재하는 한 항상 해학과 풍자라는 날카로운 칼로 무장해왔다.

만화 〈괜찮아, 잘될 거야!〉는 이란의 카프카로 칭송받는 테헤란의 시사만화가 마나 네예스타니가 그린, 불공정하고 모순덩어리인 이 세상에 대한 분노와 오기, 그리고 비판이 가득한 정치 시사만화다. 이 만화는 스토리가 담긴 서사만화가 아닌, 세상의 암울한 이면을 냉철하게 통찰하는 만화가의 날카로운 가치관이 고스란히 압축된 한 컷의 시사만화다. 보잘것없어 보이는 이 한 컷의 장면이 독자들에게 던져주는 메

시지는 백 마디 말보다 더 단호하며 공허한 슬로건보다도 강렬하다.

미디어는 진실을 포장하여 소비하게 만든다

현대 사회에서 미디어는 더 이상 진실이 무엇인지를 알리는 데 관심을 두지 않는다. 오히려 미디어는 진실을 어떻게 포장하고 가공해서 돈이 되게 만드는 일에 혈안이 되어 있다. 결국 전쟁, 살인, 혁명도 이미 미디어 콘텐츠가 돼 버린 지금, 대중은 미디어가 가공한 가상현실에 울고 웃고 즐기기만 하면 된다. 물론, 그 대가로 돈을 지불하거나 뇌가 세뇌당해야 한다. 이제 비로소 미디어는 대중의 정신을 통제하는 최상의 무기나 다름없다.

작품 〈방패〉에서 진압 경찰의 오른손에 들려 있는 텔레비전은 곤봉과 총보다 더 강력한 통제와 세뇌 무기로 변모했다. 작품 〈쓸 만한 해결책〉에서 미디어는 아프리카 어린 아이의 기아와 죽음마저도 상품화하여 대중이 진짜 현실보다 오히려 미디어 시뮬라르크 (미디어가 제공하는 가상현실)에 가슴 아파하며 소비하도록 유도한다.

전쟁은 평화의 피를 먹고 자란다

전쟁의 가해자는 전쟁을 모두를 위한 어쩔 수 없는 선택이라고 변명한다. 하지만 모두를 위한 전쟁은 결단코 존재하지 않는다. 항상 전쟁은 소수의 기득권과 지배력을 확보하기 위해 치러졌고, 그 대가인 참혹한 희생은 평범한 민중에게 고스란히 떠넘겨졌다. 그럼에도 전쟁의 가해자는 오늘도 여전히 전쟁을 일으킬 구실 찾기에 여념이 없다.

작품 〈잃어버린 문자들〉에서 '세계' '평화', 그리고 '민주주의'라는 단어에서 빠져 버린 철자를 조합하면 'War'가 된다. 독재 권력자들에게 평화는 존재하지 않으며 민주주의도 아무짝에도 쓸모없는 쓰레기다. 비둘기가 첼로의 엔드핀에 찔려 피 흘리며 죽어 있는 작

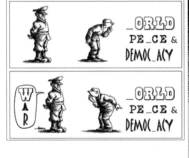

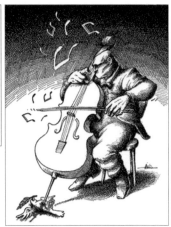

▲ 작품 〈잃어버린 문자들〉 ⓒ돋을새김
▶ 작품 〈전쟁소곡〉 ⓒ돋을새김

품 〈전쟁소곡〉은 전쟁을 평화와 희생자의 피를 먹고 자란 암적인 존재로 풍자한다.

'다름'은 곧 '틀림'이다

학교 교육은 이 세상에서 다름과 틀림이 공존해야 한다고 가르친다. 하지만 현실은 이와 정반대로 가고 있다. 나와 다른 것, 제도와 다른 것, 가치관과 다른 것, 국가 이념에 역행하는 것, 윤리에 어긋나는 것, 성별의 차이는 '다른 게 아니라 틀린 것'이 된다. 다시 말해, '다르다'에 윤리적 잣대를 들이대면 '틀리다'가 된다. 결국 다른 것은 처단되거나 제거되어야 할 대상일 뿐이다.

작품 〈다른 건 용서 못해!〉에서 하나로 묶인 두 개의 남성 기호(♂)를 망치로 내리치는 장면은 성적 소수자에 대한 편견과 파괴를 상징적으로 보여준다. 한편, 작품 〈녹색운동을 죽여라〉에서 녹색과 빨간색은 한 국기에서도 공존을 거부해야 할 서로의 적이다. 그래서 필요한 건 적을 총으로 쏴 죽이는 일이다. 적이 나에게 위해를 가하기 때문

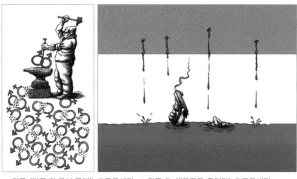

▲ 작품 〈다른 건 용서 못해!〉ⓒ돌을새김 ▲ 작품 〈녹색운동을 죽여라〉ⓒ돌을새김

에 죽이는 것이 아니라, 그냥 적이기 때문에 죽여야 한다. 반대를 위한 반대적 행위다.

민주주의는 없다

과연 이 세상에서 민주주의는 존재할까? 이 거대한 담론에 대한 답을 이 두 작품에서 조심스럽게 찾을 수 있다. 작품 〈사생활〉에서 국민들의 잠자리까지도 국가가 제어하고 체크해야 할 감시 목록이 된다. 더 이상 국가는 국민의 안녕과 자유, 그리고 인권을 유지하기 위해서 존재하지,

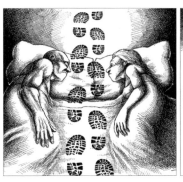

▲ 작품 〈사생활〉ⓒ돌을새김

▲ 작품 〈투표를 묻다〉ⓒ돌을새김

아니 그딴 것은 국가의 관심 밖이다. 작품 〈투표를 묻다〉에서 민주주의
는 국민에게서 나온다는 평범한 진리가 깡그리 무시당하는 세태를 풍
자하고 있다. 국민의 의견은 존중되어야 할 '살아 있는 권리'가 아니라,
무덤 속에 파묻어야 할 '이미 죽은 권리'다. 지배 권력자들에게 민주주
의는 국가의 생명을 단축시키는 악의 축이나 다름없다.

 날 선 펜촉과 거침없는 블랙유머로 비정상적인 이 사회를 신랄하게
비판한 이란의 시사만화가 마나 네예스타니의 시사만화집은, 이란과
중동에서 일어나고 있는 자유에 대한 억압과 언론과 표현에 대한 검열,
종교적 갈등과 대립, 여성의 인권 침해, 동성애 문제, 아동 학대 및 아동
성폭행 등과 같은 사회적 불평등의 실상을 전 세계에 알리고 있다. 이
시사만화는 국제만화가권리협회 선정 '용감한 시사풍자만화상'과 UN
선정 '국제언론삽화상'을 수상했다.

이 만화의 재미는 바로 이것!

200편에 이르는 시사만화를 보고 있노라면 가슴이 먹먹해진다. 언론
을 방패삼아 국민을 통제하는 정부, 학대와 성폭행으로 아동을 죽음으
로 내모는 어른들, 맘껏 노래하지도 못하고 자유롭게 표현하지 못하는
작가와 음악가, 눈 막고 귀까지 막았지만 정작 손에는 총과 곤봉을 쥔
군인들, 핵무기의 위협을 평화라고 외치는 정치인…. 이런 참혹한 장면
을 다룬 만화에서 재미를 찾는 것 자체가 아이러니컬하다. 그래서 일
까. 이 책의 제목 〈괜찮아, 잘될 거야 (Tout va bien!)〉는 〈결코, 잘될 리가
없어! (Tout ne va pas bien!)〉로 바뀌어야 속이 후련하겠다.

 그래서 이 시사만화의 재미를 찾는 일에 회의감마저 들었다. 그럼
에도 재미의 각도를 조금만 뒤집는다면, 이 시사만화들은 재~미~있
다. 정말 재미있다. 아직도 세상의 부조리에 대항하는 외침이 살아
있다는 것이 재미있고, 우리에게 낯선 이란이라는 나라에서 일어나

는 참혹한 실상이 지금 대한민국의 자화상을 투영하고 있기에 재미난다. 한 페이지 한 페이지를 넘기면 넘길수록 눈에 핏기가 돌게 만들고, 분노에 치를 떨게 만들고, 입에 침이 바짝바짝 마르게 해서 이 시사만화는 진짜 재밌다. 결국 시사만화의 재미는 통렬한 풍자와 거침없는 비판, 화끈한 표현에 달려 있다. 그래서 시사만화는 촌철살인 예술의 최고봉이다.

이 장면이 압권이다!

▲ 작품 〈태양을 기다리며〉 ⓒ돋을새김

한 컷의 시사만화들이 주는 감동은 무척 우울하고 너무나 무겁다. 그럼에도 마나 네예스타니 시사만화의 가치는 끔찍한 실상을 고발하는 가운데서도 '미래에 대한 희망의 끈'을 결단코 놓지 않고 있다는 데 있다. 그래서 더 나은 세상을 위해 자신을 기꺼이 내놓은 사람들, 일상 속의 용감한 시민 기자들, 감옥에 갇혀서도 유머를 잃지 않는 사람들, 자신에게 총부리를 겨눈 군인에게 조용히 붉은 꽃을 건네는 사람들, 녹색운동으로 대변되는 시민사회운동 등 '인간다운 삶'을 되찾기 위해 현실과 맞서 싸우는 사람들의 모습이 시사만화 곳곳에서 발견된다.

그래서 이 시사만화집의 최고 장면으로 작품 〈태양을 기다리며〉을 선별했다. 이 작품은 지금은 비록 참기 힘든 고통 속에서 살고 있고, 국민의 인권을 무시하는 국가에서 살고 있지만, 앞으로 이 세상을 살아가야 할 어린 아이들에게 '희망'을 안겨주어야 할 임무가 어른의 책무이며 의

무임을 잊지 말라, 고 충고한다. 아울러 작가는 '괜찮은 세상은 저절로 찾아오는 것이 아니며, 전쟁이 평화의 피를 먹고 자라듯 괜찮은 세상도 우리의 피를 먹고 자란다.'는 단호한 메시지를 전한다.

지금의 역사는
인종차별의 결과물이다

〈빙벽〉, 지몬 슈바르츠

이야기 속으로

1995년 6월 세계적인 팝스타 마이클 잭슨은 새 앨범 〈HIStory〉를 내면서 혹독한 인종차별 논쟁에 휘말리게 된다. 이 앨범에 수록된 곡들 가운데 〈They Don't Care About Us〉가 유태인을 경멸하는 내용을 담고 있었다. 가사에 있는 'kike'는 유태인을 지칭하는 비속어이며, 'Jew me, sue me'는 'Jew Sue' 즉 '유태인이 고소하다'로 들릴 수 있다는 게 그 이유였다. 이 가사가 당시 마이클 잭슨의 아동 성추문 관련 재판을 담당했던 유태인 변호사를 비유한 것으로 비춰졌다. 뜻밖의 곤경에 빠진 마이클 잭슨. 설상가상 친한 친구인 스티븐 스필버그마저 그를 맹비난하면서, 흑인 가수 마이클 잭슨은 백인 유태인을 헐뜯은 인종차별주의자가 돼 버렸다.

마이클 잭슨은 매스컴을 통해 자신은 인종차별주의자가 아니며, 가사가 오해를 불러일으킨 점을 거듭 사과했다. 하지만 백인 유태인들은 오히려 그를 과대망상 병자로 낙인찍어 버렸다. 과연 마이클 잭슨은 진짜 인종차별주의자였으며, 악의적인 의도로 유태인을 비방하기 위해 그런 가사를 썼을까? 여기서 문득 생뚱맞은 궁금증이 도진다. 인간의 역사에서 흑인이 백인을 차별한 일이 많았을까, 아니면 그 반대가 더 많았을까? 지금도 지구에는 백인들에 의해 자행된 인종차별로 고통 받는 이들은 너무도 많다.

만화 〈빙벽〉은 '악마를 이긴 초인'으로 불리는 비운의 북극 탐험가 매튜 헨슨의 일생을 재조명한 인물 역사만화이며, 1909년 4월 6일 인류 최초로 북극점에 도달한 사람이 미국의 군인이자 탐험가인 로버트 에드윈 피어리가 아니라 그의 흑인 조수였던 매튜 알렉산더 헨슨임을 고발하는 르포만화다. 이 만화는 우리가 배운 역사적 사건이 결코 객관적인 팩트가 아니라, 추악한 인종차별주의가 만든 거짓된 기록임을 드라마틱하게 비꼬고 있다.

1879년 볼티모어항. 한 흑인 소년이 케이티 하인즈호에 올라타 선장에게 잡부로 일할 수 있도록 막무가내로 요구한다. 고아인 것을 측은하게 여긴 선장은 이를 흔쾌히 허락한다. 하지만 이 흑인 소년의 선상 생활은 그렇게 녹록하지 않았다. 백인 선원들은 노골적인 인종차별의 발언과 행동을 보였으며, 혈기왕성한 흑인 소년은 주먹다짐으로 백인 선원들의 인종차별에 맞선다. 배려 깊은 선장 덕분에 흑인 소년의 몸도 정신도 조금씩 성장한다.

하지만 이 세상 어떤 인간도 영원히 살 수 없으며, 또한 이 세상 어느 한 곳도 영원한 안식처가 될 수 없는 법이다. 헨슨의 피난처였던 선장마저 죽게 되자, 헨슨은 대서양과 태평양을 운하로 연결하는 공사를 담당한 로버트 피어리 사령관의 조수로 일을 하게 된다. 사사건건 불만투

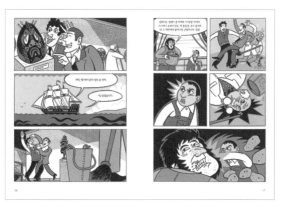

▲ 케이티 하인즈 호에서 백인 선원과 싸우는 어린 매튜 헨슨 ⓒ서해문집
▼ 로버트 피어리의 조수가 되어 탐험하는 청년 매튜 헨슨 ⓒ서해문집

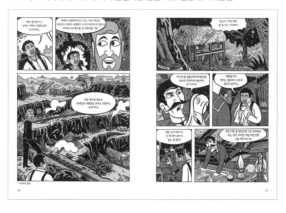

성이인 피어리 사령관과 달리, 헨슨은 남다른 탐험가의 기질을 보여주면서 사령관의 두터운 신임을 얻게 된다.

미국을 대표하여 북극 탐험을 맡게 된 로버트 피어리 사령관. 하지만 여전히 불만이 가득한 피어리 사령관은 고생길이 뻔한 북극 탐험이 썩 내키지 않는다. 반면 호기심 많은 헨슨은 봉급을 몽땅 털어서 피어리 사령관을 위해서 탐험길에 쓸 사진기를 구입한다. 우여곡절 끝에 험난한 북극점 정복길에 오른 헨슨 일행. 피어리 사령관을 대신하여 헨슨이 먼

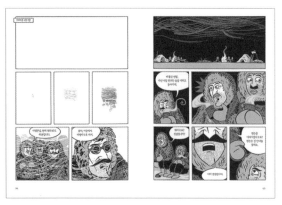
▲ 북극점 정복이라는 험난한 길을 나선 헨슨 일행 ⓒ서해문집
▼ 헨슨의 면담을 단칼에 거절하는 로버트 피어리 ⓒ서해문집

저 얼음길을 나서다 바다에 빠져 죽을 고비를 겨우 넘긴다.

드디어 고생 끝에 북극점에 다다른 헨슨. 그 뒤를 따라온 피어리 사령관. 기쁨도 잠시 1년 전에 이미 피어리 사령관의 동지였던 쿡 박사가 북극점에 도달했다는 사실을 알게 된다. 피어리 사령관은 쿡의 자료가 든 상자를 바닷속에 던져 버리고, 진짜 북극점에 도달한 사람은 자신이며 쿡 박사는 도달하기 전에 이미 죽었다며 거창한 모험담을 늘어놓으며 사람과 언론 들을 속인다.

명예와 부를 한몸에 얻게 된 피어리 사령관. 반면 정작 북극점을 먼저 정복하고 자신의 사진기로 원주민을 촬영한 매튜 헨슨은 거지신세를 면치 못하며 살고 있다. 힘든 형편을 모면하기 위해 돈을 빌리러 피어리 사령관을 찾아간 헨슨. 하지만 그에게 돌아온 건 "난 저 사람 몰라. 밖으로 안내해"라는 피어리의 싸늘한 말뿐이다. 그 어디에도 탐험가 매튜 헨슨의 말을 믿어주는 사람은 없다. 오직 그에게 남은 건 흑인이라는 굴레뿐이다.

　이 만화는 1909년 4월 6일 인류 최초로 북극점에 도달한 인물로 알려진 미국의 탐험가 피어리보다 1시간 먼저 북극점에 도달했던 흑인 탐험가 매튜 헨슨의 북극점 정복 실화를 다루고 있다. 인종차별의 검은 벽 때문에 역사 속에서 사라질 뻔한 탐험가 매튜 헨슨의 북극점 정복사건을 재조명했다는 점에서 이 만화는 진정한 르포-역사만화라 할 수 있다.

이 만화의 재미는 바로 이것!

북극점을 투정쟁이 탐험가 로버트 피어리보다 먼저 도달했음에도 역사 속에서 쓸쓸하게 잊힌 흑인 탐험가 매튜 헨슨을 역사적 인물로 등장시켰다는 것이 이 만화의 가장 큰 덕목이다. 아울러 이 만화는 역사가 흑인 탐험가 매튜 헨슨을 기념비적 탐험가로 기록하지 않은 이유가 바로 유색인종에 대한 백인의 인종차별 때문이라고 적나라하게 고발한다. 이것이 바로 이 만화의 첫 번째 재미다. 인종차별에 대한 거창한 담론이나 격한 논쟁을 내세우지 않지만, 이 만화는 한 인물의 인생 드라마를 통해서 백인의 인종차별적 역사관을 통렬하게 풍자한다.

　과거와 현재를 오가면서 매튜 헨슨의 일대기를 환상적으로 연출한 이 만화의 정신적 아우라는 북극 지역에 사는 에스키모 원주민인 이누이트(Innuit)의 신화에 바탕을 두고 있다. 이것이 이 만화의 두 번째 재미다. 매튜 헨슨을 악마 오페르나데트(로버트 피어리)를 이긴 초인 마리 팔

룩으로 묘사한 이누이트 신화는 솔직히 우리에게 너무 생소하다. 하지만 만화가는 이누이트 신화를 만화에 접목하면서 이 세상의 모든 역사와 신화가 그리스·로마에서 비롯된 것으로 알고 있는 우리에게, 또한 동양은 미개하고 비합리적이며 열등하다고 믿는 서구인의 제국주의적 오리엔탈리즘에 경종을 울리고 있다

이 장면이 압권이다!

이누이트 신화에 따르면, 악마를 이긴 초인 마리 팔룩은 사람들 가운데 가장 위대하고 용감했으며 신과 같았다. 과연 현실의 마리 팔룩도 그 신화 속의 마리 팔룩처럼 강했을까. 이런 의구심에 대한 해답을 비유적으로 보여주는 곳이 바로 이 만화의 압권 장면이다. 과거의 헨슨과 현재의 헨슨을 대칭적으로 연출한, 하지만 난해한 이 장면. 젊은 시절의 매튜 헨슨과 초라한 노년의 매튜 헨슨을 번갈아 연출한 이 만화는 결국 여기서 만나게 된다.

대체 우린 이 장면에서 어떤 화두를 읽어낼 수 있을까? 망나니 같은 흑인 소년을 아낌없이 품에 안아 준 선장이 어린 매튜 헨슨에게 던진

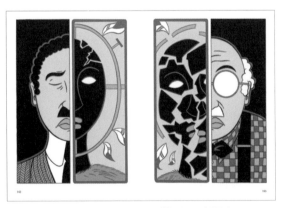

▲ 과거의 헨슨과 현재의 헨슨을 대칭적으로 연출한 장면 ⓒ서해문집

충고 두 마디에서 작지만 무거운 실마리를 찾을 수 있을지도 모르겠다.

"미움받고 무시당하지 않도록 싸워야지. 하지만 주먹이 아니라, 지성과 지식으로 대항해야 한단다."

"하지만 맷, 이 모든 것에도 불구하고 유감스럽게도 결코 변하지 않는 일들이 있다는 걸 명심하거라."

노인을 위한
진짜 복지는 없다

〈우리 부모님〉, 펠레 포르셰드

▲〈우리 부모님〉 표지. ⓒ 우리나비

이야기 속으로

한 남자가 눈발이 날리는 산을 오르고 있다. 그의 등에는 지게가 짊어져 있고, 그 지게에는 늙은 노파가 실려 있다. 남자는 산중턱에 오르자 늙은 노파를 차가운 땅에 내려놓고 산을 내려가려 하지만, 쉽사리 발길이 떨어지지 않는다. 노파는 산을 올라올 때 가져온 도시락을 남자에게 건네면서 손을 휘 저으며 어서 내려가라고 손짓한다. 아들은 늙은 어머니를 산에 그렇게 남겨 두고 내려온다. 산 아래 남아 있는 아내와 자식들을 위해서.

〈우나기〉, 〈붉은 다리 아래 따뜻한 물〉로 유명한 이마무라 쇼헤이 감독의 〈나라야마 부시코〉(1982년)는 먹을 것이 없었던 시절 늙은 부모가 칠십이 되면 죽어서 신을 만날 수 있는 나라야마산에 모셔야 하는 기

로(棄老) 장례 풍습을 다루고 있다. 사실 이 영화는 늙은 부모라도 정성껏 모셔야 한다는 효 이데올로기를 강조하는 듯 보이지만, 일본 고령화 사회의 부작용을 기로 장례 풍습에 빗대어 풍자하고 있다. 예나 지금이나 사회적 복지제도가 부족하든 풍족하든, 분명한 것은 노인은 더 이상 생산적인 국민이 아니며 이미 버려지기로 예정된 쓰레기로 취급받는다는 점이다.

만화 〈우리 부모님〉은 스웨덴에서 노인 케어 서비스를 담당하는 작가 펠레가, 본인이 경험하거나 주변의 케어 도우미 친구들이 경험한 일들을 여덟 편의 에피소드로 담담하게 그려냈다. 특히 작가가 직접 경험한 실화를 바탕으로 한 이 만화는 세계 최고의 복지국가 스웨덴에서 벌어지는 노인복지의 허점과 모순을 냉철하면서도 위트 있는 시각으로 풀어냈다.

구넬 할머니를 케어하려 가는 노인 케어 도우미 펠레. 그런데 그 할머니의 아들이 기독민주당 당원으로 노인복지 문제에 관심이 높은 열혈 당원이라는 게 영 부담스럽다. 할머니의 아들은 노인 케어 도우미를 히어로라며 찬사를 늘어놓으면서도 도우미 서비스를 조목조목 따지고 그것도 모자라 깐깐하게 요구한다. 칭찬하면서 챙길 것 다 챙기는 가족답게 도우미의 일거수일투족을 CCTV로 감독한다. 그러다 할머니는 돌아가시고 그 책임이 도우미 펠레의 근무태만으로 돌려진다. 하지만 정작 CCTV에 놀랄 만한 일이 녹화되어 있었다.

할머니를 목욕시키는 펠레. 갑자기 응급 서비스 요청 전화가 걸려온다. 잉그마르 할아버지 아파트에 도착한 펠레. 하지만 할아버지의 응급 요청은 몸이 간지럽다는 것. 할아버지를 목욕시키고 약국에서 연고를 처방받아 치료를 한다. 급기야 할아버지는 연고 없이는 단 하루도 지내지 못하지만, 펠레의 서비스에 대한 불만으로 도우미 센터와의 연락을 끊어버린다. 걱정이 된 펠레는 할아버지를 찾아간다. 할아버지는 연고를 온몸에 잔뜩 바른 채 소파에 앉아 있다.

▲ 노인을 케어하지만 그 가족들과 오해가 생긴 펠레 ⓒ우리나비
▼ 도우미 센터와 연락을 끊은 노인을 다시 찾는 펠레 ⓒ우리나비

할아버지가 돌아가셨다. 하지만 왠지 슬프지 않은 손자와 손녀. 할아버지가 돌아가신 모습을 안 봤기 때문에 슬프지 않다고 생각한 손자 에드빈은 장례식장에서 몰래 관을 열어 할아버지의 주검을 확인하는 대담한 행동을 벌인다. 집으로 돌아오는 길, 아빠와 엄마는 장볼 이야기와 할아버지 유품을 어떻게 처분할지에 대한 대화를 나눈다. 엄마와 아빠에겐 할아버지의 부재는 벌써 일상생활이나 다름없다. 하지만 손자 에드빈은 할아버지의 죽음이 이제야 슬퍼진다.

▲ 할아버지의 죽은 모습을 확인하는 손자 에드빈 ⓒ우리나비
▼ 임종을 앞둔 노인의 환영 ⓒ우리나비

　임종을 앞둔 노인의 시선. 항상 오던 도우미가 아파서 다른 도우미들
이 계속 집을 드나든다. 도우미들은 노인을 위해서 약을 챙기고, 블루
베리 차도 데워 주고, 진통제도 놓아준다. 너무나 편안하고 아쉬운 것
하나 없을 법하건만, 노인의 시야에는 지난 과거의 일들이 영화 장면처
럼 떠오른다. 사랑해서 즐거웠던 순간들과 이별해서 눈물 났던 날들이.
　노인 케어 도우미 일을 했던 만화가의 경험을 담은 이 만화는 노인복
지의 현실적인 실상, 노인의 죽음을 바라보는 남겨진 가족의 감정, 케

어 도우미의 고충, 노인과 케어 도우미 혹은 노인의 가족과 케어 도우미 사이의 갈등과 오해 등을 노인과 케어 도우미, 가족의 시점을 통해서 잔잔하면서도 거침없이, 무거우면서도 유머와 위트 있게 풀어내고 있다. 이 만화는 실화를 바탕으로 꾸민 이야기로 다큐멘터리의 성격을 띤 그래픽노블이다.

이 만화의 재미는 바로 이것!

사실 이 만화의 첫 번째 재미는 만화 텍스트 밖, 다름 아닌 두 개의 만화 제목에서 찾을 수 있다. 스웨덴어 만화책의 원제목은 〈가족 ; 여덟 편의 단편 소설〉이지만, 한국어 만화책은 프랑스어로 번역된 만화책으로 번역했기에 〈우리 부모님〉으로 출간되었다. '가족'이나 '우리 부모님'이나 그 의미가 별반 다를 게 없어 보이지만, 이 만화의 주제가 현실적인 무게감을 갖고 있다 보니 두 제목 사이에서 미묘한 차이가 느껴진다.

스웨덴어 만화책의 원제목 〈가족〉은 노인복지 문제를 제도적 차원에서 체계적으로 관리돼야 할 대상인 동시에, 무엇보다 기본 공동체로서 가족 구성원(혹은 사회 구성원)이 육체적·정서적 차원에서 담당해야 할 몫(혹은 의무)으로 접근하고 있다. 그래서일까. 원제목 〈가족〉에는 생로병사의 모진 과정을 '우리 부모님의 이야기'로만 관망하는 타자의 자세가 아닌, 함께 경험하고 함께 아파해야 하는 가족의 역사로 공유하려는 의도가 짙다. 그런 관점에서 스웨덴어 원제목에는 노인의 소외 감정마저도 제도로 관리될 수 있는 것으로 착각하는 스웨덴식 사회복지 제도에 대한 만화가의 비판이 암묵적으로 묻어난다.

이 만화의 두 번째 재미는 무거운 듯 그렇지만 무겁지 않은 만화가의 그림에 있다. 만화가는 때로는 지저분하고 때로는 구차하며 때로는 처절하기까지 한 노인들의 일상생활을 조목조목 잘 그려냈다. 이게 바로 노인들이 처한 현실이다. 만화가의 시선은 세심하고 날카롭지만, 이 무

거운 주제를 만화가는 탁하거나 어둡게 그리지 않았다.

일러스트레이터로 활동하는 만화가의 이력 덕분인지 만화의 색과 드로잉은 마치 팬시 스타일을 보는 것처럼 깔끔하고 따스하다. 그래서 만화를 읽는 내내 격한 감정으로 섣불리 동화되기보다, 적당한 거리를 둔 시선으로 등장인물의 처지를 차분하게 관찰하면서 이야기에 감정이입하게 된다. 사소한 연출 하나, 무심코 넘어갈 수도 있는 대사 하나에 자신의 의도를 숨겨 둔 만화가의 내공이 놀랍다.

이 장면이 압권이다!

이 만화의 최고 압권은 단연코 믿었던(?) 스웨덴에 대한 배신감을 불러일으키는 바로 이 장면이다. 무상교육, 무상의료, 무상보육, 남녀평등, 최상의 사회복지, 노동자 국가 이미지 덕분에 전 세계인 가장 부러워하는 북유럽 복지국가의 전형으로 어김없이 손꼽히는 스웨덴. 그런 스웨덴에도 복지의 그늘은 존재한다는 거짓말 같은 사실을 유감없이 보여주는 에피소드 〈점심식사〉의 한 장면이다.

먹다 남은 냉동만두를 데워서 할머니에게 먹이는 펠레. 휠체어에 앉

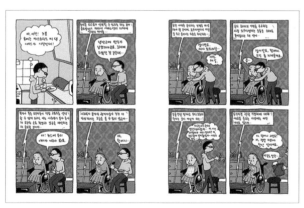

▲ 스웨덴 복지를 자찬하는 텔레비전 앞에서 토하는 할머니 ⓒ우리나비

아 거동도 불편한 할머니는 만두를 먹자마자 토하고 만다. 몸과 마음이 바쁜 펠레는 양동이를 가져오는 것으로 케어 도우미의 역할을 다한다. 그 순간 텔레비전에서 스웨덴 사회복지 서비스에 대한 동상이몽의 진단과 자화자찬의 멘트가 흘러나온다. 펠레는 떠나고 결국 남겨진 건 텔레비전에서 흘러나오는 내일 날씨 소식과 텔레비전만 멍하게 응시하는, 내일을 기약할 수 없는 할머니뿐이다.

"내일은 날씨가 좋을 것으로 예상됩니다! 자, 위성 사진을 보시면…"

방구석 그래픽노블

대체 가족끼리
왜 이래!

〈가족의 초상〉, 오사 게렌발

▲ 〈가족의 초상〉 표지, 《우리 나비》

이야기 속으로

군제대 후 5년 동안 소식조차 없던 남동생이 하나밖에 없는 가족인 누나를 불쑥 찾아온다. 이모뻘이나 될 법한 20살 연상의 여자를 데리고 나타난 남동생. 그것도 모자라 연상 여자의 전 남편의 옛 마누라의 딸까지 떠안게 된 누나는 할 말을 잃는다. 드디어 누나의 분노는 폭발하고 남동생은 물론, 남동생이 데려온 여자와 피도 한 방울 섞이지 않은 어린 조카(?)마저 내쫓으려 한다. 누나는 남동생에게 한 마디 던진다. "너 나한테 왜 이래?" 남동생은 "우리 가족이잖아!" 로 응수한다. 가족이라는 이름 아래에 전혀 어울리지 않는 이들의 좌충우돌 동거가 시작된다.

이 이야기는 김태용 감독의 영화 〈가족의 탄생〉의 첫 번째 에피소드다. 이 영화는 순혈주의에 따른 공동체만을 가족으로 인정하는 대한민

155

국 사회에서 가족이 어떻게 탄생하고 그 가족의 의미가 어떻게 변하고 있는지를 새로운 관점에서 재조명했다. 감독은 이 영화를 통해서 가족이란 구성체를 생물학적 혈연관계를 넘어서, 함께하는 동시대와 공간에서 얽히고설킨 관계로 살아가면서 사랑하고 싸우고 이해하고 용서하고 포용하는 사회적 소통관계로 설명하고 있다.

만화 《가족의 초상》은 스웨덴을 대표하는 여성 만화가 오사 게렌발의 2005년 작으로, 가족 구성원들 사이 의사소통 불능을 젊은 여성 작가의 날카로우면서도 세밀한 시선으로 해부한 작품이다. 한 가족 구성원의 주변, 정확하게 말해 반항기의 큰 딸 마리의 주변으로 펼쳐지는 사람들과의 복잡하고 미묘한 관계를 다룬 한 편의 심리 드라마인 이 만화는, 오랜 시간 동안 가족들 사이에서 가랑비처럼 쌓이면서 치유되지 못한 각자들의 해묵은 상처를 거침없이 드러낸다. 영화 〈가족의 탄생〉에서 누나의 "대체 나한테 왜 이래?"라는 대사처럼, 나만 생각하는 이기적인 가족의 초상이 드라마틱하게 전개된다.

가족이나 진배없을 것만 같은 가족의 친구, 라그나르. 그가 친구의 집

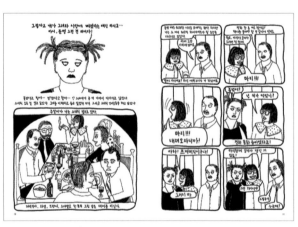

▲ 친구의 딸에게 관심을 보이는 라그나르 ⓒ우리나비

▲ 엄마와 말다툼을 벌이는 사춘기 소녀 마리 ⓒ우리나비

을 제 집 드나들듯 하는 속셈은 따로 있다. 바로 친구의 딸인 열여덟 살 사춘기 소녀 마리에 홀렸기 때문이다. 어느 날 친구들과 거하게 술을 마신 라그나르를 마리가 차로 데려다 주는데, 그는 마리의 볼을 만지면서 치근거린다. 이튿날 술을 깬 라그나르는 사태의 심각성을 깨닫고 마리의 부모들에게 사과를 하지만, 오히려 마리의 부모는 친구인 라그나르의 사과를 받아주지 않는 마리를 꾸짖으며 그 사태를 대수롭지 않게 여긴다.

열여덟 살 마리는 만사가 불평불만인 힘든 청소년기를 보내고 있다. 예민 덩어리가 된 사춘기 딸을 둔 엄마도 딸에 대한 불평불만이 가득하다. 자식 자랑과 걱정에 여념이 없는 친구들은 딸에게 관심 없어 보이는 그녀를 의아하게 생각하지만, 정작 그녀는 딸 때문에 자신의 인생을 망친 것 같고, 반항심이 가득한 괴물이 된 사춘기 딸의 모습을 도통 이해할 수가 없다. 그렇게 딸은 거추장스러운 애물단지가 되었으며 엄마를 이해 못하고 불평불만으로 대드는 웬수가 되고 있었다.

마리를 정복하는 데 실패했던 라그나르는 그녀의 엄마를 유혹하고 엄마 건은 딸의 호소를 무시한 채 그와의 행복한 삶을 꿈꾸며 결국 남

▲ 딸과의 대화 속에서 오히려 오해와 단절을 느끼는 아버지 ⓒ우리나비

편과 아이들을 떠난다. 아빠 역시 재혼을 하고 새로운 가정을 꾸려나
감으로써 혼란스럽고 복잡한 과거를 잊고자 한다. 하지만 여전히 딸에
게 친근한 아빠로 지내고 싶어 하지만, 딸과의 대화를 나눌수록 오히
려 서로는 서로가 더 낯설게 느껴질 정도로 오해와 단절만이 쌓여간다.

▲ 어린 시절의 해묵은 상처로 옥신각신하는 자매 ⓒ우리나비

부모인 듯하지만 부모 같지 않은 부모에게 실망한 마리. 그녀가 의지할 사람은 같은 딸이면서 비관적인 자신보다 좀 더 낙관적인 동생 스티나뿐이다. 그래서 두 사람은 가끔 만나서 부모의 뒷담화를 까면서 자매애, 아니 동지애를 공유한다. 하지만 애완동물을 좋아하는 동생을 도대체 이해할 수 없는 마리. 동생 스티나는 만사에 불평불만이며 매사에 약자인 것처럼 굴면서 챙길 것 다 챙긴 큰 딸인 언니 때문에 늘 피해자로 남은 것은 정작 자신이라고 생각한다. 그렇게 동지애를 느끼던 자매의 대화도 역시 해묵은 과거의 상처로 얼룩져 있다.

만화《가족의 초상》은 겉으론 세상 누구보다 가깝지만, 어쩌면 남남보다도 더 못한 가족의 실체를 생생하게 그리고 무참하게 까발리고 있다. 남편과 아내, 아빠와 딸, 엄마와 딸, 그리고 자매 사이에서 꿈틀거리는 대화단절, 갈등과 긴장, 소외감, 자존심 폄하, 위선, 경쟁심을 너무나 사실적으로 그려냈다. 물보다 진한 피로써 맺은 것이 아니라, 물과 결코 섞이지 않는 기름이 돼버린 우리들의 일그러진 가족의 초상을 적나라하게 표현한 이 만화는 현대사회에서 사라지는 식구(食口)의 의미는 물론, 뙤약볕 아래의 모래성 같은 가족관계를 냉철하게 고민해야 할 의무감을 던져준다.

이 만화의 재미는 바로 이것!
긴 대화와 노골적인 독백, 시시콜콜한 과거 회상, 평면적 연출, 단조로운 배경 등의 구조를 띤 이 만화는 한 편의 모놀로그 심리극을 마주하는 느낌을 준다. 작가는 가족 구성원 모두에게 이미 깊이 뿌리박힌 소통의 불능을 더 잘 드러내기 위해 각자의 관점에서 개개인의 원한과 상처를 신랄한 독백과 장황한 변명으로 풀어낸다. 이 원한과 상처는 지금의 엇나간 가족관계를 만든 원인이 된다. 도대체 어디서부터 어떻게 꼬였는지를 알 수 없지만 각자의 삶에서 가족은 상처의 요인이 되었으며

무거운 짐으로 남았던 것이다.

가족 개개인이 10여 년 넘게 해묵은 과거의 상처를 거침없이 토로하는 장면들은 상처를 뛰어넘어 자가 치유라는 심리 드라마의 재미를 느끼게 만든다. 그런 점에서 이 만화의 재미는 굴곡 있는 가족사를 다룬 장대한 스토리나 화려한 연출미를 동원하지 않더라도, 가족 개개인의 내면을 진솔하게 드러내는 -어쩌면 긴 대사를 따라가기에 조금은 버거울 수도 있지만- 대사가 잔잔한 마음을 요동치게 한다는 데 있다. 결국 말은 천 냥 빚을 갚기도 하지만, 사랑하는 가족의 가슴을 도려내는 칼이 되기도 한다.

이 장면이 압권이다!

사실 집이란 물리적 공간은 인간에게 가장 평온하면서도 행복을 주는 안식처다. 하지만 그 집에 사는 가족은 사랑스럽지만 때로는 거추장스럽고, 누구보다 더 잘 통할 것 같지만 때로는 도통 속마음을 모르겠고, 지원사격하는 아군인 것 같지만 때로는 폐부를 칼로 찌르는 살인마나

▲ 어린 시절 상처와 용서를 반복했던 아빠에 대한 기억 ⓒ우리나비

방구석 그래픽노블

다름없어 보인다. 이렇듯 우리가 태어날 때부터, 그리고 성장하면서, 나아가 죽을 때까지 함께하는 가족은 천사와 악마의 얼굴을 모두 가졌다.

두 얼굴을 가진 가족에 대한 기억은 거의 부모에게서 기인한다. 이 만화에서 두 개의 압권 장면 가운데 하나가 바로 아빠의 두 얼굴에 대한 마리의 아픈 기억을 다룬 곳이다. 모처럼 만난 큰 딸과 아빠. 하지만 뜻하지 않게, 아니 늘 예상했던 대로 부녀의 대화는 벼랑으로 가고, 화가 난 마리는 곧장 자신의 비밀 공간인 화장실로 들어간다. 아뿔싸, 하는 생각에 아빠는 "아빨 용서해주겠니?"라며 말한다. 이 말은 '미안하다'와 '용서하다'의 의미를 제대로 구별하지 못했던 어린 아이 때부터 너무나 아주 익숙하게 들었던, 상처와 용서를 늘 반복했던 아빠의 대사였다. 진심 없는 용서는 오히려 가족에게 상처만 안겨 줄 뿐이다.

이 만화의 두 번째 압권 장면은 정말 뜻하지 않은 곳에, 그리고 전혀 생뚱맞은 모습으로 우리에게 보인다. 앞뒤 표지 안에는 책만 보는 아빠, 고개를 돌려버린 엄마, 난처한 표정을 짓는 마리, 그리고 그녀를 음흉한 눈빛으로 바라보는 남자, 이렇게 네 사람이 한 이불을 덮고 누워 있는 그림이 그려져 있다. 이 장면은 가족들에게 소외된 큰 딸 마리에게 정작 관심을 보인 단 한 사람. 사춘기 마리에게 상처로 남았던 그 사람이 도리어 가족보다 그녀를 더 이해해줄 사람이었다는 아이러니를 암시한다. 어쩌면 우리는 타인에게 받은 상처를 가족에게서 이해와 위로를 받는 것보다, 가족에게 받은 상처를 타인과의 수다를 통해 위로를 얻는지도 모른다. 그렇게 가족은 서로를 바라보지 않고 앞만 보고 걸어가고 있는, 가장 가깝지만 가장 먼 공동체가 되어가고 있다.

23
×
네 살 꼬마 리아드의 눈에 비친
독재국가의 실상

〈미래의 아랍인〉, 리아드 사투프

이야기 속으로

1924년, 폴란드인과 독일인 들이 함께 모여 살던 항만도시 단치히에서 한 남자 아이가 태어난다. 아이의 엄마는 폴란드인이었으며 아버지는 독일인이었다. 이름은 오스카. 어릴 때부터 지나치도록 조숙했던 오스카는 엄마의 불륜행각을 보면서 어른 세상의 부조리를 조금씩 목격하게 된다. 급기야 세 살 생일을 맞던 날 엄마에게서 양철북을 선물로 받은 오스카는 사다리에서 고의로 떨어지면서 스스로 생물학적 성장을 멈춘다. 서커스 단원이 된 애어른 오스카는 전쟁터에서 독일 나치즘의 흥망성쇠를 목격하면서 잔혹했던 독일 현대사의 산증인이 된다. 전쟁의 막바지에 다시 고향으로 돌아온 20살 어른애 오스카는 아버지 알프레트의 관에 자신의 양철북을 함께 묻으면서 다시 성장하기로 결심한다.

권터 그라스의 동명 소설을 영화화한 이 작품은 독일 감독 폴커 슐뢴도르프의 〈양철북〉으로, 1979년 칸 영화제 작품상과 아카데미 최우수 외국영화상을 수상했다. 히틀러의 독일 나치즘이 세를 구축하던 1924년을 시작으로 나치즘이 연합군에 의해 몰락했던 1940년 중반까지를 다룬 이 영화는, 나치즘 광기에 물든 독일의 맨얼굴을 몸만 어른의 눈이 아닌 생물학적 성장은 멈췄지만 정신이 어른인 어린아이의 눈을 통해서 비유적으로 그려냈다.

만화 〈미래의 아랍인〉은 영화 〈양철북〉의 오스카처럼 꼬마 리아드 사투프의 눈에 비친 아랍의 독재자 카다피 치하의 리비아와 하페즈 알 아사드 치하의 시리아의 처참한 실상을 꾸밈없이 그려낸 작품이다. 작가의 자전적 그래픽노블인 이 만화는 2014년 프랑스 출간 후 17만 부라는 경이로운 판매를 보였을 정도로 대중적 지지를 얻는 것뿐만 아니라, 2015년 앙굴렘 국제 만화 페스티벌에서 '최고의 앨범상'을 수상하는 영예를 안았다.

1970년대 초반 프랑스 파리에 유학 중인 시리아 청년 압델 라작. 수

▲ 리비아의 궁핍한 식량 배급으로 고생하는 가족 ⓒ휴머니스트

니파 출신인 그는 만년 후진국을 면치 못하는 조국 시리아의 현실을 개탄하며 자신이 아랍을 완전히 개조해 버릴 것이라며 허풍을 떠는 젊은 야심가다. 학교식당에서 프랑스 여대생들에게 치근대던 압델 라작은 우연히 클레망틴과 연애를 하게 되고, 곧이어 결혼까지 골인하여 아들 리아드를 낳는다. 박사 학위를 받은 후 영국 옥스퍼드 대학에서 전임강사 제안이 들어왔지만, 정작 라작의 마음은 콩밭에 가 있다. 콧대 높은 나라 프랑스에 복수라도 하듯 자신의 대단함을 자위하려 했을 뿐, 애당초 유럽에서 자리 잡을 생각은 추호도 없었다. 아내 클레망틴의 우려를 뒤로 한 채 그는 범아랍주의를 실현할 첫 번째 발걸음으로 리비아의 허름한 대학 교수직을 선택한다.

군부독재자 카다피 치하의 리비아. 아랍의 위대한 대통령이 운영하는 인민의 국가 리비아의 실상은 참혹하고 무질서하고 궁핍하고 이율배반적이며 개념조차 없었다. 인민의 복지를 너무 배려한 나머지 주택공급, 식량배급, 심지어 생활행동마저 세세하게 기술한 생활지침서 〈그린북〉을 각 집에 하사한 카디피는 한 마디로 신적인 존재나 다름없었다. 아랍

▲ 프랑스에 잠시 돌아와 문화적 차이를 느끼는 꼬마 리아드 ⓒ휴머니스트

방구석 그래픽노블

의 피를 갖고 태어난 꼬마 리아드는 조국의 전사가 되는 노래를 부르며 화약총으로 전쟁놀이를 하는 아랍의 아이에게서 이질감을 느끼게 된다.

우여곡절 끝에 다시 프랑스 외할머니의 집으로 돌아온 꼬마 리아드. 걸어가는 여자를 희롱하는 할아버지, 외할머니 집 앞에 사는 괴상한 노파, 앞뒤가 하나도 안 맞는 말에도 즐겁기만 한 유치원 친구들, 엉뚱하게 그림을 그려도 선생님을 놀려도 야단치지 않는 유치원. 프랑스의 피를 가진 꼬마 리아드에게 프랑스도 여전히 낯설기만 하다.

아빠의 범아랍주의 야심은 프랑스에서 안정을 찾던 가족을 다시 불안한 나라 시리아로 옮겨 놓는다. 아빠의 나라 시리아, 하지만 꼬마 리아드의 첫 조국 입성은 공항에서부터 무장군인들에 의해 험난하기만 하다. 그렇게 아빠의 가족 울타리에 들어선 꼬마 리아드와 엄마 클레망틴의 삶은 예측불허의 일들로 가득하다. 독재자 하페즈 알아사드 치하의 시리아 현실은 리비아보다 더하면 더했지 덜 하지 않았다. 설상가상 아빠의 땅을 팔아버린 큰 아빠와의 불화는 가족을 더욱 궁핍하게 만들었다.

▲ 구호와 달리 후진국 신세를 면치 못하는 아빠의 나라, 시리아 ⓒ휴머니스트

사촌과도 친해지지 않는 리아드. 오히려 사촌들이 리아드를 궁지에 몰고 폭력을 휘두른다. 개마저 무참히 죽이는 시리아 아이들의 놀이, 길거리에 처형당한 시체를 걸어놓는 일, 쥐들이 거리를 활보하는 도시, 고객을 등치는 상인… 불법과 폭력을 당연시 여기는 시리아 현실에서 꼬마 리아드는 혼란스럽기만 하고, 자신의 유년시절에 대한 추억을 아들에게 강요하는 아버지마저 낯설게 느껴진다. 리아드에게 조국 시리아보다 리비아가 더 좋다. 그 이유는 단 하나, 리비아 독재자 카다피가 시리아 독재자 알아사드보다 더 잘 생겼고 덜 교활해보이기 때문이다.

카다피 치하의 리비아와 알아사드 치하의 시리아에서 유년기를 보낸 작가의 자전적 만화 《미래의 아랍인》은, 인민을 위한다는 독재자의 구호와 달리 국민들의 비참한 민낯을 네 살 꼬마 리아드의 순진무구하지만 냉철한 눈으로 담담하면서도 무참히 까발린 작품이다. 리아드의 아이다운 시선은 묵직하고 암울한 이야기를 재미나게 풀어냈다.

1978년부터 1984년까지 중동에서 보낸 작가의 어린 시절을 담고 있는 이 만화는 총 3부작으로 출간될 예정이며, 최근 수니파 무장단

▲ 개를 무참히 죽이는 놀이를 즐기는 시리아 아이들 ⓒ휴머니스트

체 IS의 테러 사건으로 고조된, -어쩌면 우리에게 낯설고 먼 이야기 같은- 유태인과 아랍인의 갈등 역사를 조금은 객관적으로 조금은 세심하게 들여다 볼 수 있는 기회를 준다. 아울러 베스트셀러의 대열에 오르면서 이 만화는 아트 슈피겔만의 〈쥐〉, 마르잔 사트라피의 〈페르세폴리스〉와 함께 다큐멘터리 그래픽노블의 계보에 새로운 획을 그었다는 평가를 받고 있다.

이 만화의 재미는 바로 이것!

이 작품에는 영화 〈양철북〉에서 암담한 폴란드와 나치즘이 득세한 독일을 보면서 스스로 성장을 멈춘 꼬마 오스카의 처참한 심정이 고스란히 투영돼 있다. 만화 작가이며 주인공인 네 살 꼬마 리아드는 오스카와 마찬가지로 자신의 정체성에 대한 혼란을 경험한다. 자유와 혁명의 상징인 프랑스의 피와 아랍의 독재국가인 시리아의 피를 모두 타고난 리아드에게 프랑스도 시리아도 조국이 될 수 없었다. 에메랄드 빛의 지중해 하나 건너면 닿는 아빠의 나라에는 엄마의 나라와는 너무나 다른 가치관, 너무나 다른 생활상, 너무나 다른 사람들로 뒤범벅이 돼 있었다.

　이 만화의 재미는 네 살 꼬마의 눈에 비친 독재자의 나라 리비아와 시리아의 처절한 생활상을 적나라하게 보여주는 면도 있지만, 진짜 재미는 이 만화의 제목에 있다. '미래의 아랍인', 이 제목은 이중적인 의미를 띠고 있다. 먼저, 만화는 30년 전의 아랍 국가의 현실을 담고 있지만 과연 지금의 아랍 국가는 30년 전과 얼마나 다른가, 아울러 미래의 아랍 국가는 과연 달라질 것인가, 라는 회의감이 책 제목에 녹아 있다. 어쩌면 아랍의 미래 청사진은 여전히 잿빛일지도 모른다. 다른 한편, 아버지 압델 라작은 아들 리아드가 금발의 유럽인이 아닌 부계혈통에 따라 아랍인으로 살길 바라는, 더 나아가 장차 '이토록 우울한 아랍을 바꿀

아랍인'이 되길 바라는 염원이 이 제목에 함께 담겨 있다.

이 장면이 압권이다!

이 만화의 압권 장면을 아마도 모두가 공감하지 않을까 한다.

시리아 수니파 출신으로 프랑스 소르본 대학에서 박사 학위를 받은 수재이며 지성인인 리아드의 아버지. 하지만 그는 아랍의 독재자들을 존경해 마지않으며 가난한 국가와 미개한 국민을 깨울 수 있는 것은 독재밖에 없다고 착각하는 파시스트며, 프랑스를 비롯한 유럽 국가의 서구주의에 환멸을 느끼는 어설픈 공산주의자며, 아들에게 아버지의 결정과 생각을 강요하는 마초 가부장이기도 하다.

반자본주의자인 것 같지만 정작 그는 멋진 고급 별장에서 메르세스 벤츠를 타는 꿈을 꾸고 있으며, 무슬림이지만 돼지고기를 먹고 기도를 하지 않으며, 종교적 제약에서 벗어나야 한다면서 아들에게 코란 외우기를 강요하는 등 모순된 행동을 보인다. 특히 아들이 그려온 메르세데스 벤츠의 둥근 바퀴를 네모로 고치면서 "짜잔~ 다 그렸다! 멋진 메

▲ 아들에게 바퀴가 네모난 벤츠가 최고라고 강요하는 아빠 ©휴머니스트

방구석 그래픽노블

르세데스."라고 말하는 장면은 이 만화의 최고 압권이다. 아빠는 범아랍주의를 빌미로 부와 명예, 그리고 권력을 한꺼번에 얻고 싶은 독재자나 다를 바 없다. 이 만화의 진정한 챔피언은 프랑스 꼬마 리아드가 아닌 자본주의 맛을 제대로 본 아랍인 압델 라작이다.

<div style="text-align:center">

$\textbf{24}$

×

이 세상에서 정의와 휴머니티는
과연 존재하는가

〈세슘 137〉, 파스칼 크로시

</div>

▶ 〈세슘 137〉 표지. ⓒ한얼문화

이야기 속으로

1940년대 중반 어느 날, 미 해군 잠수함 한 대가 호주의 어느 항구로 들어선다. 핵전쟁 이후 방사능에 오염된 지구에서 유일하게 사람이 생존할 수 있는 나라는 호주밖에 없다. 정박해 있던 잠수함에 모르스 신호가 전달되는데, 그 신호의 발신지는 이미 방사능으로 전멸해 버린 미국의 샌프란시스코다. 혹시나 생존자가 있을지도 모른다는 막연한 희망을 안고 잠수함은 출항한다. 하지만 모르스 신호가 잡힌 그곳에는 커튼 줄에 걸린 코카콜라 병이 바람에 흔들리면서 모르스 발신기를 두드리고 있었다. 이미 샌프란시스코에는 황량한 먼지만이 가득했으며, 얼마 지나지 않아 인간이 유일하게 생존했던 호주에도 신문지만이 방사능 바람에 이리저리 나부낀다.

이 작품은 할리우드 제작자 겸 감독인 스탠리 크레이머의 1959년 작 〈그날이 오면〉으로, 핵무기 전쟁 이후 방사능에 노출된 지구에서 유일하게 사람이 살 수 있는 호주마저 폐허가 되는 이야기를 그린 SF 영화다. 이 영화에서 재미난 점은 핵전쟁 이후 멸종한 지구를 담았음에도, 그 어디에서도 방사능에 누출된 사람의 처참한 모습이나 시체 하나도 발견할 수 없다는 데 있다. 자극적인 장면 하나 없이도 죽음을 마냥 넋 놓고 기다릴 수밖에 없는 인간의 공포심을 처절하게 잘 표현했다. 영화를 보는 내내, 아니 영화를 본 뒤 가슴을 더 먹먹하게 만드는 공상과학+공포영화다.

만화 〈세슘 137〉은 영화 〈그날이 오면〉과 달리, 현대사에서 신의 뜻이라는 미명 아래 자행된 인류 대학살과 대참사에서 죽어가는 사람들의 처절한 모습 하나까지 숨김없이 담아냈다. 이 만화는 나치의 아우슈비츠 유대인 대학살을 그린 만화 〈아우슈비츠〉로 우리에게 알려진 파스칼 크로시의 작품으로, 아우슈비츠 유대인 대학살부터 체르노빌 원전사고, 히로시마와 나가사키 원폭, 9.11 테러에 이르기까지 인간이 저

▲ 인류의 역사는 정복과 전쟁의 역사임을 표현한 장면 ⓒ현실문화

지른 최악의 현대 전쟁과 핵무기가 부른 현대 과학의 오류와 권력자의 독판에 대해 비판의 칼날을 무참히 들이댄다.

원시 인류의 역사를 담은 다큐멘터리 프로그램을 보고 있는 젊은 여기자. 십자가에 목 박힌 메시아 원숭이는 인간은 재미와 욕심 때문에 살생을 저지르는 악마의 노획물이라며 인간을 멀리할 것을 경고한다. 인간의 역사에서 메시아 원숭이의 경고는 언제나 유효했다. 1932년 중성자의 존재를 처음 발견한 영국의 과학자 제임스 채드윅은 자신의 업적이 미래 인류에게 엄청난 대재앙을 몰고 올 것이라고 꿈에도 생각하지 못했을 것이다. 결국 인류가 편하기 위해 발전한 과학은 인류의 종말을 현실화하고 있다.

1944년 제2차 세계대전 당시 레지스탕스 활동에 연루되었다는 이유로 나치 독일의 무장 친위대는 프랑스 마을 오라두르 쉬르 글란에서 독가스로 수백 명의 주민을 질식사시키고, 노벨이 만든 다이너마이트로 개구리 해부하듯 사람들을 난도질 했다. "적이 더 이상 싸우고 싶은 마음이 사라지게 만들 것이다", 라며 단언했던 히틀러의 말처럼, 아우

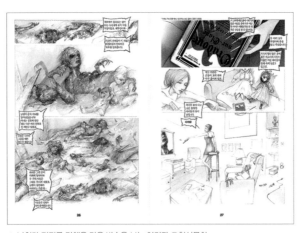

▲ 나치가 저지른 만행을 담은 방송을 보는 여기자 ⓒ현실문화

슈비츠에서 유대인들은 살과 뼈가 녹아내리고 사지가 잘리는 끔찍한 학살을 당한다.

$E=mc^2$, 이 단순한 방정식은 세상을 너무나도 복잡하고 참혹하게 만들었다. 1945년 미국이 일본의 히로시마와 나가사키에 투하한 원자폭탄은 17만 명이 넘는 사망자를 낳았다. 이 당시, 미국은 과학적 실험을 목적으로 히로시마와 나가사키에 우라늄과 플루토늄으로 만든 각기 다른 폭탄을 사용했다. 1986년 4월 우크라이나에서 발생한 체르노빌 원전사고는 20세기 최대·최악의 대형사고로, 1991년까지 방사능에 노출된 사람들 가운데 7,000여 명이 사망하고 70여 만 명이 치료를 받았다.

현대사 최악의 전쟁과 대학살을 다룬 다큐멘터리 영상을 다 본 뒤 기사 작성을 모두 끝낸 젊은 여기자는, 지친 몸과 마음을 달래기 위해 도시가 훤히 내려다보이는 창밖을 멍하게 응시한다. 무심결에 밖을 쳐다보던 그녀의 눈에 저 멀리 있는 고층 빌딩에 무언가 부딪치더니 화염에 휩싸이고, 이내 빌딩의 잔해들이 아래도 떨어지는 장면이 비친다. 그 고층 빌딩은 뉴욕 세계무역센터 건물이었으며 그날은 2001년 9월 11

▲ 원전 사고 이후 폐허가 된 도시, 체르노빌 ⓒ현실문화

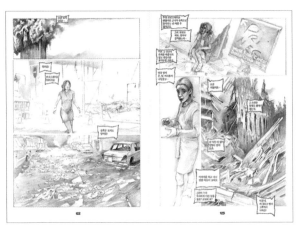

▲ 전쟁터를 방불케 하는 9.11 테러 현장 ⓒ현실문화

일 오전 10시 28분이었다.

만화 〈세슘 137〉은 원자핵이 분열할 때 생기는 세슘 137이 핵무기나 원자력 발전소 사고에서 무향 무취 무색의 방사능이 되었을 때, 이 작은 알칼리 금속이 참혹한 무기로 탈바꿈되어 인류를 얼마나 무참하게 살상하는지를 유감없이 보여주는 작품이다. 만화가 크로시는 과학이 문명의 진보라고 맹신하는 눈먼 과학자와, 핵을 돈벌이 무기로 삼은 미친 국가에 의해서 자행된 나치의 유대인 대학살, 미국의 히로시마 피폭, 체르노빌 원전사고에 대한 처참한 민낯을 냉혹하게 고발했다. 이 작품은 2001년 프랑스 의회 선정 '청소년 도서 부분 최우수상'을 받았다.

이 만화의 재미는 바로 이것!

인류가 편하자고 만든 과학의 산물이 어떻게 인류를 최악의 비극으로 몰아넣는지를 강렬한 이미지로 보여준 이 만화는 독특한 스토리 전개 방식을 갖고 있다. 만화가는 현대사에서 가장 참혹한 사고를 담은 다큐멘터리 영상물을 독특한 고딕적인 그림체로 작업했다. 각 사건과 연관

이 있거나 목격한 사람들의 인터뷰를 내레이션으로 활용하면서, 만화는 더욱 사실성을 갖춘 르포 저널리즘이 된다. 이 만화의 첫 번째 재미는 다큐멘터리 방식을 도입함으로써 르포만화에 영화적 연출미와 저널리즘의 사실성을 모두 부여했다는 데 있다.

이 만화의 두 번째 재미는 다큐멘터리 영상물을 보는 주인공인 젊은 여기자의 시선과 반응에 있다. 뉴욕이 내려다보이는 고급 고층 빌딩의 작업실, 늘씬한 몸매에 세련된 헤어스타일, 고급스럽고 모던한 실내 장식, 유명한 캐릭터 인형이 가득한 방안…. 아쉬운 것 하나 없는 젊은 여기자의 눈에 비친 참혹한 역사적 사건은 그냥 밥벌이 수단이거나, 나랑 상관없는 딴 나라의 일, 그것도 오래된 일이며, 수백 번도 더 들은 지겨운 교과서 속 이야기일 뿐이다. 다큐멘터리 영상을 보는 내내 뒤척거리고 눕고 작업실을 서성이고 하품하는 젊은 여기자의 모습이 아우슈비츠에서 인증 샷에 정신이 팔린 젊은 세대(혹은 우리)들의 그것과 오버랩 된다.

이 장면이 압권이다!

정교하면서 날카롭고 섬세하면서 거친 펜 선과 회색 톤의 명암처리로 고통의 시간들을 그려낸 이 만화는, 전쟁의 이면에 숨겨진 인간의 폭력성과 광기를 냉철하지만 암울하게 비판하고 있다. 특히 만화가는 현대 과학의 결과물이 저지른 전쟁의 무서움을 고발하면서, 강대국이 저지른 전쟁을 선의의 전쟁으로 약소국이 일으킨 전쟁을 악의의 전쟁으로 호도하는, 또한 전쟁을 돈벌이로 이용하는 현대 뉴스의 야비한 두 얼굴을 은근히 풍자하고 있다.

권력에 시녀가 된 뉴스는 재미와 오락이라는 빌미로 전쟁과 학살, 그리고 테러 장면을 고스란히 노출하는 드라마와 영화에 대해 유연한 반면, 폭력성이 없는 포르노그래피나 소수성애자에 대한 문제를 여전히 종교와 도덕이라는 잣대로 거침없이 통제와 제재를 가하는 무소불위

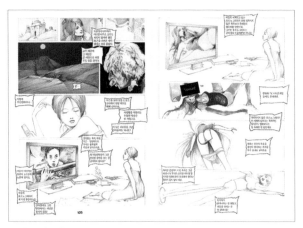

▲ 전쟁보다 포르노그래피를 단속하고 검열하는 사회 ⓒ현실문화

의 미디어가 되었다.

　공권력의 무참한 폭력은 정당하지만 포르노그래피 예술은 부도덕하며, 전기톱에 모가지가 잘려 나가는 장면은 재미를 위해 필요하지만 남녀가 애정을 나누는 장면은 검열되어야 하며, 총기의 자유로운 판매는 합법이지만 동성 간의 사랑은 불법이며, 영화 속 폭력적인 욕은 양념으로 인정하지만 사회를 비판하는 언행은 검열되어야 하며, 텔레비전에 비친 약자에 눈물을 흘리지만 내 주변의 노인에겐 무신경하다. 이렇게 우리는 매일매일 미디어화된 가짜 감정에 속고 있다. 끝으로 이 만화는 우리에게 조용히, 하지만 단호하게 묻는다.

　"이 세상에 정의와 휴머니티란 과연 존재하는가?"

X

제1차 세계대전의
공중전이 생생하게 살아나다

〈에델바이스의 파일럿〉, 얀 & 로맹 위고

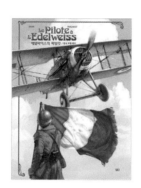

이야기 속으로

1917년, 미국 어느 마을. 가업으로 이어오던 목장을 잃어버린 카우보이 블레인 롤링스는 희망과 열정마저 포기한 채 무료하게 살고 있었다. 우연히 극장에서 연합군 비행단 홍보영상을 본 후 그는 무작정 150만 명의 젊은이들이 죽은 제1차 세계대전의 격전지 프랑스로 떠난다. 그곳에서 그는 출신과 나이, 신분은 제 각각이지만 자신처럼 삶의 의지를 잃었거나 버림받은 미국 청년들과 함께 기껏해야 기대 수명이 6주인 미국인 최초의 전투 비행단 라파예트에 입대한다. 그들은 피로 물든 제1차 세계대전에서 복엽기 한 대에 목숨을 내맡긴 채 독일 전투대와 격전을 이겨내면서 연합군 비행단의 살아 있는 전설이 된다.

연합군 최초의 미국 전투비행단으로 제1차 세계대전에 참전한 미국

청년들의 실화를 다룬 이 영화는 영화배우 출신 영화감독 토니 빌의 〈라파예트〉(2006)다. 유럽에 일어난 전쟁 덕분에 부강해진 미국과 달리, 성격문제, 인종문제, 계급문제 등으로 조국과 가족에게서 버림받거나 소외된 미국 청년들이 오히려 타국의 처절한 전쟁터에서 영웅이 되는 에피소드도 재미나다. 하지만 이 영화의 진짜 재미는 제1차 세계전쟁에서 최초로 벌어진, 관객의 눈을 압도하는 독일과 프랑스 전투기의 공중전 장면에 있다.

미국인 전투비행단의 이름을 프랑스 혁명기의 정치가며 미국 독립전쟁에도 참여했던 프랑스 군인 마르퀴스 라파예트에서 따온 영화 〈라파예트〉가 제1차 세계대전에서 독일 전투기와의 숨 막히는 공중전과 주인공 블레인 롤링스의 프랑스 여인과의 이루지 못한 사랑을 애잔하게 다뤘다면, 영화와 같은 시대적 배경에 프랑스 복엽기와 독일 삼엽기의 공중전을 다룬 밀리터리 그래픽노블 〈에델바이스의 파일럿〉은 프랑스 파일럿들의 공중전 결투와 어느 형제 파일럿의 엇갈린 운명과 질투, 그리고 사랑을 드라마틱하게 그려냈다.

1917년 프랑스 북부의 제1차 세계대전 격전지. 치열한 지상 총격전으로 여기저기 젊은 군인들의 시체가 즐비하다. 한편 하늘에는 프랑스 황새 비행중대 전투기와 독일 에델바이스 전투기의 쫓고 쫓기는 살벌한 공중전이 치러지고 있다. 하지만 한 대의 프랑스 비행기가 동료 전투기에 공격을 퍼붓는 독일 전투기를 외면한 채 기지로 돌아온다. 공중전에서 비행기에 탄흔 하나 없이 돌아온 전투기 파일럿은 앙리 카스티약이다. 그는 겁쟁이며 바람둥이 허풍쟁이 파일럿이다.

어느 날 앙리는 파리 센강 다리에서 쌍둥이 동생 알퐁스가 짝사랑하는 여자 발랑틴의 남동생이 물에 빠지자, 물을 무서워하는 소심남 동생을 대신해서 여자의 남동생을 구해낸다. 그리고 그 공로를 알퐁스에게 넘기지만, 형 앙리는 이 사건을 빌미로 동생을 제 맘대로 이용해 먹는

▲ 처참한 지상전 위 공중전에서 만난 독일 전설적인 전투기 에델바이스 ⓒ길찾기
▼ 앙리와 알퐁스 형제의 악연이 시작된 센 강의 다리 사건 ⓒ길찾기

다. 결국 이 센강 사건은 형제에게 엇갈린 삶을 선사하는 계기가 된다. 여전히 앙리는 독일의 전설적 전투기 에델바이스와의 격전에서 매번 줄행랑을 쳐 목숨을 구하지만, 정작 지상에 돌아와서는 사람들에게 프랑스 최고의 파일럿이라 젠체하며 허풍을 떤다.

바람둥이 앙리는 동생으로 분장해서 화가인 아버지의 누드 모델인 집시 여자 발부르가를 성적으로 농락하는 것도 모자라, 죽은 어머니의 반지를 훔친 누명을 그녀에게 뒤집어씌운다. 이에 격분한 발부르가는

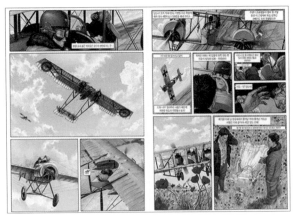

▲ 군법을 어기면서까지 비행기에 태운 여자가 죽는다 ⓒ길찾기
▼ 예언대로 돌 심장을 가진 니케 동상과 충돌하는 앙리 ⓒ길찾기

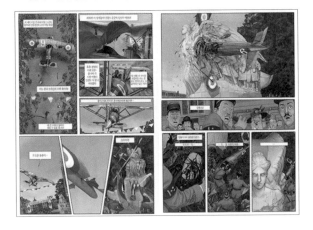

앙리에게 "돌 심장을 가진 여자에게 죽임을 당할 것이다"라는 저주의
예언을 남기고, 한편 자신을 위기에서 구해준 알퐁스에게는 "물에 빠져
죽을 수 있으니 조심해라"라는 염려의 안부를 남긴 채 떠난다.

　비가 내리고 안개가 자욱한 어느 날, 앙리는 복엽기를 이끌려고 하늘
로 날아오른다. 그곳에는 이미 독일 전투기 에델바이스가 기다리고 있
었다. 두 전투기는 치열한 공중전을 벌이고 드디어 에델바이스는 앙리

의 복엽기에 의해 격추당한다. 진짜 영웅이 된 앙리, 그런데 그는 앙리가 아닌 동생 알퐁스였다. 군법을 어기면서까지 비행기에 태운 여자가 죽는 사건이 발생하자, 알퐁스는 센강 사건으로 형에게 진 빚을 갚기 위해서 그 죄를 뒤집어썼다. 결국 알퐁스는 파일럿에서 전차병으로 파면 당한 것도 모자라 에델바이스와의 단판에 형 대신 나가게 된 것이다.

파일럿 형은 살기 위해 동생 행세를 하면서 전차병이 되었고, 동생은 형에게 진 빚 때문에 형 행세를 하면서 다시 파일럿이 되어 하루하루 목숨을 건 공중전을 이어간다. 알퐁스는 또 한 번 에델바이스와의 격전에서 승리를 거두지만, 비상착륙한 비행기가 물에 빠지면서 죽음에 직면하게 된다. 한편 앙리는 1919년 7월 14일 종군 기념행사장에 비행기를 도심에서 몰다 돌풍에 휩쓸려 승리의 신 니케 동상에 부딪힌다. 집시 여인 발부르가의 예언처럼 이 형제의 서로 바뀐 역할이 과연 그들의 운명마저도 바꿀까.

제1차 세계대전에서 세계 최초로 벌어진 전투기들의 공중전과 형제의 엇갈린 운명이 만든 복잡다단한 사건을 화려하게 그려낸 그래픽노블《에델바이스의 파일럿》은 미국인 감독의 시각에서 그려낸 할리우드 블록버스터 영화 〈라파예트〉의 영웅 이야기와 달리, 전쟁의 피해 당사자인 프랑스인 만화가의 손에서 회화적으로 표현되었다. 또한 부강한 조국에서 버림받은 미국 청년들이 전쟁터에서 영웅이 되는 과정을 이야기하는 영화의 직선적 스토리 라인과 달리, 이 그래픽노블은 앙리와 알퐁스 형제의 뒤바뀐 운명에 대한 미스터리를 현재와 과거를 넘나드는 스토리 라인으로 풀어냄으로써 소설적 재미를 더했다.

이 만화의 재미는 바로 이것!

이 그래픽노블의 첫 번째 재미는 우리나라에서 정말 보기 힘든, 하지만 남자라면 한 번쯤 가슴 벅찬 로망으로 느끼는 밀리터리 만화, 특히 전

투기 공중전 만화의 진수를 보여준다는 데 있다. 더 나아가 제2차 세계대전에서 독일 히틀러의 비행기와의 결전을 다룬 영화나 만화는 자주 볼 수 있었던 것과 달리, 비행기의 역사에서 첫 전투기인 프랑스의 복엽기와 복엽 폭격기, 독일의 삼엽기가 하늘에서 벌이는 기상천외한 전투 장면을 그래픽노블로 보는 것만으로도 크나큰 재미가 아닐 수 없다.

이 밀리터리 그래픽노블의 두 번째 재미는 단연코 독자의 눈을 압도하는 영화 같은 연출과 회화 같은 그림, 그리고 철저한 고증으로 탄생된 사물의 사실성에 있다. 공군의 아들로 태어나 17살에 비행기로 프랑스 하늘을 제 집처럼 누비고 다닌 만화가의 이력에서 볼 수 있듯, 그는 복엽기의 바퀴 하나, 문양 하나, 실내 운전석의 장치 하나, 심지어 나사의 위치 하나까지도 완벽하게 고증하여 세밀한 그림으로 표현해냈다. 그 덕분에 20세기 초 프랑스 사람들의 일상과 복장, 그 시절의 파리 센강의 모습, 프랑스 격전지의 풍경, 하늘에서 벌어지는 공중전 장면, 하늘에서 내려다 본 산과 들, 도시의 풍경, 군인들의 복장과 액세서리, 전차의 손잡이 하나하나까지도 마치 영화를 보는 것처럼, 아니 영화보다 더 생생하다.

이 장면이 압권이다!

이 밀리터리 그래픽노블에서 압권은 알퐁스가 독일의 전설적인 전투기 에델바이스와 박진감 넘치는 공중전을 벌이는 장면이 아닐 수 없다. 경계 없는 창공에서 상대를 쫓고 또 다시 상대에게 쫓기는 일을 무수히 반복하면서 두 전투기는 넓은 하늘이 좁은 링처럼 여겨질 정도로 피를 말리는 추격전을 벌인다.

중세의 기사들이 철갑옷을 입고 거대한 창을 휘두르는 기마전을 벌였다면, 제1차 세계대전의 이 신세대 기사들은 창공에서 비행기에 온몸을 내맡긴 채 낙하산도 무전기도 없이 총 하나에 목숨을 건 처절한

▲ 독일 전설의 전투기 에델바이스와 공중전 장면 ⓒ길찾기

죽음의 결투를 벌인 것이다.

　특히 만화가는 급회전하는 삼엽기, 구름 뒤에 숨었다 나타나는 복엽기, 총격을 퍼붓는 알퐁스, 두 조종사의 심리 등 긴장감 넘치는 공중전 장면을 생생하게 포착하기 위해서 칸의 크기와 배열을 다양하게 활용하는 연출방법을 택했다. 그래서 이 그래픽노블은 비록 2차원 평면의 종이 위에 그려졌지만 3차원 영화보다 더 실감나게 독자의 눈을 현혹시키기에 충분한 흡입력을 갖고 있다.

26
✕
간질이 가져온
가족의 불안과 절망을 예술로 승화시키다

〈발작〉, 다비드 베

이야기 속으로

미국의 어느 평범하고 행복한 가정. 하지만 어느 날 막내 아들 로비가 간질(뇌전증)로 쓰러지면서 평온하던 가정은 혼란에 빠지고 만다. 병원 치료에도 불구하고 로비의 간질 증세는 더욱 악화되고, 약의 부작용으로 아들은 제대로 자지도 먹지도 못하면서 극도의 흥분상태에 이르면서 급기야 온몸이 뻣뻣해지면서 발작을 보인다. 설상가상 남편의 이직으로 의료보험혜택마저 받지 못하게 되자, 엄마 로리는 직접 간질병을 공부하고 아들을 위해 동분서주하지만 현대 의학의 약물 및 수술 요법과 자연치유의 하나인 케톤 식이요법 사이에서 고민을 한다.

 이것은 간질을 앓고 있는 아들의 치료를 위해 혼신을 다하는 엄마 로리의 모성애를 다룬 영화 〈사랑의 기도〉(1997)의 이야기다. 이 영화

는 〈총알 탄 사나이〉와 〈무서운 영화〉로 우리에게 알려진 감독 짐 에이브러햄스의 초창기 작품으로 소아간질을 앓은 아들 찰리의 실화를 바탕으로 제작된 것이다. '환자들에게 해를 입히지 않을 것을 최우선으로 한다.'라는 히포크라테스 선서의 한 구절에서 제목을 딴 이 영화는 간질에 대한 미국 사회의 편견과 현대 의학의 맹목적 치료 시스템에 대한

▲ 뇌를 분석해서 병의 원인을 찾는 현대 의학 L'Ascension du Haut Mal ©2011, David B. & L'Association. All rights reserved.
▼ 큰 아들의 간질병을 낫게 하기 위해 대체의학을 택하는 가족 L'Ascension du Haut Mal ©2011, David B. & L'Association. All rights reserved.

한계, 그리고 그런 시스템에서 병에 속수무책일 수밖에 없는 보호자의 무기력을 의미심장하게 풍자하고 있다.

간질 치료법으로 과학적인 현대 의학보다 비과학적인 식이요법의 손을 들어준다는 평가를 받았음에도 불구하고, 영화 〈사랑의 기도〉에서 아들의 병으로 한순간 풍비박산 돼버린 가족관계와 그 병을 혼자서 대처해야만 하는 엄마의 처절한 투쟁은 공감대를 넘어 감동을 불러일으킨다. 한편, 만화 〈발작〉도 어느 날 갑자기 찾아온 큰 아들의 간질로 풍전등화에 놓인 가족의 안타까운 현실과 병 치료를 위해 온 가족이 희생을 감내해야만 하는 처지, 심지어 미신까지 신봉하게 되는 투병기를 환상적인 그림과 몽환적인 스토리로 풀어낸다.

그리스 신화와 중세의 판타지 전쟁 그리고 정복 이야기를 좋아하는 피에르 프랑수아의 가족. 하지만 어느 날 두 살 위인 형 장 크리스토프가 갑자기 정신을 잃고 머리를 벽에 부딪치는 사건이 발생하면서 단란했던 가족에 균열이 생기기 시작한다. 큰 아들의 병은 어느 순간 제 정신을 잃고 발작 증세를 일으키는 간질이다. 때와 장소를 가리지 않고 반복되는 큰 아들의 간질 증세는 주변 친구와 이웃 들에 의해 과장되고 왜곡되어 갔으며, 어느 새 큰 아들은 프랑스인들이 멸시하고 경계해야 할 대상인 제2의 모하메드가 돼 버렸다.

막막하기만 엄마는 뇌질환 전공 교수에게 큰 아들의 치료를 맡겨보려 하지만, 간질을 뇌종양의 하나쯤으로 수술만이 왕도라는 성의 없는 결론을 내리는 현대 의학의 진단 방식과 수술 부작용에 못내 불안감을 느낀다. 그래서 가족은 일본식 대체의학인 매크로바이오틱에 희망을 걸어보기로 결심하면서, 크리스토프는 물론 가족 전체가 매크로바이오틱 공동체에 들어가 구성원들과 함께 생활하면서 육체적·정신적 치료를 받는다. 크리스토프의 간질 증세는 눈에 띄게 줄었지만, 공동체 안에는 바깥세상과 다를 바 없는 시기와 질투, 편법, 강요, 장삿속이 여

▲ 형의 간질이 자신에게도 옮을 것을 염려하는 피에르의 심리 상태 L'Ascension du Haut Mal ⓒ2011, David B. & L'Association. All rights reserved.
▼ 그로부터 십여 년 후 정신병을 앓게 된 크리스토프의 망상 L'Ascension du Haut Mal ⓒ2011, David B. & L'Association. All rights reserved.

전히 도사리고 있었다. 그래서 어느 날 가족은 병을 스스로 이겨내기로 결심하고 공동체를 떠나게 된다.

다시 뜬금없이 찾아온 불청객, 형의 간질 증세. 급기야 동생 피에르는 형 크리스토프의 간질에 대한 두려움을 느끼고 자신은 물론, 여동생까지 전염되어 간질을 앓게 되지 않을까, 혹시 간질이 집안의 유전

적 결함이나 가족사의 불운이 가져다 준 치명적인 병이 아닐까를 염려하며 노심초사한다.

그러다 보니 거짓말도 하고 사사건건 동생들과 충돌을 빚는 형이 못마땅하고, 버럭 화를 내는 형과 주먹다짐까지 할 지경까지 이른다. 엄마와 아빠는 형의 치료를 위해서 부두교 같은 미신에 빠지기도 하고, 다시다른 대체의학을 찾기에 남은 형제를 돌볼 정신조차 없다. 이 세상 사람들은 두 부류밖에 없다. 이 가족에게 편견과 살기만 가지고 있거나, 아니면 이 가족의 절박함을 이용해서 등쳐 먹거나. 현대 의학도 대체의학도 여전히 속시원한 해결책을 선물하지 못한다.

그렇게 흐르는 세월만큼 크리스토프의 간질은 강박, 폭력, 분노, 살의, 망상 등 정신착란이라는 새로운 국면으로 이어졌다. 가족에게조차 조절하지 못하는 크리스토프의 폭력은 현대의학의 약물로써 강압적으로 통제될 수밖에 없게 되었다. 십여 년이 지난 후 크리스토프의 모습은 몰라보게 달라져 있다. 온몸은 상처투성이에다 비만으로 여러 병을 앓고 있고, 앞니들은 다 빠지고 얼굴은 이리저리 일그러져 있다. 설상가상 형은 마치 신내림을 받은 예언자처럼 세상 모든 일이 자신의 중심으로 움직인다고 망상한다.

만화 〈발작〉은 간질 발작을 앓고 있는 아들을 둔 한 가족의 이야기로, 병을 극복하기 위해서 미신까지 믿고 따랐던 가족들의 노력과 고통, 고단한 삶의 여정을 환상적이면서도 사실적으로 그려냈다. 그래서 이 작품은 가족이지만 정말 가족이고 싶지 않은, 물리적으로나 정신적으로나 분열해가는 현대 가족의 이중적 심리를 내밀히 묵시하게 만드는 심리만화다.

이 만화는 앙굴렘 국제만화 페스티벌에서 시나리오 상, 이그나츠 상 작가상을 받았으며, 〈퍼블리셔스 위클리〉에서 "지금까지 발표된 가장 위대한 그래픽노블 중 하나"로 평가 받았다. 또한 프랑스 시사주간지 〈렉스

프레스〉가 2012년 선정한 세계 50대 만화 가운데 8위에 오르기도 했다.

이 만화의 재미는 바로 이것!

이 만화는 프레데릭 페테르스의 〈푸른 알약〉과 마르잔 사트라피의 〈페르세폴리스〉 등이 영향을 받았을 정도로 유럽 만화사에서 자전적 만화의 새로운 지평을 연 걸작으로 평가받고 있다. 그래서일까, 이 만화를 제대로 이해하려면 스토리만큼이나 만화가의 주술적 판타지 성향이 짙은 표현력에 주목해야 한다. 그런 점에서 이 만화의 최고 재미는 만화가의 기상천외한 표현력을 유감없이, 그리고 압도적으로 즐기는 데 있다.

　형의 간질과 자신에게도 닥칠지 모르는 간질에 대한 불안 심리를 가족사의 정신적·육체적 DNA라는 관점에서 풀어낸 만화가는 강박증, 뇌의 운동, 미신의 환상, 외로움의 절박함, 악마의 모습, 신화 속 전쟁, 꿈과 현실의 혼란, 토테미즘의 주술 등을 독보적이며 기발한 상상력을 동원해서 환상적이면서도 철학적으로, 여기서 사실성마저 잃지 않은 이미지로 그려냈다.

　만화는 의미 기호로 표현된 문자와 달리, 추상적 상징과 비유를 구체적 이미지로 그려내야 하는 시각예술이다. 문자로 표현된 악마의 형상은 사람마다 제각각일 수 있다. 반면, 만화는 악마의 형상은 물론, 인간의 혼란스런 내면심리마저도 구체화된 자기만의 이미지 기호로 재해석해내야 한다. 여기에는 만화가의 상상력에 대한 내공이 우선 필요하다.

　그 다음, 이 상상력을 어떻게 구체화와 현실화를 시킬 것인가에 대한 고민이 따른다. 이 현실화된 이미지가 독자들의 공감을 얻어야 한다. 그만큼 지난한 노력이 따르는 작업이다. 그런 점에서, 이 이야기를 그려내기까지 20년이 걸렸다는 다비드 베의 정신적 상처와 예술적 내공이 한 데 어우러져 탄생한 이 만화는 우리를 "만화는 최고의 종합예술이다"라는 명제에 한 걸음 더 다가가게 만든다.

이 장면이 압권이다!

단란했던 가족에 어느 날 닥친 큰 아들의 간질. 한 번쯤 가족 가운데 한 사람이라도 큰 병을 앓아본 경험을 해본 사람들은 이 순간이 병을 앓고 있는 당사자는 물론, 가족 전체에게 절체절명의 위기라는 걸 공감하게 된다. 그 병을 치료하는 과정은 이 만화의 주인공 피에르가 광적으로 집착했던 전쟁이나 다를 바 없다. 이 전쟁터에서 이기기 위해서 무기도 필요하고 전략과 전술도 필요하다. 그런데 병에 익숙하지 않은, 그리고 훈련도 제대로 해보지 못한 가족에겐 총알 하나도, 거창한 전략과 전술도 전무하다.

믿을 건 현대 의학의 총아인 병원밖에 없다. 하지만 현대 의학이 전혀 도움이 되지 않았다면, 결국 가족은 총알도 없이 무턱대고 전쟁터가 나가야 하는 병사처럼 멘탈 붕괴의 수렁에 빠지고 만다. 결국 믿을 건 무수히 떠도는 근거 없는 신비주의와 대체의학뿐이다. 시쳇말로 지푸라기 하나라도 잡을 요량으로 미신까지 맹신하며 병과 힘겨운 싸움을 벌이는 만화 속 가족의 비이성적인 민낯은 결코 우스꽝스런 코미디가 아

▲ 병과 싸우는 가족의 지난한 싸움을 혼란으로 비유한 장면 L'Ascension du Haut

방구석 그래픽노블

님을 절감한다. 이처럼 병 앞에서 심리적 혼란을 느낄 수밖에 없는 가족의 절박한 처지를 절묘하게 표현한 장면이 여기다.

형의 병 때문에 피해를 입어야 하는 가족들. 그런 형을 도저히 용서할 수 없지만 가족이라는 굴레는 그런 것마저 감수하고 사랑으로 감싸 안으며 치유에 노력해야만 한다. 그것이 가족의 의무다. 그럼에도 동생 피에르의 머릿속은 혼란스럽다. 자신에게도 닥칠지 모르는 형의 병, 하지만 그냥 형의 병을 좌시할 수 만도 없다. 너도 나도 자신의 치료 방식이 옳다고 말들 하지만 그 어디에도 이렇다 할 만한 뾰족한 정답도 없다. 과연 누구를 믿을 것인가, 과연 무엇을 행할 것인가? 혼란과 혼돈만이 거듭될 뿐 여전히 제자리걸음이다. 아니, 뒷걸음질만 친다. 그렇게 손 놓고 지쳐가는 사이, 형의 병은 깊어가고 형과의 화해의 길은 요원하기만 한데…

㉗

×

무지한 미래인이
파괴된 루브르박물관에 도착했다

〈빙하시대〉, 니콜라 드 크레시

▲ 〈빙하시대〉 표지. ⓒ열화당

이야기 속으로

인류 문화유산의 보고며 세계 최고의 미술관인 프랑스 파리의 루브르 박물관. 어느 날 밤 루브르 박물관의 큐레이터 자크 시니에르가 괴한에 의해 총격 암살을 당한다. 이 사건의 유력한 용의자로 지목 받은 하버드 대학 기호학 교수 로버트 랭던과 그를 돕는 암호해독 전문 비밀요원 소피 뇌브는 이 살인사건을 파헤칠수록 레오나르도 다빈치의 작품에 숨겨진 예수의 성배 전설 수수께끼에 휘말리게 된다. 수수께끼는 더 깊은 미궁 속으로 빠져들지만, 로마 가톨릭 교회가 수천 년 동안 자행한 암살과 학살 그리고 종교전쟁이 인간인 예수를 신성화하기 위한 추악한 술책이었음이 서서히 폭로된다.

성배 전설의 미스터리를 파헤치는 과정에서 드러난 진실들(?). 예수는

인간이었으며 막달라 마리아가 예수의 아내로 예수의 딸 '사라'를 낳았으며, 더 나아가 예수의 혈통이 지금까지도 이어져오고 있다는 가설을 드라마틱하게 꾸민 이 작품은 전 세계 44개 국어로 번역되어 6000만 부라는 경이로 판매를 보인 댄 브라운의 미스터리 소설 〈다빈치 코드〉를 할리우드 감독 론 하워드가 영화화한 것이다.

종교적 진리를 왜곡한 이단이라는 혹독한 비난에도 불구하고, 이 영화(소설)의 스토리라인과 캐릭터들이 던지는 의미심장한 대사들은 '과거의 역사적 기록을 어떻게 재해석할 것이며 그 기록에 과연 정의와 진실은 존재하는가' 라는 심오하면서도 본질적 물음을 던진다는 점에서 허황된 판타지로만 치부할 수 없다.

레오나르도 다빈치의 작품에 담긴 상징과 기호를 풀어내면서 가톨릭 교회에 숨겨진 거대한 음모를 파헤친 영화 〈다빈치 코드〉에서 루브르 박물관은 무수한 예술작품의 집합체라는 단순 공간의 개념을 넘어 살인사건의 발단과 해결 실마리, 더 나아가 예수의 생애 논쟁에 대한 단초를 제공하는 이야기 플롯의 핵으로 작용한다.

한편 만화 〈빙하시대〉는 환경오염의 대재앙 이후 역사 기록이 모두 사라진 빙하시대에 다행히 살아남은 미래인이 루브르 박물관을 발견하면서 벌이는 해프닝을 위트와 판타지로 풀어낸 작품으로, 루브르 박물관에 대한 문화사적 가치를 엿볼 수 있다.

환경오염에 따른 천재지변으로 멸망한 세상에는 온통 눈과 얼음, 그리고 냉혹한 추위뿐이다. 차디찬 대지 위에서도 살아남은 미래인들에겐 과거 인류에 대한 역사를 가늠해볼 만한 어떤 것도 남아 있지 않다. 가도 가도 끝없는 눈보라 사막만이 그들을 기다린다. 하지만 이들에게 냄새만으로 과거의 역사는 물론, 그 시대의 문화, 심지어 그 이면에 숨겨진 심리까지 꿰뚫는 돼지와 개를 닮은 미래형 동물 헐크가 있다. 미래인들은 헐크를 앞세워 어딘가에 남아 있을 과거 인류들의 흔적을 찾아 나선다.

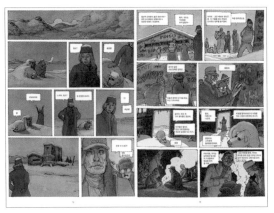

▲ 빙하시대의 인류가 처음 발견한 과거의 건축물 ⓒ열화당
▼ 눈 덮인 땅에서 솟아 오르는 거대한 루브르 건물 ⓒ열화당

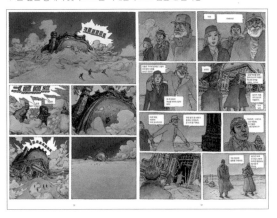

추위와 피곤함을 이겨내며 탐사를 이어가던 어느 날. 헐크는 오래된 곰팡이와 석회암 냄새에 이끌려 지하 동굴에 들어선다. 그곳에서 그는 2000년의 것으로 보이는 유로 동전을 발견하면서 이것이 심상찮은 건물임을 직감한다. 한편 헐크를 잃어 방황하던 탐사대 앞에 갑자기 기괴한 건축물이 얼어붙은 땅 속에서 솟아오른다. 그토록 기다리던 과거 인류의 역사를 발견했다는 기쁨도 잠시, 그 건축물 안에 가득한 그림들은

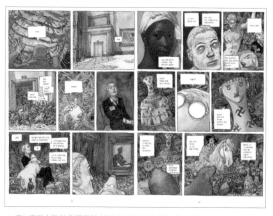

▲ 루브르미술관의 작품들이 살아나 서로 이야기를 나눈다 ⓒ열화당
▼ 땅 속으로 사라지는 루브르 건물과 자유를 찾아 달려가는 작품들 ⓒ열화당

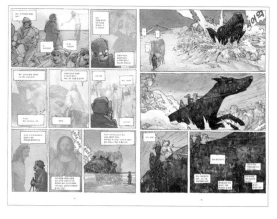

난생 처음 본 것들로 대체 누가, 왜, 어떤 이유로 그렸는지 알 길이 없다.

탐사대와 따로 떨어진 헐크는 건물 안에서 길을 잃고 이리저리 헤매다, 조각상이 가득한 회랑에 도착한다. 그런데 헐크가 문득 수상한 기운을 느끼는 그 순간, 갑자기 악마 조각, 소머리 조각, 이집트 미라, 심지어 그림 속 인물들이 살아나서 움직이고 대화를 나누는 게 아닌가. 이들은 자신들과 얽힌 역사와 문화적 가치를 헐크에게 수다 떨기에 정

신없다. 비로소 헐크는 이 기괴한 건축물이 수만 년 동안 과거 인류 역사의 흔적을 보관한 박물관, 루브르임을 알게 된다.

인류가 저지른 환경오염으로 대재앙이 들이닥쳤을 때, 겨우 살아남은 인간들은 문화유산의 최고 보고로 자처하던 박물관을 내팽개친 채 남쪽으로 피신했다. 그렇게 루브르와 예술작품들은 인간들에게서 버림을 받았다가, 미래인들에게 숨겨두었던 자신의 모습을 다시 드러냈다. 하지만 루브르 박물관은 지하의 균열로 서서히 무너져 내려 얼음 속 깊숙이 또 다시 묻힐 위기에 처한다. 작품들은 헐크의 도움을 받아서 개의 형상을 이루면서 세상 밖의 자유를 찾아서 멀리 떠난다.

루브르 박물관과 만화출판사 퓌튀로폴리스의 공동기획으로 창작된 만화 〈빙하시대〉는 제목과 어울리지 않게, 과거 인류 문화의 자료가 모두 사라진 대재앙 이후 시대에 미래인들이 루브르 박물관을 발견하고, 그 안에 보관되어 있는 예술작품을 자신들만의 잣대로 재단하고 해석하고 판단하는 유머러스한 이야기를 담고 있다. 위트와 유머라는 만화적 재미는 물론, 만화가의 기상천외한 상상력과 회화적 필치가 돋보이는 이 만화는 '갇힌 공간인 박물관의 의미는 무엇이며, 아울러 역사는 어떻게 해석되는가' 라는 묵직한 주제를 던져준다.

이 만화의 재미는 바로 이것!

루브르 박물관의 유물과 예술작품들이 세계 인류문화사를 공시적·통시적으로 이해할 수 있는 중요한 키워드인 것은 당연하다. 그럼에도 불구하고 루브르 박물관에 대한 평가가 여전히 논쟁거리가 되는 이유는 그것들이 자발적으로 모인 것이 아니라, 제국주의의 침략과 약탈이 만든 결과물이기 때문이다.

1790년대 몰락한 귀족이나 교회에서 징발한 수집품의 전시를 시작으로 본격적인 박물관 역할을 담당했던 루브르는 나폴레옹의 제국주

의를 거치면서 이집트와 아프리카 등에서 약탈된 수많은 유물들을 전시하면서 세계 문화유산의 보고라는 명성을 얻게 되었다. 그래서 루브르 박물관의 정체성은 약탈자와 약탈당한 자에 따라 정반대로 갈라질 수밖에 없다.

그런 점에서 이 만화의 재미는 루브르 박물관의 가치를 좀 다른 시각에서 주목하고 있다는 데 있다. 만화는 '세계 멸망 이후 루브르 박물관이 과거 역사에 대해 무지한 미래인들에게 발견되었다면 루브르 작품들의 의미와 정체성은 어떻게 평가될까' 라는 만화가의 조금은 황당하고 조금은 재기발랄한 상상에서 탄생되었다.

많은 지식과 독서에도 불구하고 루브르 작품들 앞에서 전적으로 무지함을 느꼈다는 만화가는 루브르 박물관의 유물과 예술작품들을 단순히 -타자로서의- 전리품으로만 취급하지 않았다. 짧게는 수천 년, 길게는 수만 년 동안 내려온 유물과 예술작품 들이 어느 날 갑자기 어둡고 좁은 박물관에 갇혀 지내야 했던 억울한 사연을 풀어 놓는다.

인간들이 그러하듯이. 결국 개의 이미지로 형상화된 과거의 문명은 스스로 자유를 찾아 인간의 곁을 떠난다. 인간이 만들었지만 그들은 결코 인간의 소유가 아니었던 것이다. 루브르 박물관은 프랑스의 소유이지만, 그 속에 담긴 유물과 예술작품, 그리고 그들의 정신세계는 모든 인류의 공유물이다.

이 장면이 압권이다!

만화가 크레시의 독특한 상상력이 환상적으로 표현된 이 만화는 루브르 박물관과 거기에 진열된 작품에 대한 유쾌한 흥미를 불러일으키기도 하지만, 한편으론 머리 아픈 고민도 함께 안겨준다. 이유는 만화를 읽다 보면, '지금의 역사 기록은 과연 정당한 것이며 객관적인가' 라는 역사의 정의론에 우리는 한 발짝 다가서기 때문이다.

▲ 루브르 박물관의 작품들을 임의대로 배열하여 역사를 짜 맞추는 미래인 ⓒ열화당

E. H 카는 〈역사란 무엇인가?〉에서, 역사를 "현재와 과거의 끊임없는 대화"라고 정의하면서 그 대화의 주체자인 역사가의 상상력이 만든 결과물로 설명했다. 결국 역사는 객관적인 것이 아니라 역사가의 상상력에 기반을 둔 해석놀이인 셈이다. 어쩌면 역사는 역사가가 쓴 소설일지도 모를 일이다.

이 만화의 가장 압권 장면은 과거의 역사와 미술사에 무지했던 미래인들이 루브르 박물관에 걸린 예술작품을 보면서 해석의 상상력을 무한대로 펼치는 데 있다. 시대의 전후도 알 수 없는 예술작품들을 제멋대로 나열하여 역사 판타지 소설을 쓰는 미래인.

들라크루아를 루브르의 주인으로, 그리스 신화에 나오는 반인반수를 유전자 조작이 만든 돌연변이로, 하늘을 나는 살찐 천사를 공중부양력을 가진 아이로, 옛날에는 모두 호수 위에 도시를 지은 걸로, 홍수로 바다의 괴물이 육지에서 득세했다고 해석한다. 가히 오류투성이의 역사관이지만, 미래인들에게 나름 논리적인 추론이 아닐 수 없다. 그들에게는 과거를 읽을 수 있는 미술사도 도상학도 존재하지 않으니까 말이다.

아마도 지금 우리도 루브르 박물관에 있는 유물과 예술작품들을 우

방구석 그래픽노블

리 입맛대로 고르고, 우리가 잘 안다고 자만하며, 알량한 지식대로 재단하고 해석하고 그것들을 짜깁기 하면서 판타지 역사소설을 쓰고 있는 것은 아닐까. 심지어 자신이 알고 있는 게 전부인 양, 다른 의견을 무참히 부숴버리고 있는 것은 아닐까. 영화 〈다빈치 코드〉에서 '예수는 인간이었다'는 결론을 내리고 역사를 거기에 짜 맞추기 위해서 살인마저도 불사했던 영국 역사학자 레이 티빙처럼 말이다. 만화 속 미래인은 무지해서 순수했지만, 우리는 너무나 많이 알기에 사악한지도 모른다.

비틀즈, 그 화려한 이름 뒤의
비극적인 사랑 이야기

〈베이비스 인 블랙〉, 아르네 벨스토르프

▲
〈베이비스 인 블랙〉 표지 ⓒ거북이북스

이야기 속으로

잉글랜드 북서쪽 머시강 하구에 자리 잡은 항구도시 리버풀. 리버풀은 19세기 영국 식민지 시대에는 노예무역 덕분에, 20세기 산업화 시대에는 공산품을 거래하는 최대 무역항으로서, 제2차 세계대전에는 미국의 전쟁물품을 운반하는 관문으로서 상업적 전성기를 누렸다. 하지만 종전 후 전쟁의 상흔만이 남은 가난한 도시로 전락하면서 영국 역사에서 잊힐 뻔했다. 1959년, 다섯 명의 기상천외한 로큰롤 키즈가 나타나기 전까지는 말이다.

리버풀 미술대학에서 신세대 화가로 촉망받던 스튜어트 서트클리프는 친구 존의 끈질긴 회유로 미국 로큰롤과 컨트리 음악에 빠져 있던 한 밴드의 베이스 기타리스트가 된다. 여러 클럽을 전전하며 노래했

방구석 그래픽노블

던 이 당돌한 영국 촌놈들은 1960년 8월, 무작정 독일 최고의 유흥도시 함부르크로 건너가 일생일대의 승부를 건다. 하지만 청운의 꿈을 안고 온 그들을 기다리고 있었던 것은 허름한 스트립 클럽에서의 주 30시간이라는 살인적인 공연, 지저분한 침대와 식은 빵, 그리고 불확실한 미래뿐이었다.

누적된 피로를 각성제로 달래고 버티면서 그들은 점잔 빼고 무게 잡는 독일인들 앞에서 로큰롤을 불러야만 했다. 그러다 스튜어트는 우연히 친구를 따라 카이저켈러 클럽에 놀러 온 독일 사진작가 아스트리트 키르허와 운명적인 사랑에 빠지게 된다. 이를 계기로 밴드에 집중하지 못하게 된 스튜어트는 다른 멤버인 폴과 마찰이 생긴다. 당시 미성년자였던 조지의 나이 문제와 폴의 방화혐의 사건으로 밴드 멤버들이 다시 영국으로 가야 했을 때, 스튜어트는 재능도 없고 의욕도 안 나는 음악 대신 화가의 길과 사랑을 택하면서 함부르크에 남는다. 다섯 명이었던 밴드의 멤버는 비로소 네 명이 된다.

영국 감독 이안 소프틀리의 영화 〈백비트〉(1993)는 세기적인 록그룹 '비틀즈'가 더벅머리 로큰롤 키즈였던 무명 시절부터 로큰롤의 본고장 미국에 진출하기까지의 좌충우돌 이야기를 다루고 있다. 이 영화의 재미는 1980년 팬의 총에 맞아 숨지면서 전설이 된 존 레논이나 현재 세계 최고의 음악부자인 폴 매카트니가 아닌, 존 레논의 친구이자 비틀즈 초기 멤버인 베이스 기타리스트 스튜어트 서트클리프와 그의 애인인 독일 사진작가 아스트리트 키르허의 비극적인 사랑 이야기를 다루고 있다는 데 있다.

독일 만화가 아르네 벨스토르프의 만화 〈베이비스 인 블랙〉도 영화 〈백비트〉처럼 함부르크 향락가에서 공연하며 암흑기를 보내던 스튜어트 서트클리프와 아스트리트 키르허의 불꽃 같은 사랑을 소재로 한다. 다만, 영화가 세 사람(스튜어트와 아스트리트, 그녀의 남자 친구인 클라우스)의 극

적인 삼각관계 설정과 비트 있는 전개, 그리고 비틀즈 무명 시절의 뒷이
야기를 포커싱했다면, 만화는 아스트리트 키르허와의 인터뷰를 바탕으
로 창작되었기에 영국 가수이며 화가인 남자와 독일 사진작가인 여자의
시시콜콜하고 애잔한 연애사를 엿보는 잔잔한 재미가 있다.

　1960년 10월 어느 날, 초인종 소리에 이상한 꿈에서 깬 아스트리트.
늦은 밤 그녀를 찾은 사람은 친구 같은 애인 클라우스다. 그는 지난 밤
출출해서 감자튀김을 사러 유흥가를 헤매다 묘한 라이브 연주에 홀려

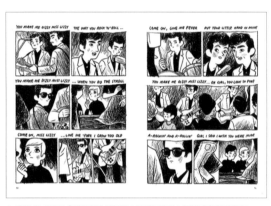

▲ 공연 중 서로를 운명적으로 알아본 스튜어트와 아스트리트 ⓒ거북이북스
▼ 스틸 사진을 촬영하는 아스트리트와 비틀즈 멤버들 ⓒ거북이북스

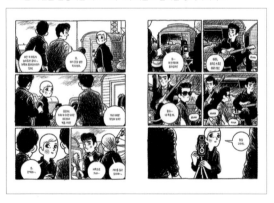

　　　　　　　　　　　　　　　　　　　　　　　　　　방구석 그래픽노블

자신도 모르게 지저분한 지하 클럽에 이끌려 간 일을 아스트리트에게 들려준다. 그곳에서 한 로큰롤 밴드의 음악에 흠뻑 취해 정신을 못 차릴 정도였다는 클라우스의 말에 호기심을 느낀 아스트리트는, 그날 저녁 카이저켈러 클럽 입구의 공연 포스터에서 비틀즈라는 낯선 이름을 처음 접하게 된다.

다섯 명의 영국 10대 밴드 비틀즈. 다른 젊은 여자들이 존과 폴을 외칠 때, 아스트리트는 짙은 선글라스를 끼고 베이스 기타를 치면서 무뚝뚝하게 서 있는 남자에게 호감을 느낀다. 연주가 끝나고 멤버들과 이야기를 나누면서, 사진작가인 아스트리트는 비틀즈의 스틸 사진을 찍기로 한다. 이를 계기로 스튜어트와 급속하게 친해진 아스트리트. 두 사람은 한적한 강가에서 서로의 사랑을 확인한다.

유명세를 타기 시작한 비틀즈는 허름한 카이저켈러 클럽을 벗어나 조건 좋은 톱텐 클럽으로 옮기게 된다. 하지만 누군가 조지가 미성년자인 것을 함부르크 경찰에 밀고하면서 비틀즈 멤버들은 위기를 맞게 된다. 설상가상으로 스튜어트가 아스트리트에게 청혼을 하던 그때, 폴과 피트가 클럽 극장에 방화를 했다는 혐의로 독일에서 추방당하고 만다. 그렇게 비틀즈는 다시 영국 리버풀로 돌아가야 했고, 스튜어트는 아스트리트와의 사랑을 선택하면서 함부르크에 남아 못다 이룬 화가의 길을 다시 준비한다.

1961년 3월, 비틀즈 멤버들은 다시 함부르크로 돌아온다. 레코드 회사에서 음반 제작을 제안받은 존은 스튜어트에게 밴드에 다시 합류할 것을 권하지만, 음악은 더 이상 자신의 길이 아니고 폴과도 삐걱대고 싶지 않다며 거절하는 스튜어트. 급기야 그는 자신의 베이스 기타마저 클라우스에게 넘기고 그림 공부에 몰두한다. 풍파 많던 멤버들의 삶이 제자리를 찾는 듯 보였지만, 갑자기 스튜어트가 수업 도중 두통과 경련으로 기절하는 일이 벌어진다. 사진 작업으로 점차 바빠지기 시작한 아

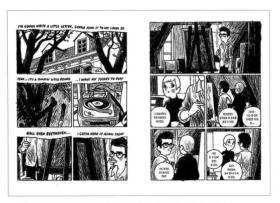

▲ 함부르크에 남아서 다시 그림에 전념하는 스튜어트 ⓒ거북이북스
▼ 스튜어트와의 헤어짐을 암시하는 아스트리트의 꿈 ⓒ거북이북스

스트리트와 두통 증세가 호전되지 않는 스튜어트. 1962년 4월 어느 날, 아스트리트는 사진 작업실에서 한 통의 전화를 받는다.

　'아스트리트 키르허와 스튜어트 서트클리프의 이야기'라는 부제가 말하듯, 이 만화는 아스트리트가 친구이자 정신적 애인이었던 클라우스의 소개로 함부르크의 허름한 스트립 클럽에서 영국 무명 밴드인 비틀즈를 처음 만나서, 베이스 기타리스트이며 화가였던 스튜어트와 사랑에 빠지고, 함께 결혼을 약속했지만 결국 죽음의 운명으로 갈라설 때까지의 애절한 이야기를 차분하게 그려내고 있다.

　　　　　　　　　　　　　　　　　　　　　　　방구석 그래픽노블

이 만화의 재미는 바로 이것!

이 만화의 첫 번째 재미는 세기적인 록그룹 비틀즈의 무명 시절 일화와, 비틀즈의 명성에 묻힐 뻔한 아스트리트와 스튜어트의 사랑 이야기를 사실적이면서도 솔직담백하게 그려내고 있다는 데 있다. 흔히 성공 뒤의 이야기는 손만 대도 금방 터질 듯한 풍선처럼 부풀려지게 마련이지만, 이 만화는 독일 사진작가 아스트리트의 눈에 비친 영국 로큰롤 키즈 비틀즈의 우여곡절 많았던 함부르크 생활과 스튜어트의 고뇌, 좌절, 그리고 죽음마저도 일상의 한 단면으로 그려낸다.

특히, 만화는 이야기에 개입하는 작가적 의도를 최대한 배제하고 흐르는 물에 몸을 내맡기듯 이야기를 전개한다. 아스트리트가 비틀즈를 처음 만나고, 스튜어트와 사랑에 빠지고, 비틀즈에게 위기가 닥치고, 그룹을 탈퇴한 스튜어트가 화가의 길을 택하고, 마지막으로 스튜어트의 죽음 이후 공항에서 아스트리트와 비틀즈 멤버가 우연히 재회하기까지, 시간과 운명에 순응하는 한 편의 다큐멘터리를 보는 느낌을 준다.

이 만화의 두 번째 재미는 같은 소재를 다룬 영화 〈백비트〉와 함께 즐기는 데 있다. 영화는 1993년 작품이고, 만화는 2010년 작품이다. 영화의 감독 이안 소프틀리는 1956년 영국 런던에서 태어난 비틀즈 키드였으며, 만화의 작가 아르네 벨스토르프는 1979년 독일 출신이다. 같은 풍경을 쳐다보지만 서로 주목하는 곳이 다른 느낌이랄까. 그래서 만화에는 영화와 다르게 그려진 사실이 여러 곳에 드러난다.

비틀즈의 무명 시절과 스튜어트-아스트리트 커플의 사랑 이야기라는 동일한 소재를 다루지만, 영화 〈백비트〉가 비틀즈 멤버 혹은 영국 영화감독의 시각에서 사건을 드라마틱하게 그렸다면, 만화는 스튜어트의 애인이었던 아스트리트의 관점에서 담담하게 이야기를 들려준다. 영화가 그려냈던, 아니 영화가 부풀린 이야기를, 비록 수십 년이 지났지만 꼬집고 싶은 당사자 아스트리트의 마음을 엿볼 수 있다. 그래서일까.

만화를 보는 내내 과거에 멈춰 버린 시간에 대해 아련함과 아쉬움을 함께 느꼈을 지금의 아스트리트를 상상하게 된다.

이 장면이 압권이다!

지금 사랑하는 사람들도 그러하겠지만, 사랑하는 사람과 헤어져 본 사람에게 잊지 못하는 순간은 아마도 서로의 사랑을 확인했던, 아니 사랑이 확인됐던 그때가 아닐까. 짝사랑이나 외사랑이 아니라면 사랑은 곧 소통이기에, 사랑이 확인되는 그 순간의 벅참은 헤어진 이후에도 잊히지 않는 법이다.

절친 존의 권유로 그림마저 포기하고 비틀즈 멤버가 됐지만 베이스 연주에 의욕이 없었던 스튜어트. 거기에 폴과의 불화로 매번 불편함까지 느껴야 했던 스튜어트에게 아스트리트는 단순한 뮤즈가 아닌, 그토록 갈구했던 구원자였는지도 모른다. 역겨운 술 냄새와 찌든 담배 연기, 냉랭한 독일 관객의 눈길만이 가득한 카이저켈러 클럽에서 한 독일 여자가 쏜 큐피드의 화살을 맞은 스튜어트.

항상 짙은 선글라스를 쓰고 멀뚱멀뚱 서서 베이스 기타만 치던 스튜

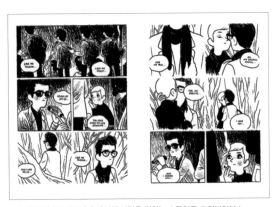

▲ 노래로 아스트리트에게 자신의 사랑을 전하는 스튜어트 ⓒ거북이북스

방구석 그래픽노블

어트가 무대에서 마이크를 잡고 노래를 한다. 그 노래는 엘비스 프레슬리 키드답게 〈러브 미 텐더〉(1956)다. 영화 〈백비트〉와 마찬가지로, 이 만화의 압권도 당연히 스튜어트가 아스트리트를 위해 〈러브 미 텐더〉를 부르는 장면이다. 다만, 영화가 이 장면을 밋밋한 시간의 흐름으로 연출했다면, 만화는 여자를 향해 노래를 부르는 남자와 그런 남자를 바라보는 여자 사이에서 느껴지는 찰나의 교감을 포착한다. 그렇게 영원히 기억에 남을 첫 키스의 순간이 흑백 사진으로 기록된다.

인간의 갈등하는
아버지로 돌아오다

〈노아〉, 니코 알리숑

이야기 속으로

네덜란드 속담에 이런 말이 있다. "케레스와 바쿠스가 없다면 비너스
는 동사한다." 케레스는 곡식의 신, 바쿠스는 술의 신, 비너스는 미의
여신 즉 음탕함을 상징한다. 다시 말해, 대식과 만취는 곧 음탕함으로
이어지고 그 끝에는 결국 죽음의 심판밖에 남지 않는다. 미술사에서 사
후세계의 참혹한 심판을 그린 화가로 15세기 중세 화가 히에로니무스
보스를 배놓을 수 없다.

　그가 그린 〈최후의 심판〉에는 세상의 종말이 왔을 때 인간에게 닥칠
참혹한 육체적 고통이 고스란히 그려져 있다. 팔다리가 잘리고, 화살에
맞고, 때론 고기처럼 구워지고, 분쇄기에 몸이 갈리는 장면이 너무나
세심하고 너무도 친절하게 묘사되어 있다. 그래서 형벌을 받는 인간들

의 처절한 비명이 마치 그림 밖으로 흘러나올 것만 같다. 그의 그림이 얼마나 잔혹하고 기괴했던지 한 비평가는 보스를 '사자의 머리, 염소의 몸통, 뱀의 꼬리를 가진 괴물인 키메라의 창조자'라고 불렀을 정도였다. 그래서 인간이 가장 두려워하는 형벌은 죽음의 심판이다.

만화 〈노아〉는 조물주가 자신이 만든 피조물의 타락함에 진노하여 내린 최초의 심판이자 최악의 형벌인 대홍수 사건을 소재로 한 판타지 만화다. 이 만화는 꿈에서 조물주에게서 계시를 받은 노아가 온 세상이 물바다가 되기 전에 방주를 만들어 지구의 동식물을 보존하려는, 그리

▲ 타락한 도시 밤 일림에 도착한 노아와 아들 셈 ⓒ문학동네
▼ 꿈속에서 방주를 만들라는 신의 계시를 받는 노아 ⓒ문학동네

고 방주를 탈취하려는 타락한 인간들과 대적하는 장대한 이야기를 화려한 화풍으로 그려냈다.

태초에 형 카인이 동생 아벨을 살해한 이후 세상은 인간들의 죄악으로 가득했다. 그렇게 세월은 흘렀고 한 남자가 조물주의 또 다른 계시를 받는다. 그의 이름은 노아였으며 선한 선지자였다. 선지자 노아는 '천국의 입구'라는 이름에 걸맞지 않게 타락의 도시가 돼 버린 밥 일림(바빌론)로 들어가 사악하고 이기심으로 가득한 인간들인 아카드 무리들에게 조물주의 심판이 가까이 왔음을 경고한다.

하지만 아카드는 노아가 자신들의 고깃덩이를 빼앗으려 술책을 부린다고 선동하고 그를 황무지로 내쫓는다. 아카드의 무장한 군인들은 노아의 무리들을 무참하게 살해한다. 드디어 조물주가 말한 심판의 때가 이르렀음을 직감한 노아는 방주를 만들기 위해 가족들을 데리고 떠난다. 도중에 천상에서 지상으로 내려와 괴물 거인이 돼 버린 천사들에게 노아는 도움을 요청하지만 이미 인간들에게 배신당했던 그들은 노아에게 복수를 하려 한다. 하지만 우여곡절 끝에 노아의 진심을 알게 되면서 괴물 거인들은 그의 방주 만드는 작업을 돕게 된다.

방주가 서서히 제 모습을 찾게 되자 세상 모든 동물들이 환란을 피해 방주로 하나씩 하나씩 모여든다. 모든 동물들이 제 짝을 이루고 있지만 노아에게 큰 고민이 생겼다. 바로 이 세상을 타락하게 만든 근원, 즉 인간이 없다면 더 이상 이런 잔혹한 심판도 없을 것이다. 이것이 조물주의 뜻이라고 여겼다. 하지만 짝이 없는 둘째 아들 함은 아버지 노아의 그런 생각에 불만을 갖게 된다.

결국 방주를 탈취하려는 타락한 인간 아카드와의 전쟁이 시작된다. 노아는 방주를 위해서, 조물주의 계시를 따르기 위해서 더 이상 선한 선지자가 아닌 무참하게 살육을 벌이며 조물주의 심판을 대신 수행하는 전사가 된다. 이 전쟁에서 괴물 거인들은 죽어서 다시 천사가 돼 하늘

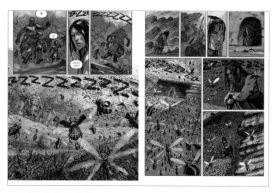

▲ 세상 모든 생물들이 방주로 모여든다. ⓒ문학동네
▼ 타락한 인간들과 싸우는 괴물이 된 천사들 ⓒ문학동네

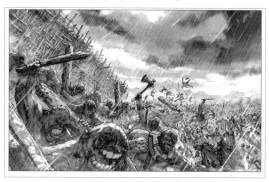

로 올라가고, 아카드 무리들은 모두 대홍수에 휩쓸린다. 방주는 무사히 육지를 찾아 떠난다. 하지만 부상을 입은 아카드는 방주의 틈새로 잠입하고 둘째 아들 함은 아카드를 도와 노아를 제거하려 한다.

만화 〈노아〉는 구약성서의 창세기 6~8장에 기록된, 타락한 인간에 대한 조물주의 최초 심판인 대홍수 이야기를 다룬다. 이 만화는 평범한 발레리나의 이중인격을 심오하게 다룬 심리 영화 〈블랙 스완〉의 감독 대런 아로노프스키가 직접 시나리오를 참여하여 동명 영화로 개봉되기도 했다. 2011년 벨기에에서 먼저 출간된 이 만화는 대런 아로노프스키 감독이 한 인터뷰에서 "영화보다 더 순수한 버전이다."라고 평가

할 정도로 선지자 혹은 신의 메신저로서가 아니라 인간이며 아버지로서 노아의 고뇌를 탐색하려고 애썼다.

이 만화의 재미는 바로 이것!

노아의 시대 배경은 고대 아카드 제국이지만 만화에 등장하는 바빌론은 외계 행성에 있을 법한 마을의 분위기와 흡사하며, 노아나 바빌론의 군인들은 톨킨의 판타지 소설 《반지의 제왕》에나 나올 법한 전사의 옷차림을 하고 있으며, 시상에 내려온 천사나 동물들의 모습도 기괴한 괴물이나 돌연변이 짐승으로 나타난다. 폐허가 돼 버린 건물들은 기계 부속품의 잔여물로 지어져 있다.

또한 이 만화는 실제 성경에는 없는 노아의 안타고니스트(antagonist, 반동인물)인 아카드를 등장시킴으로써 인물관계에서 선과 악의 대립적 플롯을 택하고 있다. 특히 방주가 다 지어질 무렵 방주를 탈취하려는 아카드 군대와 노아와 괴물 거인(천사)들의 격렬한 전투 장면은 블록버스터 만화의 재미를 유감없이 발휘하고 있다.

그래서 이 만화의 재미를 찾는다면 액션 판타지 만화를 주로 그린 만화가의 프로필에서 명쾌한 답을 얻을 수 있다. 세계 최대의 만화출판사인 마블코믹스와 디시코믹스에서 슈퍼 영웅 엑스맨과 스파이더맨을 그렸던 만화가의 작품답게, 이 만화의 재미는 프랭크 밀러의 만화 〈300〉에 버금가는 액션 블록버스터 영상미에 있다. 만화가는 여기에 SF 판타지를 양념으로 발랐다. 결론적으로 이 만화는 'SF 판타지 블록버스터 만화'라고 할 법하다.

이 장면이 압권이다!

의외로 이 만화의 압권인 장면은 볼거리로 가득한 치열한 전투 장면이 아니라, 조물신의 메신저이며 전사로서 충실한 노아가 가족과의 갈등 과정

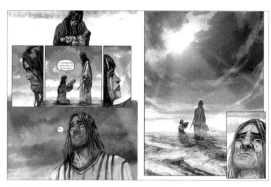

▲ 신의 명령을 끝내 따르지 못하는 노아 ⓒ문학동네

에서 번민하고 고뇌하는 나약한 아버지의 모습으로 그려진 장면에 있다.

　방주에서 육지를 기다리던 노아는 이 세상에서 인간이 더 이상 존재하지 않는 게 조물주의 뜻이며 세상을 더 이상 타락시키지 않는 유일한 방법이라고 믿게 되었다. 그래서 노아는 이 세상에 마지막으로 남은 인간들인 자신의 가족들이 죽으면 만사가 해결될 것이라고 생각했다. 그런데 큰 아들 셈의 아내가 쌍둥이 딸을 낳게 되자 그 아이들을 죽이기 위해 방주의 짐승들을 동원하여 무력으로 셈의 저항을 제압한다. 하지만 결국 노아는 그 쌍둥이 손녀를 죽이지 못하고 조물주의 뜻을 따를 수 없음에 울부짖는다.

　이 만화는 피조물인 인간이 조물주인 신의 명을 아담과 하와 이후 또 한 번 거역함으로써 원죄의식에서 결코 벗어나지 못한다는 숙명론으로 조심스레 매듭을 짓는다. 결국 이 장면은 조물주의 잔혹한 최초의 심판에도 불구하고 인간은 끊임없이 타락과 몰락, 그리고 반목을 반복할 것이며 이는 곧 최후의 심판으로 귀결될 것임을 암시하고 있다.

《사미르, 낯선 서울을 그리다》표지, ⓒ서울의봄

너무나 익숙한, 그런데 정말 낯선 이 도시

〈사미르, 낯선 서울을 그리다〉, 사미르 다마니

이야기 속으로

눈비가 세차게 내리는 차갑고 축축한 고속도로 풍경이 스크린에 가득 채워진다. 이렇게 영화는 시작되고 동티모르, 베트남, 스리랑카, 우즈베키스탄, 캄보디아, 필리핀 등에서 온 낯선 하지만 낯익은 모습의 이방인들이 차례차례 등장한다. 그들은 서울 답십리의 부품상가, 대림동의 조선족타운, 마장동의 축산물시장, 안산의 목재공장, 가구공장, 제철공장 등에서 막일을 하는 외국인 노동자다. 카메라는 겨울비에 눅눅해진 겨울 점퍼의 무게만큼 팍팍한 외국인 노동자의 일상을 쫓아다니면서, 그들이 얽혀 사는 공간 풍경을 놓치지 않고 담아낸다.

이 영화는 재중동포 장률 감독의 2014년 작품으로 15회 부산국제영화제에서 부산영화평론가협회대상을 수상한 다큐멘터리 작품 〈풍경〉

이다. 감독은 코리언 드림을 안고 낯선 이국땅으로 왔지만 막노동으로 하루하루 힘겹게 사는 이방인들에게 생뚱맞은 질문 하나를 던진다. 그것은 다름 아닌 '기억에 남는 꿈이 무엇인가'이다. 영화는 그들이 담담하게 들려주는 꿈 이야기에 이끌려 그들의 일상적인 풍경 속으로 자연스레 빨려든다. 어느새 너무나 익숙했던 이 풍경이 낯설어지기 시작한다. 어쩌면 카메라 앵글에 포착된 풍경은 우리의 감정마저도 굴절시키는지 모른다. 그것은 미디어화된 가짜 감정이다.

영화 〈풍경〉 속 외국인 노동자의 일상 풍경이 카메라에 의해 조금은 어둡게 굴절되었다면, 프랑스 만화가 사미르 다마니의 만화 에세이 〈사미르, 낯선 서울을 그리다〉에 그려진 서울 풍경은 만화가의 펜에 의해 조금은 무덤덤하게 기록된다. 이 만화 에세이에는 프랑스 만화가가 한국에 세 번 방문하고 살면서 보고 느끼고 고민하며 그린, 낯선 서울 풍경과 서울 사람들이 가득하다.

인구 1,000만의 거대 도시이며 대한민국의 상징인 도시 서울. 이제는 K-POP과 한류 드라마의 본거지로 외국인들이 한 번은 오고 싶어 하는 도시 서울. 우리에겐 익숙해질 대로 익숙해져 있고, 외국인들에게 포장될 대로 포장돼 버린 이 서울의 민낯이 우리나라 작가가 아닌, 프랑스의 한 이방인 작가에 의해 까발려지게 된다면 그 기분이 어떨까?

2013년 7월 무더위가 한창이던 여름. 11시간의 지루하고 지루한 비

▲ 강변 터미널에서 바라본 한강과 잠실 풍경 ⓒ서랍의날씨

행시간에도 낯선 이국땅에 대한 설렘으로 가득했던 프랑스 만화가 사미르 다마니. 그런 설렘도 잠시 '난생 처음' 온 이국땅에서 정작 그를 맞이한 건 '난생 처음' 경험하는 후덥지근한 무더위였다. 인천공항 대합실의 문이 열리는 순간, 숨이 헉하게 막힐 정도로 코 안으로 빨려드는 뜨거운 기운이 그를 비로소 이방인으로 임명했다.

운전기사의 뒷좌석에 앉아 버스 소음마저도 노래처럼 들렸던 이 이방인에게 읽지도 못하는 간판으로 즐비한 서울 풍경은 이국적인 즐거움 그 자체였다. 버스에 내린 만화가는 고고학도답게 어떤 원시적 향기에 이끌려 어디론가 향했다. 그곳에서는 이방인의 귀에 무척이나 이국적인 음절인 '떡볶이'를 팔고 있었다. 후각을 통해서만 인지가 가능했던 이 묘한 음식이 그에게는 유령 같은 존재였으며, 이 이국땅은 떡볶이로 통한다는 관념을 만들어 놓았다. 하루 사이에 그는 이 낯선 땅의 낯선 풍경 속에서 길을 헤매고 정신마저 혼미하고 후각마저 농락당하는 이방인이 돼 버린 것이다.

이방인 만화가는 거리에 나가 서울 사람들과 서울 거리 풍경을 스케치하면서 낯선 이 나라를 이해하려고 애쓴다. 한국의 전통과 일상을 알기 위해 길을 걷고, 낯선 그들의 행동을 따라 해보고, 조밀한 그들의 도시 이곳저곳을 다니면서 발품을 팔아도 보고, 고즈넉한 산길도 힘겹게 올라 보고,

▲ 낯선 서울 한복판에서 자신을 탈을 쓴 요물로 표현한 장면 ⓒ서랍의날씨

복잡한 버스에서 빈자리 탈취를 위해 눈싸움도 해보고, 끝도 알 수 없는 골목길에서 길을 잃어도 본다. 하지만 여전히 그는 그냥 이방인일 뿐이다.

그러다 그는 난생 처음 괴물의 습격을 당한다. 그것은 '무더위 장마'라는 괴물이다. 건조한 프랑스 여름과 달리, 이국땅에서 만난 한껏 뜨거운 습기를 품은 그 괴물은 이방인에게 뜻밖의 풍경을 선물한다. 오색찬란한 우산이다. 프랑스 사람들과 달리, 한국 사람들은 한 줌의 태양광선도 한 방울의 비도 맞지 않으려 애쓴다. 첫 빗방울이 떨어지면 '플라스틱으로 만들어진 꽃들'이 아주 빠르고 화려하게 피어난다. 이렇게 이방인은 서울의 일상 속으로 조금씩 빠져든다. 어느새 만화가는 음식이 든 비닐봉지를 든 채 낯익어 버린 거리에 우뚝 선 자신과 조우하게 된다. 마치 예전부터 그랬던 것처럼.

만화 에세이 〈사미르, 낯선 서울을 그리다〉는 프랑스에서 고고학과 만화를 전공한 만화가 사미르 다마니가 우리에겐 너무나 익숙해진 서울 풍경과 서울 사람들을 이방인의 낯선 시선으로 그리고, 그때그때의 감흥을 글과 그림으로 표현한 책이다. 특히 이 책은 처음으로 외국인 만화가의 시선으로 서울을 묘사한 것으로, 유령 같은 존재인 말뚝이탈의 관점을 통해서 그려내고 있다는 점에서 남다르다. 그의 그림과 글들을 보고 읽다 보면 그동안 몰랐거나 스쳐 지나갔던 서울의 또 다른 풍경이

▲ 난생 처음 경험한 무더위 장마의 거리 풍경 ⓒ서랍의날씨

▲ 어느새 이방인에서 일상인이 되어가는 만화가 ⓒ서랍의날씨

우리에게도 낯설게 다가오는 즐거움을 누리게 된다. 너무 익숙해서 외면하거나 무시했던 공간이 한 이방인에 의해 새롭게 조명되고 의미를 다시 부여받는다. 낯선 익숙함, 즉 데자뷰처럼 말이다.

이 만화의 재미는 바로 이것!

칸 만화가 아닌 한 컷 한 컷 스케치로 그려진 이 만화 에세이는 프랑스 만화가가 처음 이국땅 서울에 도착해서 낯선 서울 풍경과 서울 사람들의 모습에 서서히 익숙해져 가는 과정, 급기야 자신이 어느새 서울 사람인 양 데자뷰를 느끼는 재미난 여정을 솔직담백하게 풀어냈다.

　문학적인 비유와 철학적인 물음을 오가며 글과 그림으로 기록한, 이방인 만화가의 펜으로 굴절된 서울 풍경과 서울 사람의 스케치는 오히려 수십 년을 서울에서 살아온 독자들에게조차 낯섦을 느끼게 만든다. 골목길, 시장, 지하철, 버스, 공원, 건널목… 그가 포착한 서울의 풍경 가운데 우리 눈에 낯선 곳은 하나도 없음에도 그 풍경들은 낯선 느낌을 준다. 그래서 이 만화의 재미는 너무나 익숙한 것에 대한 낯섦이 아닐까. 작가는 당신들에게 너무나 익숙한 이곳에서 진정한 새로움을 찾

을 것을 요구하는 듯하다.

이 장면이 압권이다!

언제나 늘 거기서 살아가는 사람들은 거울을 보지 않는 한, 늘 그대로인 모습에서 신선함을 느낄 수가 없다. 그래서 남의 나라로의 여행은 뜻하지 않게 남은 물론, 나를 되돌아보게 하는 기회를 선사한다. 남의 나라로 온 프랑스 만화가 사미르. 그 이방인의 눈에 비친 우리의 모습은 그다지 신선하지 않을 지도 모른다. 어쩌면 일어나자마자 그 모습 그대로 거울 앞에 강제로 앉은 것처럼, 이방인 만화가의 눈에 비친 우리네 모습은 오히려 불편하기까지 하다. 이 불편한 마음을 가지는 순간이 오히려 우리의 참모습을 들여다보는 시작점이 되기도 한다.

　30분만에 글을 읽고 그림을 보았지만 여전히 찜찜한 마음을 가눌 수가 없었으며, 마치 내 뒤통수가 찍힌 사진을 보았을 때처럼 당혹해서 다시 이 책을 보았다는 소설가 김중혁의 말처럼, 그의 스케치에 서울 사람들의 민낯이 여실히 까발려진다. 그들은 하나같이 무표정하거나 차가워 보이거나, 온통 시선을 스마트폰에만 집중하고, 귀를 이어폰에 내맡기고 있다. 타인을 향해 적대적이진 않지만 자신만의 세계에 빠져서 옆을 보지 않으려는 모습이다. 이 그림은 우리가 얼마나 타인을 향해 벽을 쌓고 있는지 되돌아보라며 무덤덤하게 말하듯 하지만, 그 무덤덤한 울림은 멍이 들 정도로 우리를 꼬집는다.

▲ 스마트폰에 눈과 귀를 빼앗긴 서울 시민들 ©서랍의날씨

초판 1쇄 인쇄 2023년 7월 25일
초판 1쇄 발행 2023년 7월 31일

지은이 박세현

펴낸곳 팬덤북스

기획 편집 김상희 곽병완
디자인 김민주 이지영
마케팅 전창열
SNS 홍보 신현아

주소 (우)14557 경기도 부천시 조마루로 385번길 92 부천테크노밸리유1센터 1110호
전화 070-8821-4312 | **팩스** 02-6008-4318
이메일 fandombooks@naver.com
블로그 http://blog.naver.com/fandombooks
출판등록 2009년 7월 9일(제386-251002009000081호)

ISBN 979-11-6169-260-9 93650